中国画传统技法教程

# 没骨花卉日课

杨薇 著

海峡出版发行集团
THE STRAITS PUBLISHING & DISTRIBUTING GROUP | 福建美术出版社
FUJIAN FINE ARTS PUBLISHING HOUSE

**图书在版编目（CIP）数据**

中国画传统技法教程．没骨花卉日课 / 杨薇著．－－
福州：福建美术出版社，2021.3（2024.7 重印）
ISBN 978-7-5393-4196-5

Ⅰ．①中⋯ Ⅱ．①杨⋯ Ⅲ．①花卉画－国画技法－教
材 Ⅳ．①J212

中国版本图书馆 CIP 数据核字 (2021) 第 008149 号

## 中国画传统技法教程·没骨花卉日课

杨薇 著

| | |
|---|---|
| 出 版 人 | 黄伟岸 |
| 责任编辑 | 樊 煜 吴 骏 |
| 装帧设计 | 薛 虹 |
| 摄 影 | 陈成荣 |
| 出版发行 | 福建美术出版社 |
| 地 址 | 福州市东水路 76 号 16 层 |
| 邮 编 | 350001 |
| 网 址 | http://www.fjmscbs.cn |
| 服务热线 | 0591-87669853（发行部）　87533718（总编办） |
| 经 销 | 福建新华发行（集团）有限责任公司 |
| 印 刷 | 福建省金盾彩色印刷有限公司 |
| 开 本 | 889 毫米 ×1194 毫米　1/12 |
| 印 张 | 14 |
| 版 次 | 2021 年 3 月第 1 版 |
| 印 次 | 2024 年 7 月第 10 次印刷 |
| 书 号 | ISBN 978-7-5393-4196-5 |
| 定 价 | 98.00 元 |

若有印装问题，请联系我社发行部

公众号　艺品汇　天猫店　拼多多

# 绘心而画

## ——没骨花鸟的独特腔调

没骨画作为中国传统绘画之中不可多得的笔墨形式，在绘画史中经历了数次技法演变与更迭。于泱泱历史长河之中辗转起伏的没骨画初始于南北朝张僧繇之手，其在金陵一乘寺以"退晕法"所作的"凹凸花"，远望如有凹凸、近视即平的奇特效果为世人所惊叹的同时，这去其墨线只以丹粉略施而成的独特绘画方法，也为之后没骨画法的没落埋下了伏笔。

没骨花鸟之"没"与墨色之"墨"同音而不同意，古人将传统绘画之中的墨色勾线称为"骨"。谢赫六法之中的"骨法用笔"与卫夫人《笔阵图》之中的"善笔力者多骨"之"骨"虽皆为骨，但二者却略有不同，一为绘画造型之"骨法"，一为书法多力丰筋之"骨意"，但无论如何，这由文献之中踽踽独行而来的"骨"字，无疑成为千余年来中国传统绘画与书法之中不可缺少的文化自觉与修习要素。诚然，这对于骨法用笔的苛刻要求与力求抛开墨线勾勒的没骨画法的理念似乎背道而驰，而这深入骨髓的文化自觉随着时间的推移便会潜移默化地成为人们心中既定的审美倾向，因此，在宋代之后几百年间的画坛之中，只以色彩造型代替墨色勾描的没骨画法自然渐渐淡出了大众的视野。

没骨花鸟画的出现，要追溯至宋代的徐熙及其孙徐崇嗣。徐崇嗣自幼承其家学，取其祖父徐熙的"落墨法"并融合了当时宫廷画派之标杆"黄家富贵"的细致工稳的画风，不但去其"徐熙野逸"的"殊草草"，而且保留了其家学之中的野逸风骨。因此，较之于"黄家富贵"的雍容优雅、事无巨细的面面俱到，以及"徐熙野逸"的街边汀草、寻常巷陌的枯木野花，这发迹于五代时期的没骨花鸟更像是一个混迹于艺海之中的投机商人，举手投足之间透着精明能干却又深谙画艺。故此，于纸面之上两者兼得的顾盼流转便越发地举重若轻起来。

明清时期是没骨花鸟画发展的高峰时期，前有孙廷振首创"撞水""撞色"之法的与古为新，后有恽南田粉笔带脂、意境清远的阳春白雪，而于中晚清时期承其而后的任伯年、居廉、虚谷等花鸟画家既丰富了传统没骨画的绘画技法与形式，也使得没骨画在明清时期得到了长足的发展与传承。现今重新审视没骨画的由来与历史走向，这犹如草蛇灰线伏脉千里的发展与演变史让人唏嘘感叹，历史之中虽然偶有排挤与贬低之声，但不论是风光无限的高峰，还是气若游丝的隐忍与传承，都是一代代绘者内心的偏爱与执着的无声写照。

现今市面上各种工笔画册、写意花鸟作品集如雨后春笋，其标价动辄百元，千余元者也屡见不鲜。对于绘画技法的讲授与教学竟也是铺天盖地，众说纷纭，美其名曰：大数据之下的信息轰炸。在占有如此庞大信息与资源的今天，较之几十年前资源匮乏时人们求知若渴的学习环境，也许当下的学艺者最该思考的问题是如何在良莠不齐的众多选择间取舍学习，或者说学习取舍。平心而论，绘画，绘之何者，画之何物？技法之于画家而言，本是锦上添花的工具，而不是肆意卖弄的资本。所谓绘画，实为绘心也。外师造化，得之于心而应之于手，是为"中得心源"。生而为人，彼此心中之所想、心中之所向本就如隔天壤，若相悖然，实为大不同。莎士比亚说"一千个人眼中有一千个哈姆雷特"，早在魏晋时期便有"趣舍万殊，静噪不同"的酒后真言了。我不知莎士比亚是否也习得些许魏晋风骨，但他对心的认知却有魏晋的态度。回过头来看"黄家富贵，徐熙野逸"，也"不惟各言其志，盖亦耳目所习，得之于手而应于心也"。

如上所言，由于市面上现有的没骨画册种类繁多，不免使诸多学习者陷入迷茫之中，如不囊中羞涩，则必兼而买之为佳。但大多数习画之人并无万贯家财，终不得不弱水三千只取一瓢。那么，如何选择与购买画册便成了当下诸多绘者共同的疑问。当然，师法高古者为佳，如上所提及，历代名家画册实为临摹学习之天然范本。诚然，以古为师虽为上上选，但也拥有上上难。古画珍本从历史之中款款走来，其间经历跌宕辗转，几经周折，设色与笔法于今之所见者已是甚微，此尚为小，而观其成品就纸而画，这其间笔墨点染、撞粉设色的诸多技法的施展与讲究，对于初学者来说实为难上之难。

　　今有勐海杨氏，通没骨，善丹青，与其所爱蛰居临淄三年有余，其间往来各处，游历四方，于山川丘壑间融汇南田笔意，于古本残册中习得没骨之法，艺海游舟，情致广博，或摄影，或扎染，或料理，或丹青，不拘礼法、不慕青蚨，少交际，常远游，重故友。唯身边挚友知其所长，多有劝其精于一而宽之诸好。而其对曰：吾师言，学书习画者，若远弃前贤必将痛失后人。而画中之所绘多为心相之迹，心之所向皆为方寸生活间之耳濡目染。故涉猎博广，不明就里者以余多知为杂而不可专其一，实为修身而养心、触类旁通。

　　此册将自宋元时期而来的没骨画法与明清时期的"撞水法""撞粉法"一一剖析并分支诸类，明确清晰地将绘画步骤逐一列出，供初学者临摹，并为之后创作的形成与发展提供养分。

<div align="right">

陈俊元

2020 年 7 月 1 日

</div>

# 目 录

# 没骨技法

写生家以没骨花为最胜，自僧繇创制山水，灼如天孙云锦，非复人间机杼所能仿佛。北宋徐氏，斟酌古法，定宗僧繇，全用五彩傅染而成。一时黄筌父子，皆为俯首。

——恽寿平《南田画跋》

## 〖 分染示意 〗

分染：准备两支毛笔，一支笔蘸颜色，另一支笔蘸清水，用染色笔画出需要加深的部分，再用清水笔晕染开，便形成了从浓到淡的色彩渐变效果。

## 〖 撞粉示意 〗

撞粉：用颜色画出物体的形象，在颜色未干之际用钛白撞入，使钛白浮于颜色之上，自然和谐。

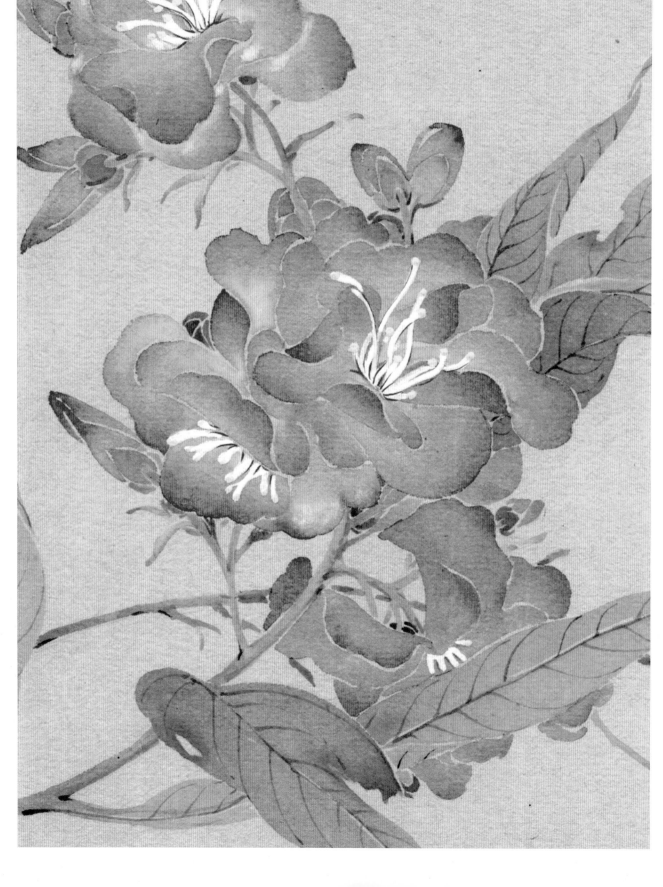

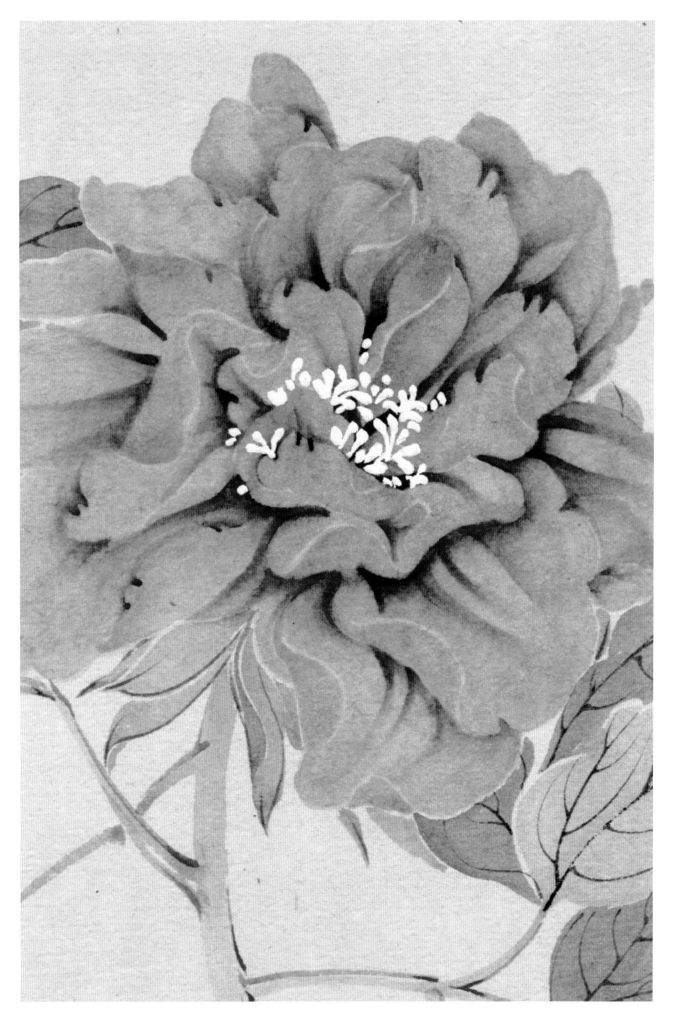

扫码看教学视频

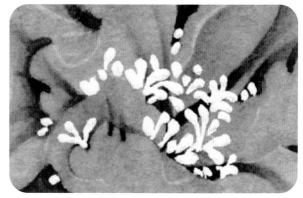

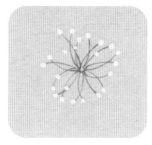

立粉：用浓厚的粉质色彩一遍遍堆积起来，堆出立体的点、线、面的技法叫立粉。这个技法主要用于点花蕊。

扫码看教学视频

统染：在画作绘制的过程中，由于画面明暗处理的需要，往往需几片叶子、几片花瓣统一渲染，以强调整体的明暗与色彩关系。

## 【 斡染示意 】

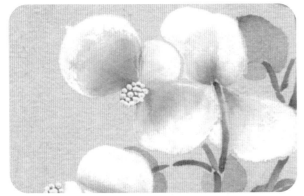

斡染：用清水笔将色块向四周染开。

## 【 撞水示意 】

撞水：在画枝、叶、花时，趁其颜色还湿润的时候，用清水笔将水注入，使颜色凝聚于一端或沉积于边上，待颜色干后，形成深浅不一的变化。

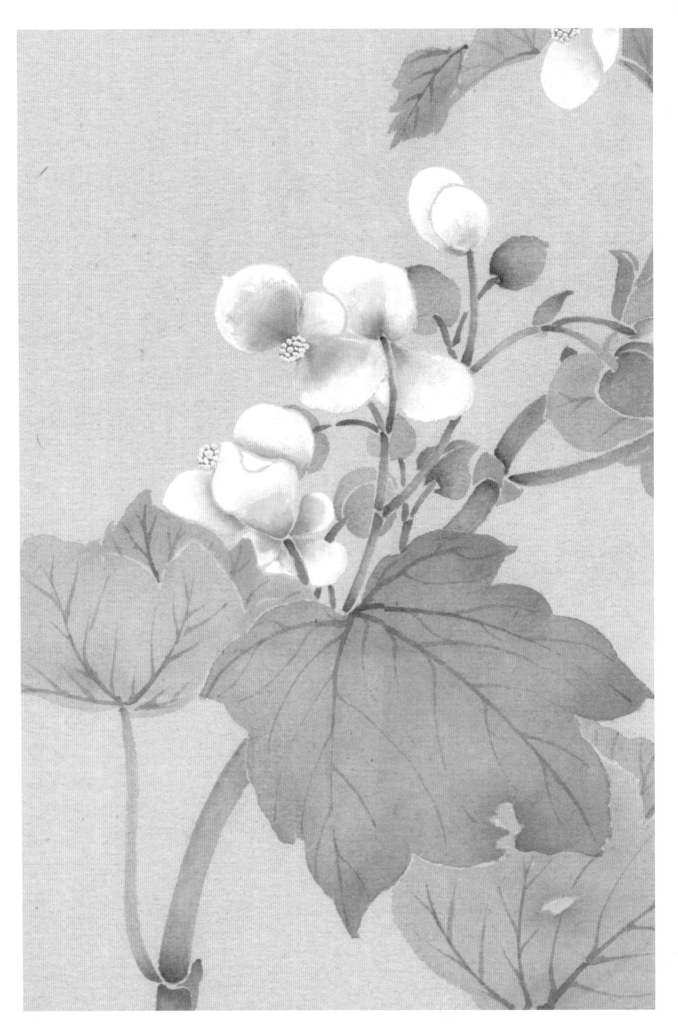

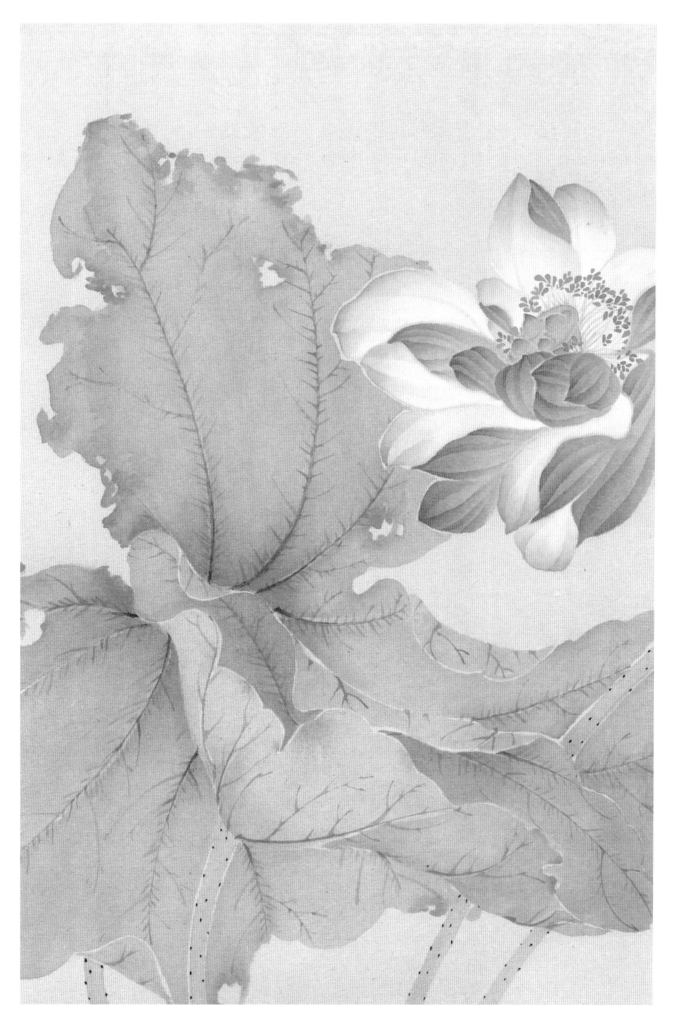

【 烘染示意 】

烘染：作画时为了让主体更加突出，会在主体周围淡淡地渲染一遍底色来衬托主体。

【 渍染示意 】

渍染：用较干的笔染色，色笔较干，画时略带皴擦，然后用水笔趁湿点染，破开原有的色彩。常见于破碎叶片边缘的处理。

## 【 罩染示意 】

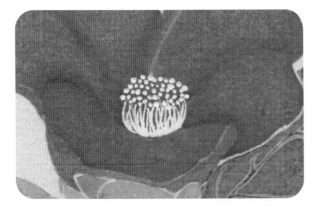

罩染：在已经有颜色的画面上再染一层颜色。

## 【 平涂示意 】

平涂：将一种颜色依据植物轮廓均匀地涂在画面上，不区分浓淡深浅，不显凹凸变化。

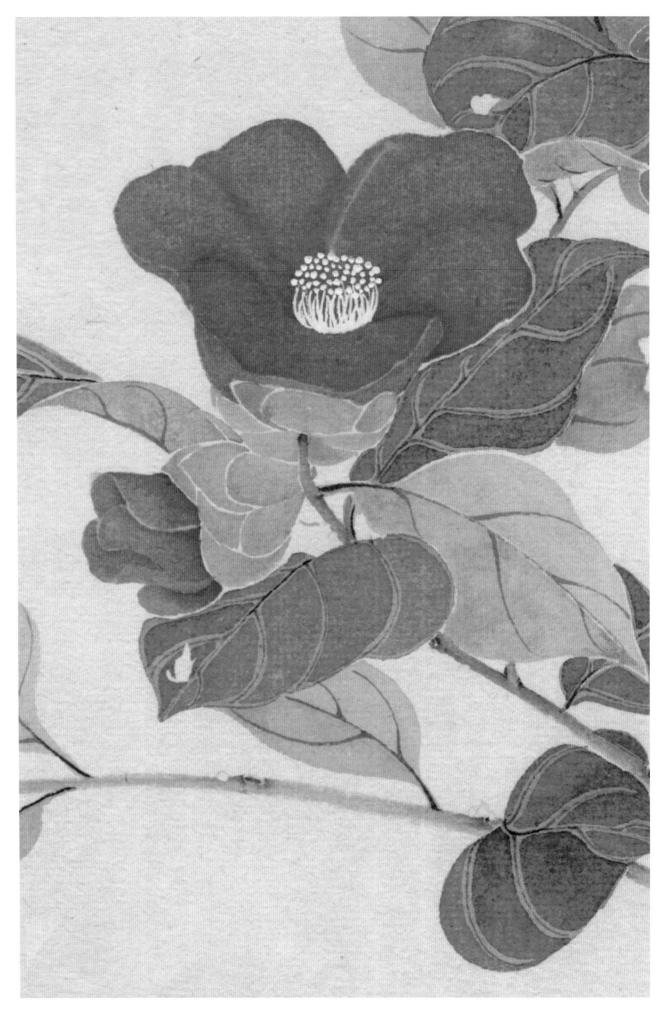

# 草本花卉

凡画花卉，须极生动之致。向背敧正，烘日迎风挹
露，各尽其变。但觉清芬拂拂从纸间写出，乃佳耳。

——恽寿平《南田画跋》

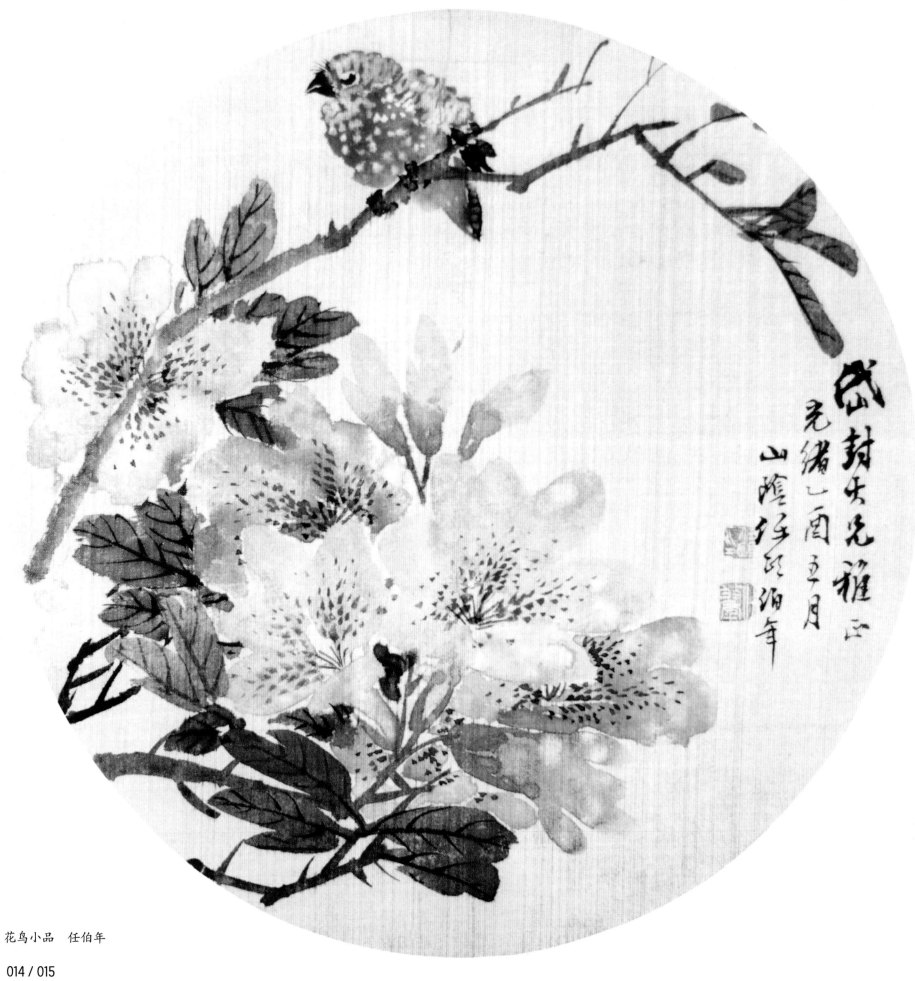

感封大兄雅正
光緒乙酉五月
山陰任頤伯年

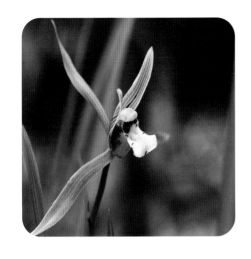

扫码看教学视频

# 【兰 花】

　　兰花是兰科、兰属植物的统称，总状花序，具数花或多花，有白、白绿、黄绿、淡黄、淡黄褐、黄、红、青、紫等颜色，基部一般有宽阔的鞘并围抱假鳞茎，有关节。兰花具有质朴文静、淡雅高洁的气质，是中国十大名花之一，与梅、竹、菊合称"花中四君子"。

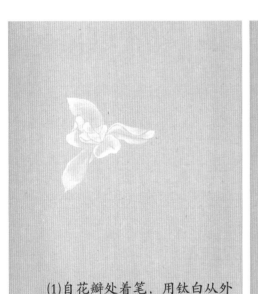

　　(1)自花瓣处着笔，用钛白从外向内分染花瓣，用清水笔晕染花瓣根部。

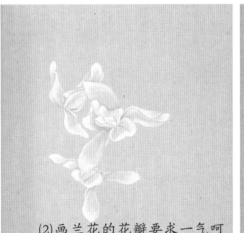

　　(2)画兰花的花瓣要求一气呵成，在统一中寻求变化。重复上一步的画法，画出剩余花瓣，同时调整花朵的外部形态。最后，用朱磦统染花瓣根部。

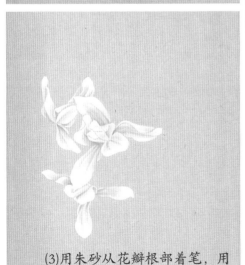

　　(3)用朱砂从花瓣根部着笔，用清水笔将其向外晕染至花瓣三分之二处；待画面干透后，用钛白分染花瓣边缘。

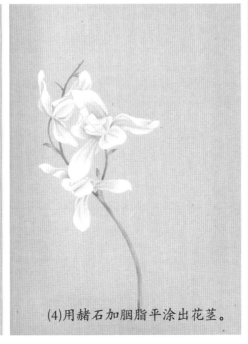

　　(4)用赭石加胭脂平涂出花茎。

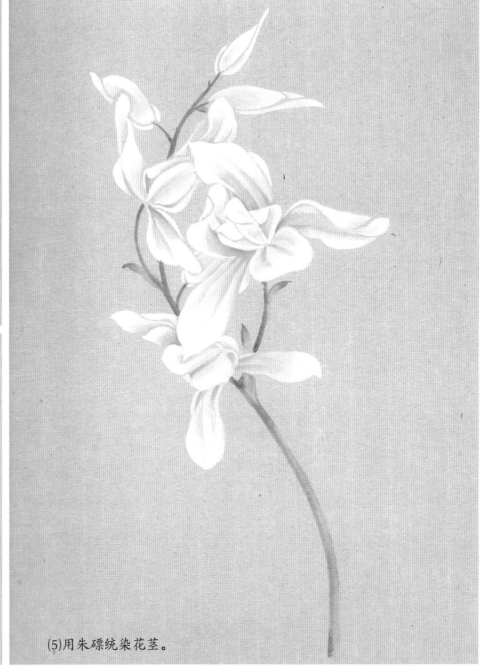

　　(5)用朱磦统染花茎。

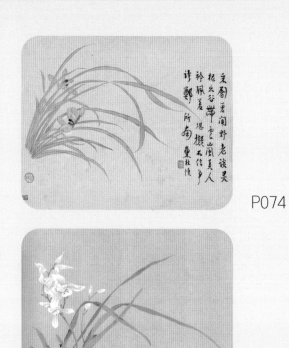

P074

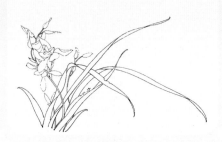

P075

P121

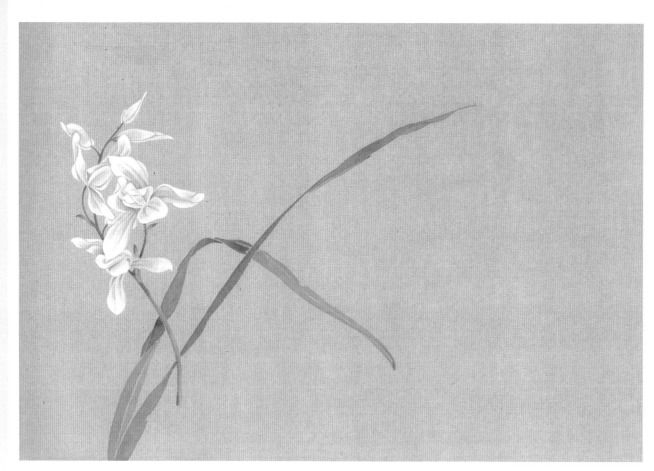

(6)以花青加藤黄加墨平涂叶子正面。以花青加墨平涂叶子反面。

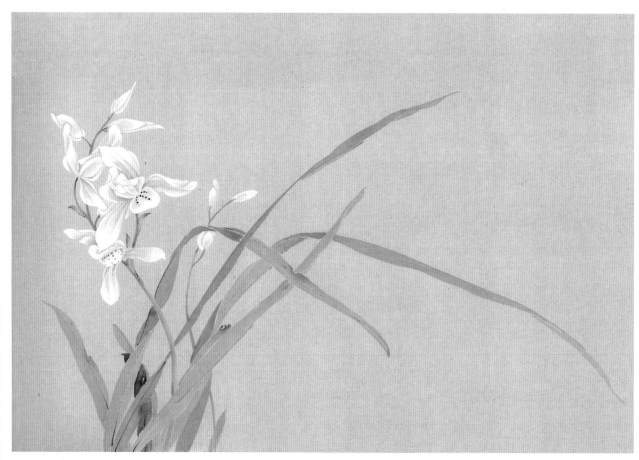

(7)补充其余叶片，加一枝待放兰花花苞藏于叶片之后，增强主次关系。用墨点出花瓣上的纹路，以墨加赭石勾勒叶脉。

扫码看教学视频

【水　仙】

　　水仙是石蒜科水仙属多年生草本植物。叶狭长带状，鳞茎卵状至广卵状球形，外披棕褐色皮膜，鳞茎顶端绿白色筒状鞘中抽出花茎，一般每个鳞茎可抽花茎1枝至2枝，多者可达8枝至11枝，伞状花序，花瓣多为6片，花瓣末端处呈鹅黄色，花蕊外有一个碗状保护罩。花期为春季。水仙是纯洁、吉祥、思念的象征，是中国十大名花之一。

(2)用钛白沿花瓣外轮廓，从外向内分染花瓣，注意控制钛白的用量，不宜过浓。注意每片花瓣的动态变化。

(1)藤黄加朱磦分染花朵中心的花筒部分。

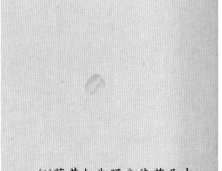

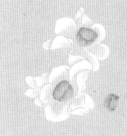

(3)重复前两步，画出相邻的花朵，注意前后关系。

(4)重复第一步，画出花筒。以赭石多次分染所有花筒，加强细节刻画。

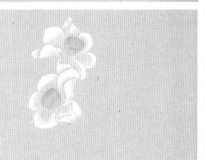

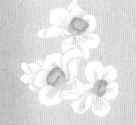

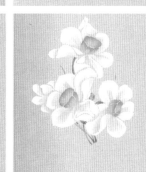

(5)调整花朵间的前后关系。用藤黄调淡汁统染花瓣根部，待画纸干透后，以钛白分染花瓣外边缘。

(6)花青加藤黄平涂花茎。

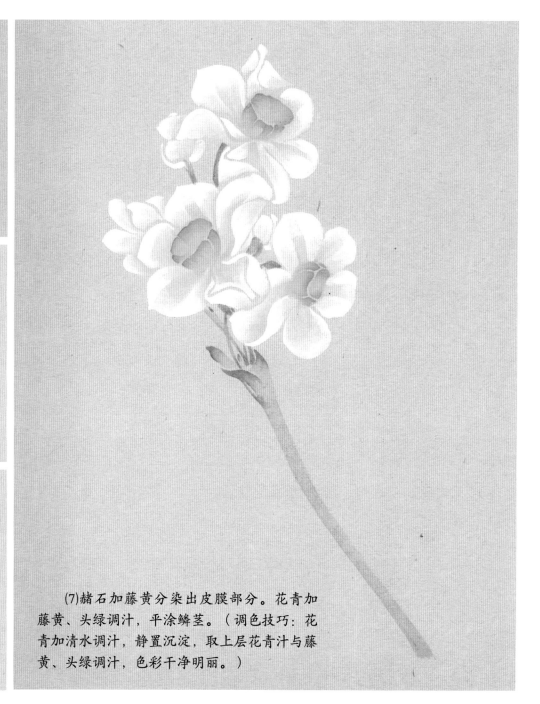

(7)赭石加藤黄分染出皮膜部分。花青加藤黄、头绿调汁，平涂鳞茎。（调色技巧：花青加清水调汁，静置沉淀，取上层花青汁与藤黄、头绿调汁，色彩干净明丽。）

P076

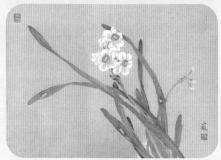

P077

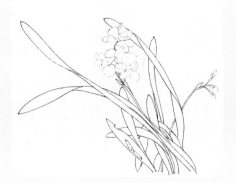

P123

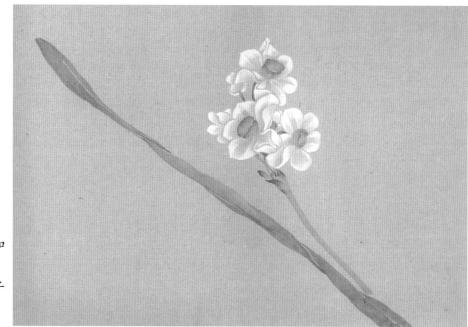

(8)以花青加藤黄再加墨调汁，平涂叶子正面。以花青加墨调汁平涂叶子反面。

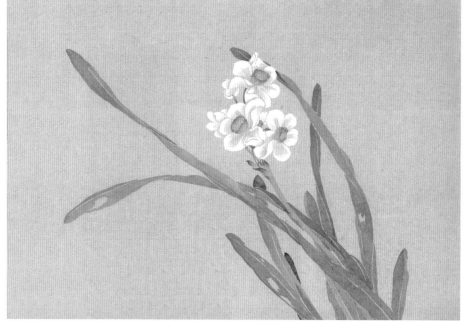

(9)步骤同上，注意叶片的翻折和叶片间的遮挡关系；可通过叶片虫洞细节的刻画，增添画面的趣味性。

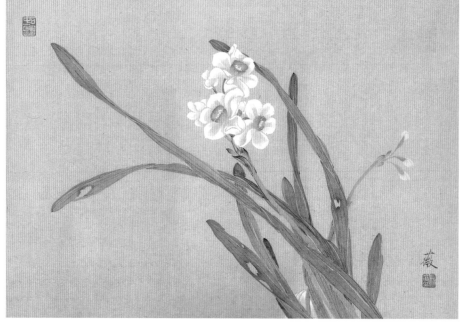

(10)增加花苞，藏于叶片间，增强空间对比。用赭石加朱砂调淡汁，分染虫洞，二至三遍即可。藤黄加钛白调色，水分不宜多，用立粉法点出花蕊。最后，墨加花青调汁，勾勒叶脉。

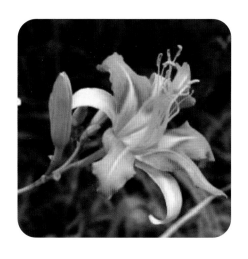

　　萱草是阿福花科萱草属的一种多年生草本植物，叶形为扁平状条形。圆锥花序，花形呈百合花一样的筒状，开花时会长出细长绿色的枝，花色橙黄，花柄较长。花果期为5月至7月。

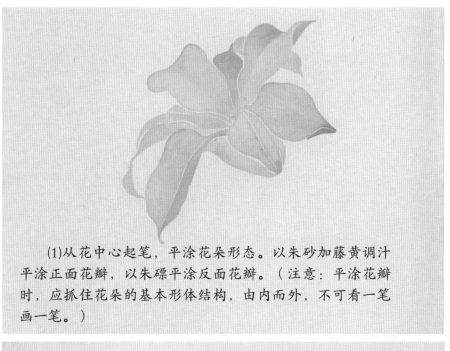

　　(1)从花中心起笔，平涂花朵形态。以朱砂加藤黄调汁平涂正面花瓣，以朱磦平涂反面花瓣。（注意：平涂花瓣时，应抓住花朵的基本形体结构，由内而外，不可看一笔画一笔。）

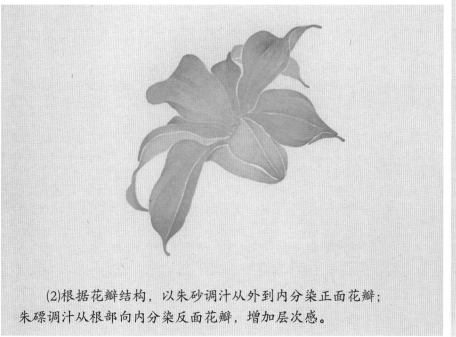

　　(2)根据花瓣结构，以朱砂调汁从外到内分染正面花瓣；朱磦调汁从根部向内分染反面花瓣，增加层次感。

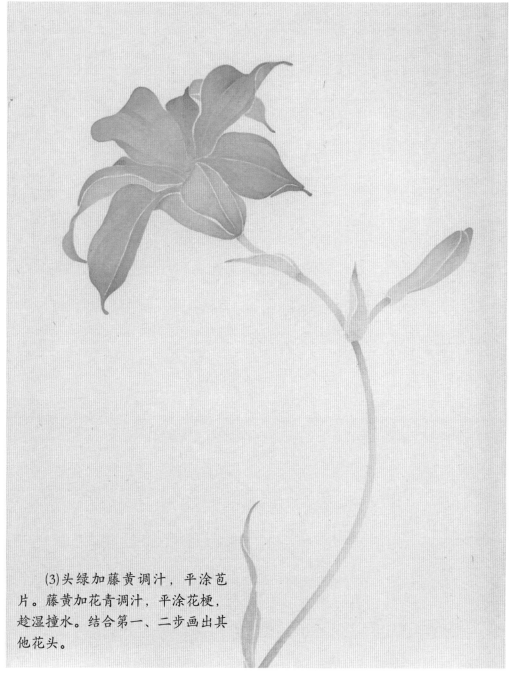

　　(3)头绿加藤黄调汁，平涂苞片。藤黄加花青调汁，平涂花梗，趁湿撞水。结合第一、二步画出其他花头。

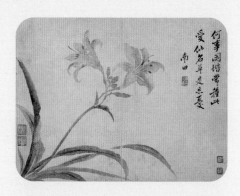

P078

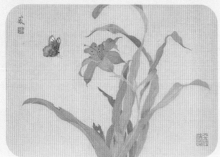

P079

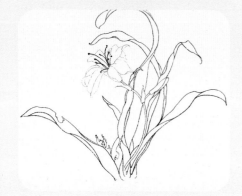

P125

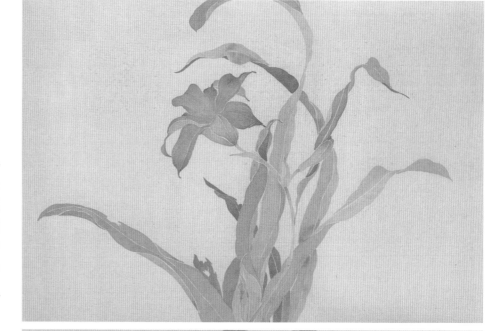

(4)观察叶片的基本形态、大小以及疏密关系，以藤黄加花青加墨调汁，或以花青加墨调汁，交替平涂叶片。留出不同形状的空白用作虫蚀效果，调节画面气氛。

(5)胭脂加朱砂调汁，画出花蕊部分。最后根据叶片的走向，以墨加花青，或墨加赭石调汁，勾勒叶脉。

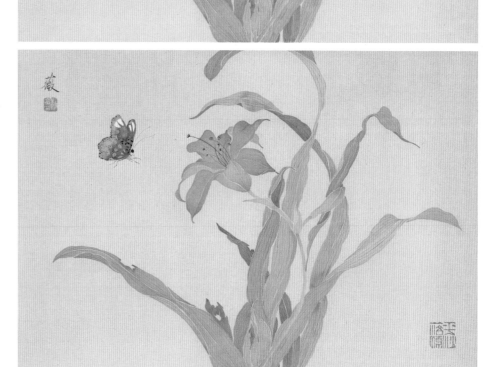

(6)调整整幅画面。可加一只蝴蝶，以增添画面的趣味性。

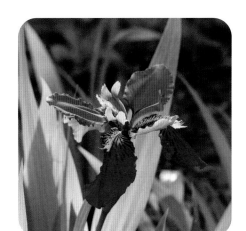

扫码看教学视频

# 〖鸢尾〗

　　鸢尾是鸢尾科鸢尾属多年生草本植物，叶呈剑形，嵌叠状，花茎自叶丛中抽出，花较大，有蓝紫色、紫色、红紫色、黄色、白色等颜色，花期为5月至6月。鸢尾花是爱情及友谊的象征。

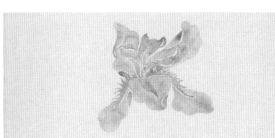

　　(1)取两支毛笔，一支蘸色，一支蘸水。用染色笔蘸三青加牡丹红平涂花瓣基本形态，取蘸水笔趁湿注入清水，二者相撞。（三青的比例高于牡丹红，色相偏蓝。）

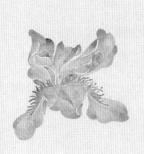

　　(2)牡丹红加花青调汁，沿花瓣边缘从外到内分染，颜色不宜太重。

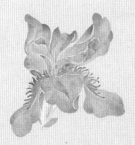

　　(3)用染色笔蘸三青加牡丹红平涂鸢尾子房部分（牡丹红稍多些）。趁画纸尚未干透时，再以钛白撞粉。

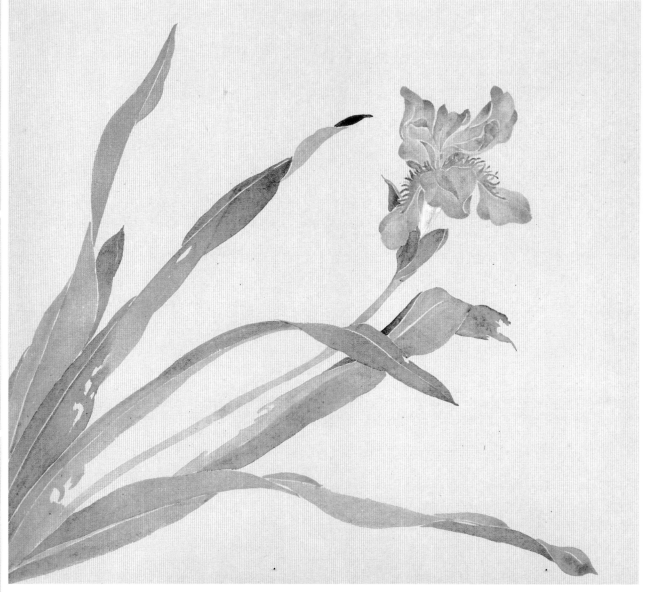

　　(4)藤黄加花青再加淡墨调汁，平涂鸢尾花茎。藤黄加花青再加墨调汁，或以花青加墨调汁，交替平涂叶片。留出不同形状的空白用作虫蚀效果，调节画面气氛。观察叶片的基本形态、大小以及疏密关系，画出叶片组合。

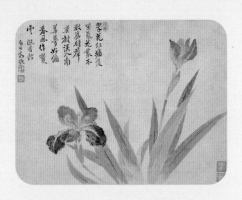

P080

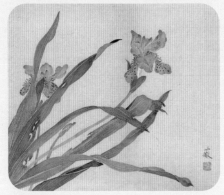

P081

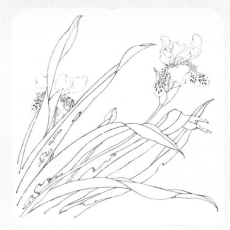

P127

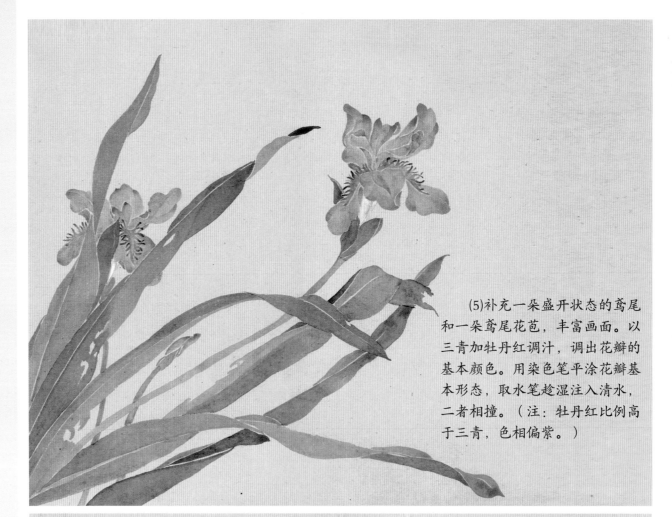

(5)补充一朵盛开状态的鸢尾和一朵鸢尾花苞,丰富画面。以三青加牡丹红调汁,调出花瓣的基本颜色。用染色笔平涂花瓣基本形态,取水笔趁湿注入清水,二者相撞。(注:牡丹红比例高于三青,色相偏紫。)

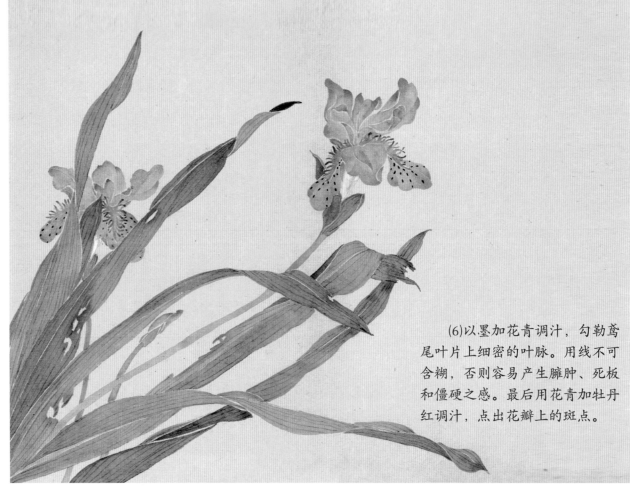

(6)以墨加花青调汁,勾勒鸢尾叶片上细密的叶脉。用线不可含糊,否则容易产生臃肿、死板和僵硬之感。最后用花青加牡丹红调汁,点出花瓣上的斑点。

扫码看教学视频

# 〖 秋海棠 〗

秋海棠是秋海棠科秋海棠属多年生草本植物。叶片轮廓呈宽卵形至卵形，两侧不相等，正面呈褐绿色，常有红晕，背面色淡，带紫红色。花多数为粉红色，花期为7月。秋海棠又被称为相思草。

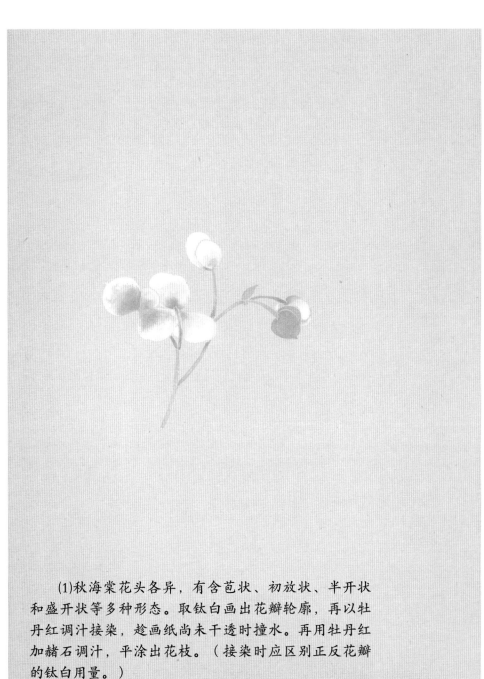

(1)秋海棠花头各异，有含苞状、初放状、半开状和盛开状等多种形态。取钛白画出花瓣轮廓，再以牡丹红调汁接染，趁画纸尚未干透时撞水。再用牡丹红加赭石调汁，平涂出花枝。（接染时应区别正反花瓣的钛白用量。）

(2)秋海棠茎直立，叶片顶端尖，边缘呈浅波状，叶柄较长且肥厚，叶片色相偏红。需用赭石加三绿加牡丹红调汁，用另一支毛笔以三绿加牡丹红再加墨调汁，以两种颜色交替画出叶片。（叶片正面的色相偏红。）

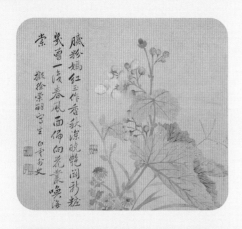

P082

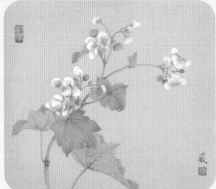

P083

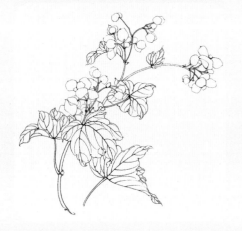

P129

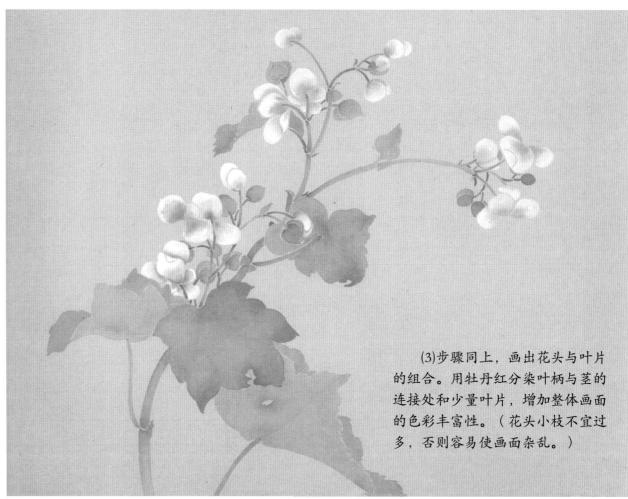

(3)步骤同上，画出花头与叶片的组合。用牡丹红分染叶柄与茎的连接处和少量叶片，增加整体画面的色彩丰富性。（花头小枝不宜过多，否则容易使画面杂乱。）

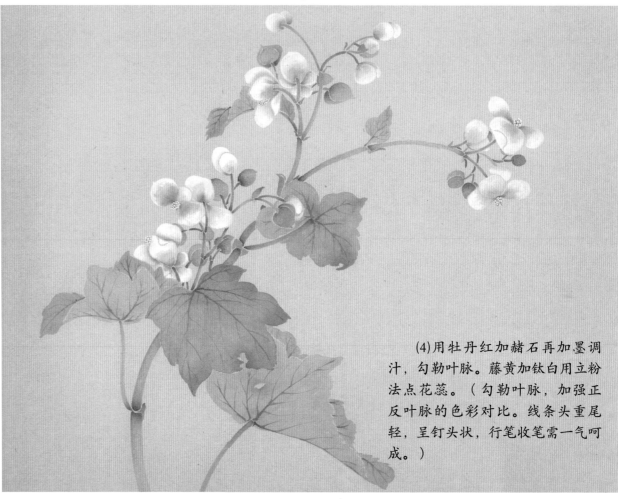

(4)用牡丹红加赭石再加墨调汁，勾勒叶脉。藤黄加钛白用立粉法点花蕊。（勾勒叶脉，加强正反叶脉的色彩对比。线条头重尾轻，呈钉头状，行笔收笔需一气呵成。）

扫码看教学视频

# 【荷 花】

　　荷花是莲科莲属多年水生草本植物。地下茎长而肥厚，有长节，叶呈盾圆形，花瓣多数，嵌生在花托内，有红、粉红、白、紫等色。花期为6月至8月，又名莲花、芙蓉等，是中国十大名花之一。

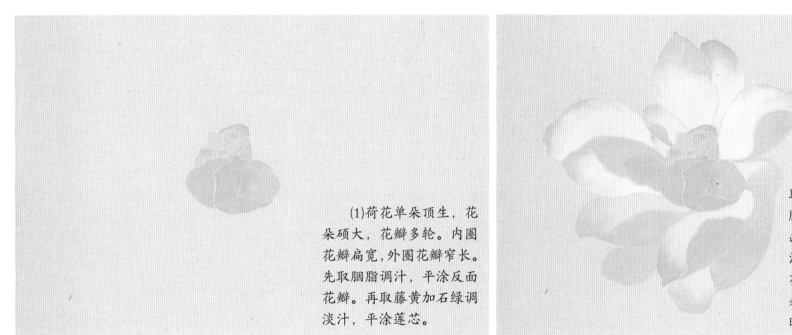

　　(1)荷花单朵顶生，花朵硕大，花瓣多轮。内圈花瓣扁宽，外圈花瓣窄长。先取胭脂调汁，平涂反面花瓣。再取藤黄加石绿调淡汁，平涂莲芯。

　　(2)取两支毛笔，一支蘸取胭脂，一支蘸取钛白。取胭脂画出正面花瓣轮廓，趁画纸尚未干透时，以钛白调汁，接染至花瓣根部。反面花瓣画法同第一步，完成花朵基本形态。（用钛白接染时，毛笔需水分饱满。）

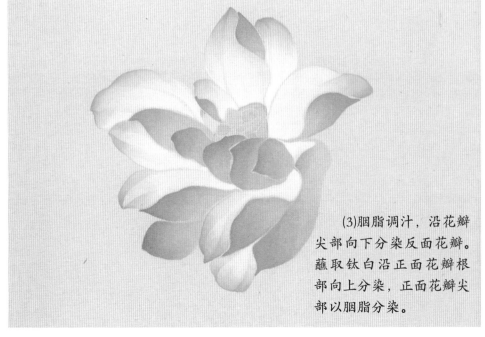

　　(3)胭脂调汁，沿花瓣尖部向下分染反面花瓣。蘸取钛白沿正面花瓣根部向上分染，正面花瓣尖部以胭脂分染。

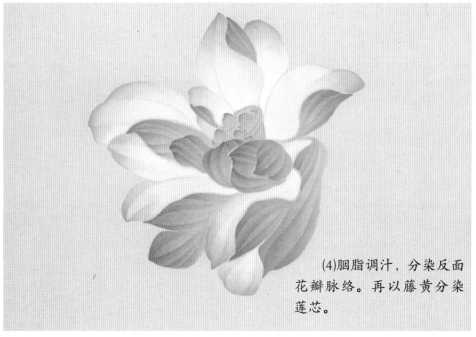

　　(4)胭脂调汁，分染反面花瓣脉络。再以藤黄分染莲芯。

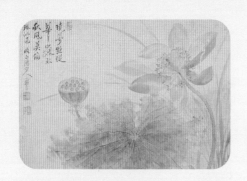

P084

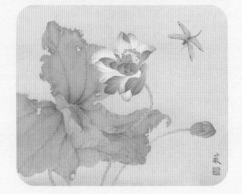

P085

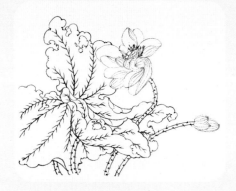

P131

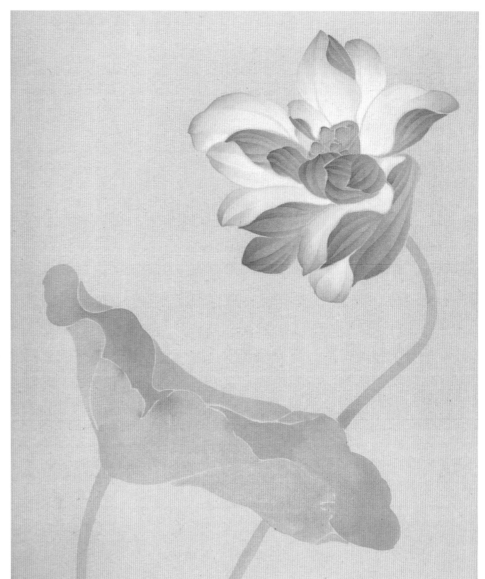

(5)花青加藤黄再加淡墨调汁，平涂叶片反面。花青加墨调汁，平涂叶片正面。（平涂叶片时，毛笔需水分饱满。）

(6)花青加墨调汁，平涂叶片。赭石加朱砂调汁，分染边缘残叶。于叶片间补充一支花苞。花青加墨调汁，从正面叶片中心向外分染。淡墨加花青调汁，勾勒正面叶片的叶脉；淡墨加赭石调汁，勾勒反面叶片的叶脉。勾勒叶脉时，落笔须顿笔，收笔须渐提渐收。最后，以淡墨调汁，点茎上的小刺；藤黄加钛白调汁，勾勒花蕊；朱砂加藤黄调汁，点花蕊。

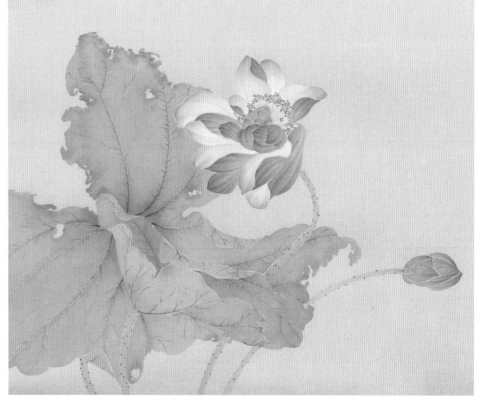

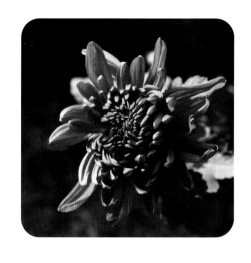

扫码看教学视频

# 【菊 花】

　　菊花是菊科菊属多年生草本植物。叶互生，有短柄，叶片呈卵形至披针形，有羽状浅裂或半裂，基部楔形，下面覆白色短柔毛，边缘有粗大锯齿或深裂。头状花序，花形因品种不同而有很大差别，有红、黄、白、橙、紫、粉红、暗红等各色，花期为9月至11月。菊花有顽强的生命力，是中国十大名花之一。

　　(1)菊花从含苞状到盛开，如握拳伸指，由内向外逐渐舒展。藤黄加朱磦调汁，平涂花瓣的形态，平涂时围绕花芯逐步向外伸展。花青加藤黄调汁，平涂菊花的花托部分。（花瓣间不可平行，须有大小、疏密的变化。）

　　(2)胭脂加三青调汁，平涂菊花反面花瓣。

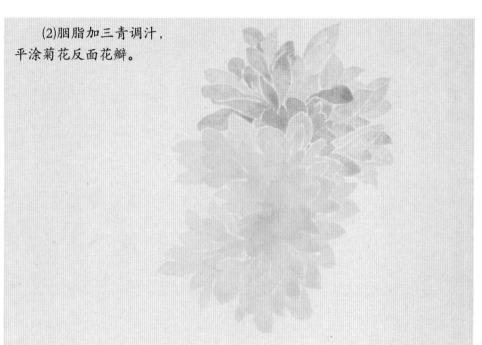

　　(3)藤黄幹染黄色菊花，待画纸干透，以朱磦分染花瓣根部。

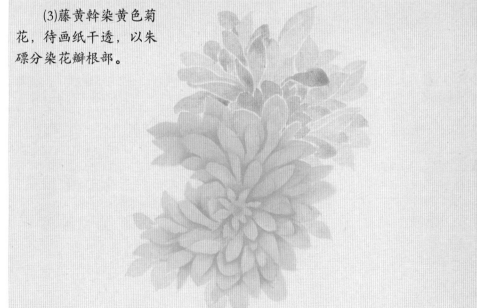

　　(4)钛白调汁，中锋运笔，反复勾勒花瓣。花青加胭脂调汁，从外向内分染紫色菊花花瓣。

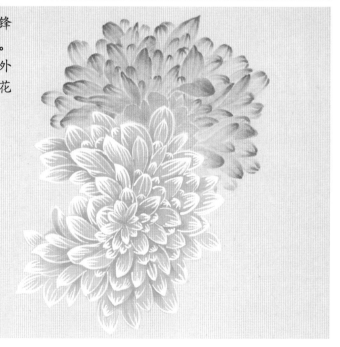

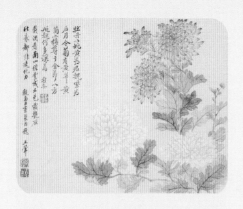

P086

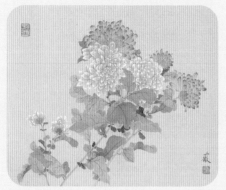

P087

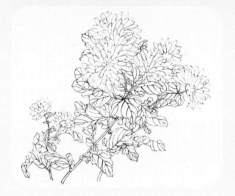

P133

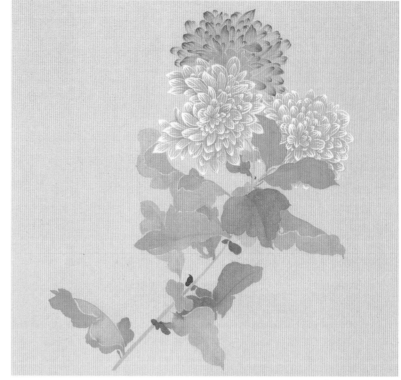

(5)藤黄加花青调汁，平涂主茎。花青加墨调汁，或以藤黄加赭石调汁，平涂叶片。

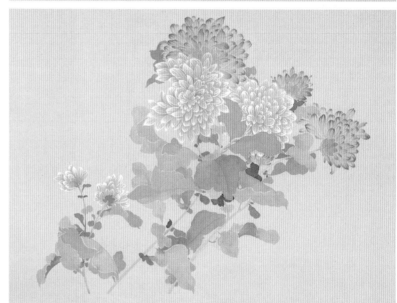

(6)观察菊花的正、侧、叠之间的关系，补充其余花茎和叶。

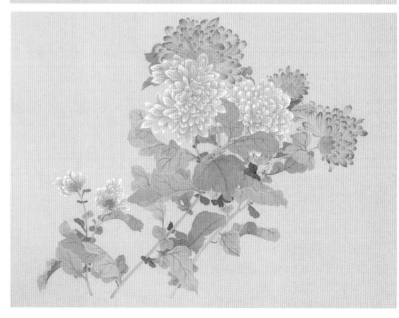

(7)墨加赭石调汁，或以墨加花青调汁，勾勒菊花叶脉。（线条的起落笔及抑扬顿挫需清晰可辨，运笔需干净利索、一气呵成。）

# 木本花卉

随笔点花叶，须令意致极幽。明窗净几，风日和润，不对俗客。庭有时花秀草，毫墨绢素悦人意。兴到抽毫，含丹吮粉，罗青积黛，分条布叶之间，必有潇洒可观者。

——恽寿平《南田画跋》

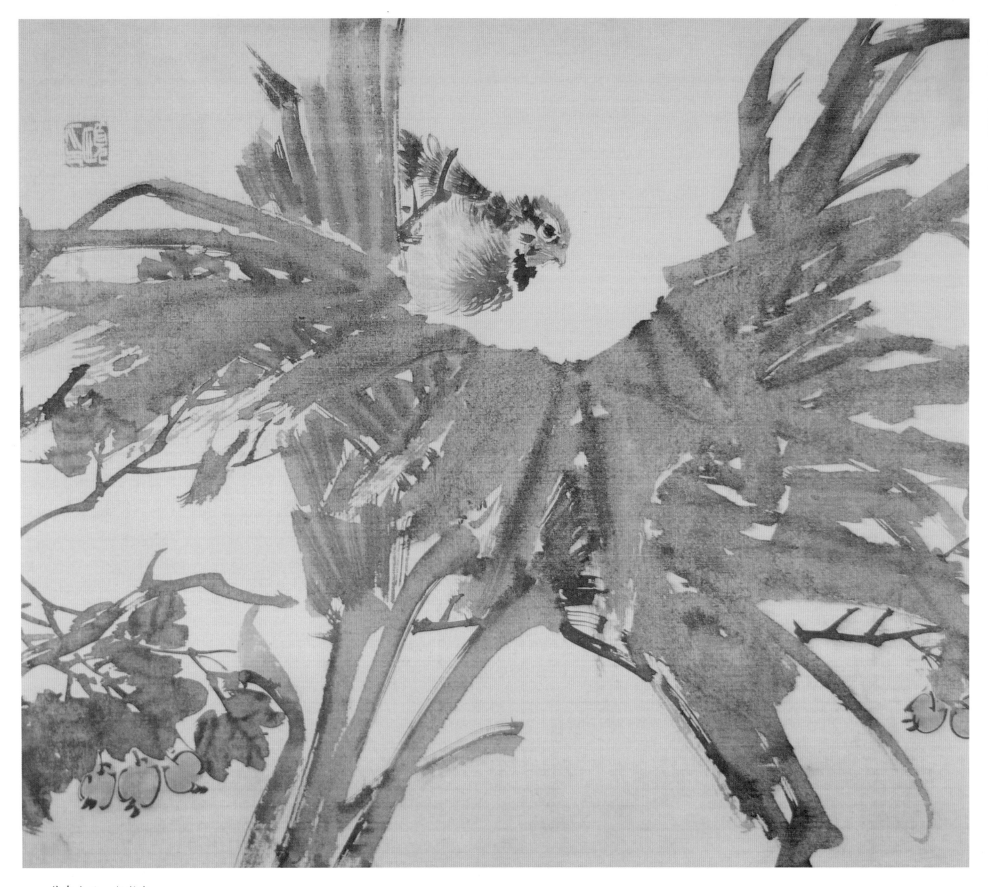

花鸟小品　任伯年

扫码看教学视频

# 〖牡 丹〗

牡丹是芍药科芍药属多年生落叶灌木，茎高可达2米，叶通常为二回三出复叶，表面绿色，无毛，背面呈淡绿色，有时具白粉。花单生枝顶，苞片5片，呈长椭圆形，萼片5片，呈宽卵形，花瓣5瓣或为重瓣。颜色有红色、粉色、白色等，花期为4月至5月。牡丹在中国素有"花中之王"的美誉。牡丹象征着圆满、浓情、富贵、雍容华贵，是中国十大名花之一。

(1)用钛白分染花蕾的基本形态。

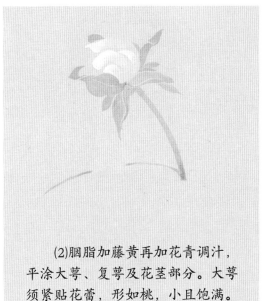

(2)胭脂加藤黄再加花青调汁，平涂大萼、复萼及花茎部分。大萼须紧贴花蕾，形如桃，小且饱满。复萼包围在大萼之下。

(3)以钛白分染花瓣。

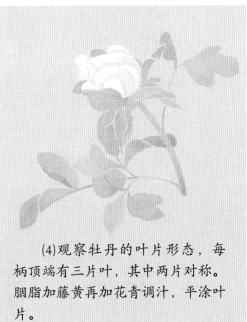

(4)观察牡丹的叶片形态，每柄顶端有三片叶，其中两片对称。胭脂加藤黄再加花青调汁，平涂叶片。

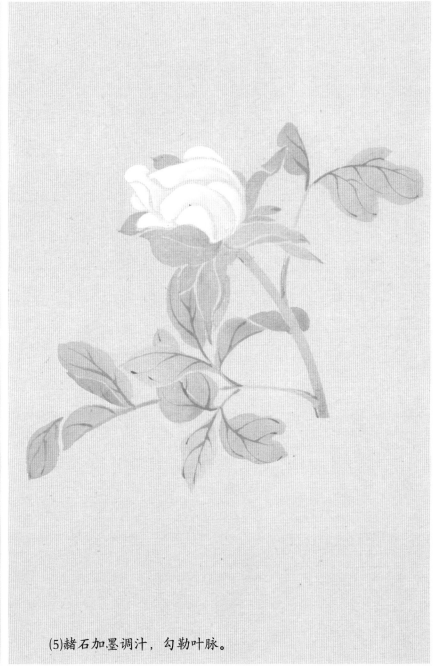

(5)赭石加墨调汁，勾勒叶脉。

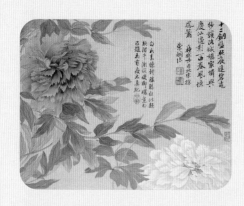

P088

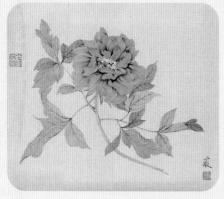

P089

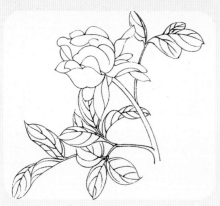

P135

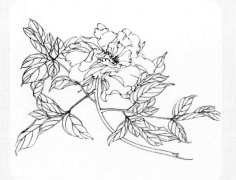

P137

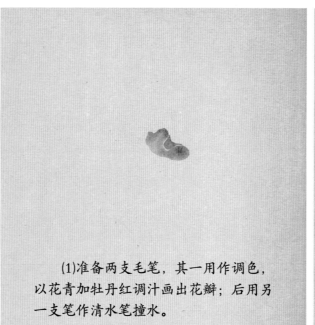

(1)准备两支毛笔，其一用作调色，以花青加牡丹红调汁画出花瓣；后用另一支笔作清水笔撞水。

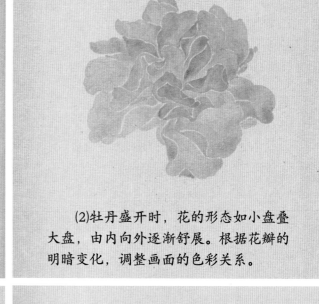

(2)牡丹盛开时，花的形态如小盘叠大盘，由内向外逐渐舒展。根据花瓣的明暗变化，调整画面的色彩关系。

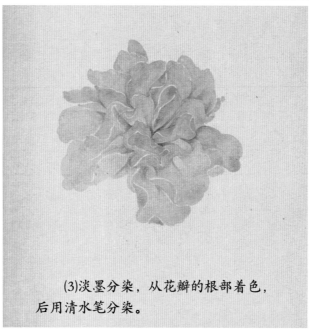

(3)淡墨分染，从花瓣的根部着色，后用清水笔分染。

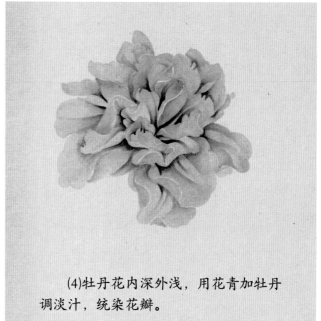

(4)牡丹花内深外浅，用花青加牡丹调淡汁，统染花瓣。

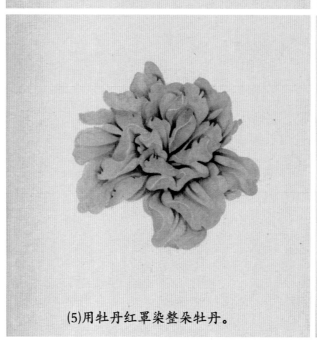

(5)用牡丹红罩染整朵牡丹。

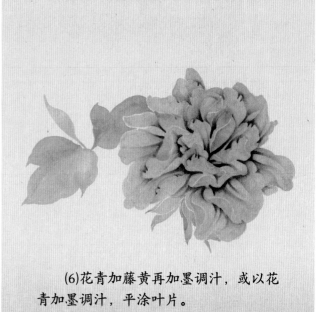

(6)花青加藤黄再加墨调汁，或以花青加墨调汁，平涂叶片。

(7)步骤同上，补充其余叶片。用藤黄加花青调汁，平涂花茎和叶柄。

(8)花青加墨调汁，或以赭石加墨调汁，勾勒叶脉。

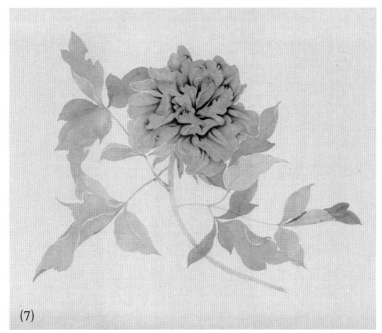

(7)

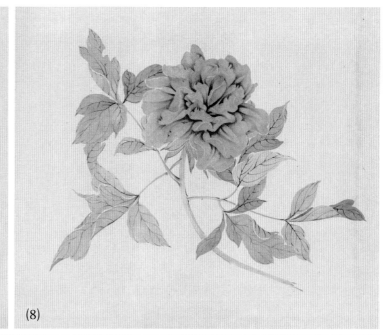

(8)

(9)用钛白加藤黄立粉，点花蕊。

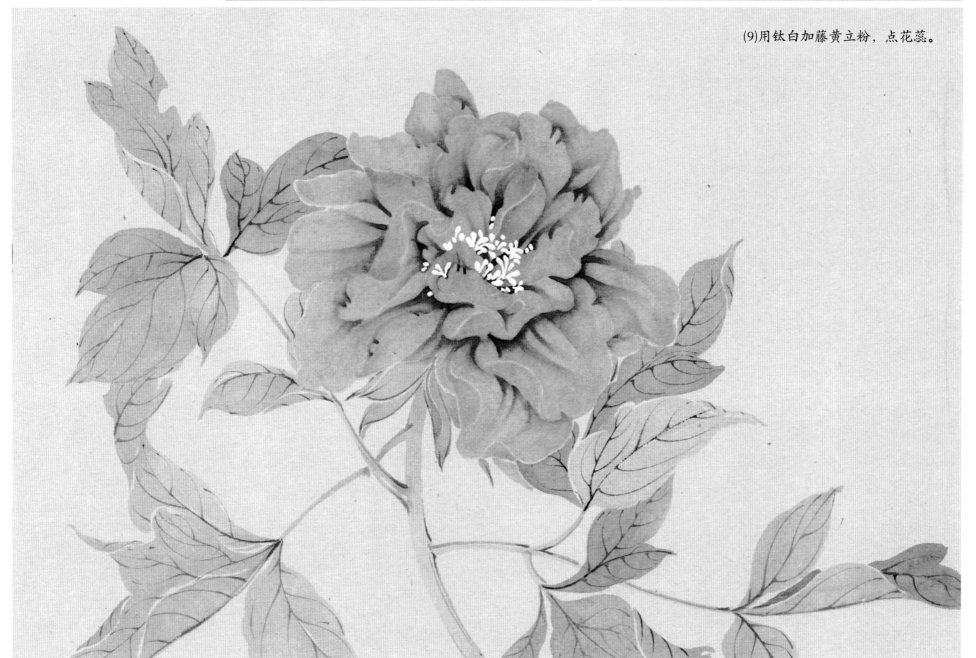

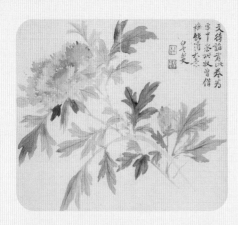

P090

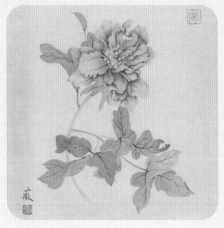

P091

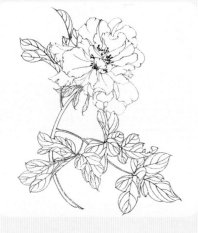

P139

（4）胭脂加藤黄加花青调汁，平涂复萼。三绿加胭脂调汁，平涂花茎。（牡丹花茎比较光滑，落笔时，画笔的水分需饱满。）

（5）花青加墨调汁，或以藤黄加墨再加花青调汁，交替平涂叶片。用胭脂，表现渍染叶片上的虫洞效果。

（6）以花青加墨调汁，或以赭石加墨调汁，勾勒叶脉。从叶片根部落笔，稍顿，提笔向叶边缘处行笔，力度由重变轻，保持线条弹性。最后用藤黄加钛白调汁，点花蕊收尾。

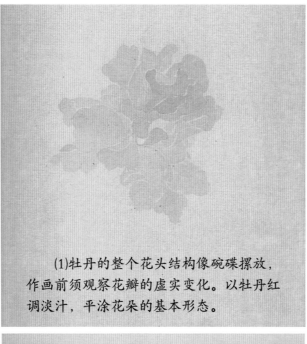

（1）牡丹的整个花头结构像碗碟摆放，作画前须观察花瓣的虚实变化。以牡丹红调淡汁，平涂花朵的基本形态。

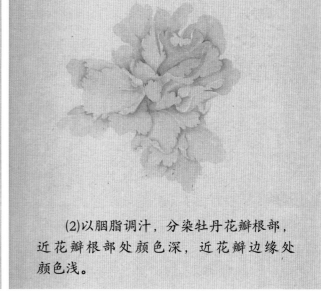

（2）以胭脂调汁，分染牡丹花瓣根部，近花瓣根部处颜色深，近花瓣边缘处颜色浅。

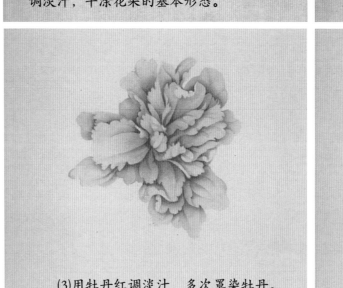

（3）用牡丹红调淡汁，多次罩染牡丹。待画纸干透，胭脂调淡汁，统染花瓣根部，再以胭脂调汁，分染花瓣根部。

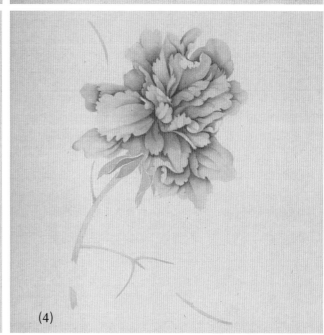

（4）

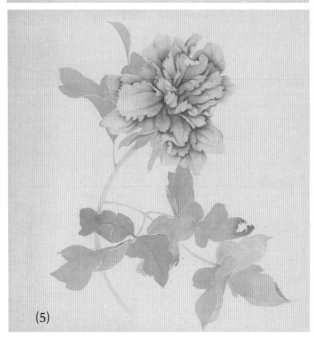

（5）

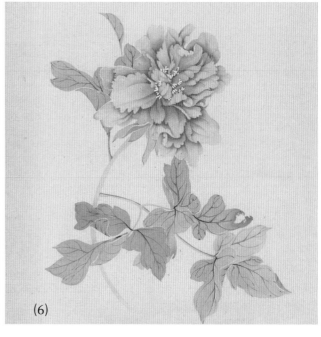

（6）

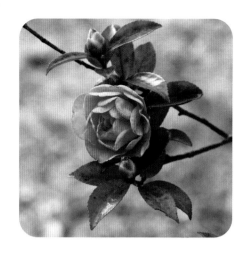

扫码看教学视频

# 【山 茶】

　　山茶是山茶科山茶属乔木。叶革质，椭圆形，正面呈深绿色，背面呈浅绿色。花顶生，无柄，苞片及萼片约10片，花瓣6片至7片，有红、紫、白、黄各色，花期为12月至翌年3月。山茶花原产中国，被称为胜利花，是中国十大名花之一。

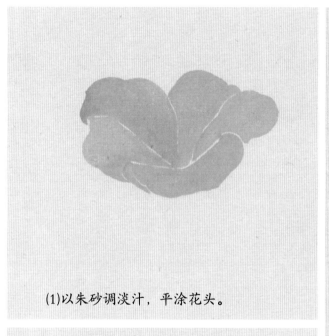

(1)以朱砂调淡汁，平涂花头。

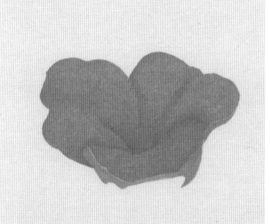

　　(2)洋红调汁，分染花瓣。朱砂调淡汁，罩染正面花瓣；朱磦调淡汁，罩染反面花瓣。（分染时，须根据花瓣的脉络结构用笔，染出每片花瓣由深到浅的过渡效果。）

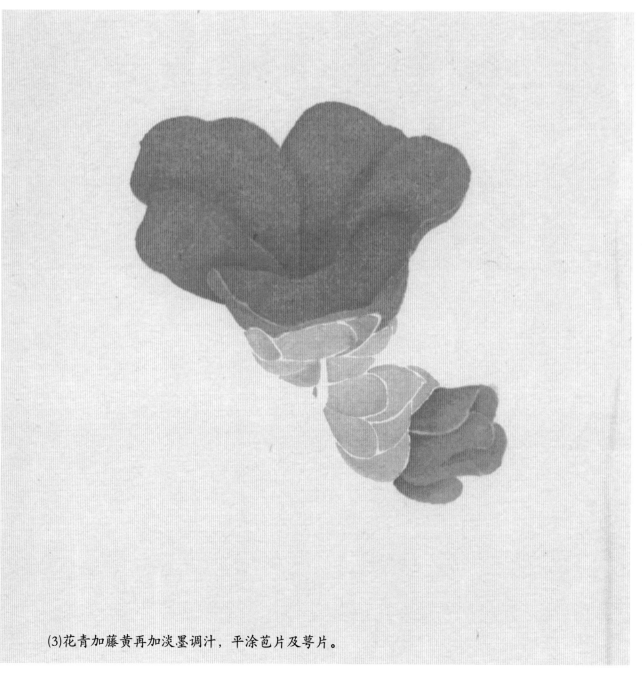

(3)花青加藤黄再加淡墨调汁，平涂苞片及萼片。

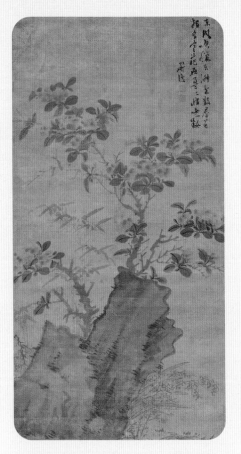

P092

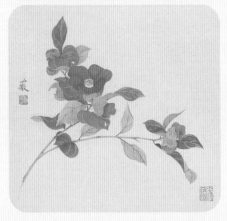

P093

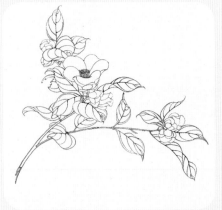

P141

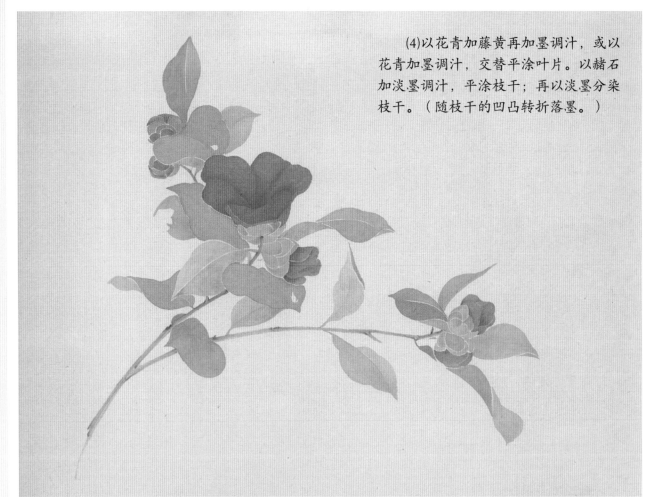

(4)以花青加藤黄再加墨调汁，或以花青加墨调汁，交替平涂叶片。以赭石加淡墨调汁，平涂枝干；再以淡墨分染枝干。（随枝干的凹凸转折落墨。）

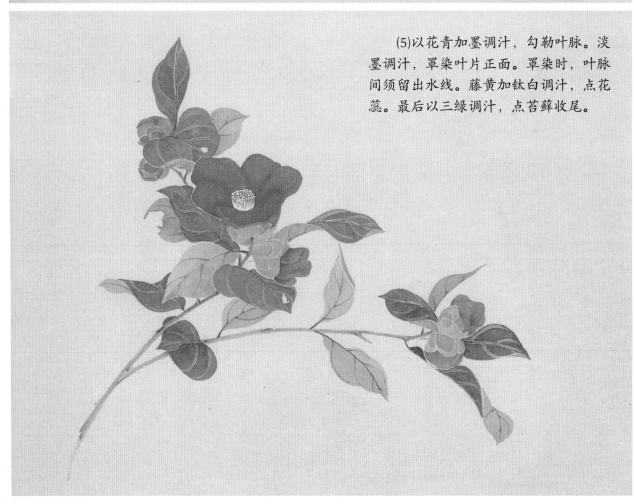

(5)以花青加墨调汁，勾勒叶脉。淡墨调汁，罩染叶片正面。罩染时，叶脉间须留出水线。藤黄加钛白调汁，点花蕊。最后以三绿调汁，点苔藓收尾。

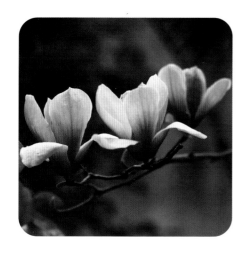

扫码看教学视频

# 〖 玉 兰 〗

　　玉兰是木兰科木兰属落叶乔木。叶纸质，呈倒卵形或倒卵状椭圆形，花蕾呈卵圆形，花先于叶开放，直立，有芳香，白色，基部常带粉红色，雌蕊呈狭卵形。花期为2月至3月，常于7月至9月再开花一次。玉兰是我国特有的名贵园林花木之一，象征着高洁、坚贞、感恩与吉祥等。

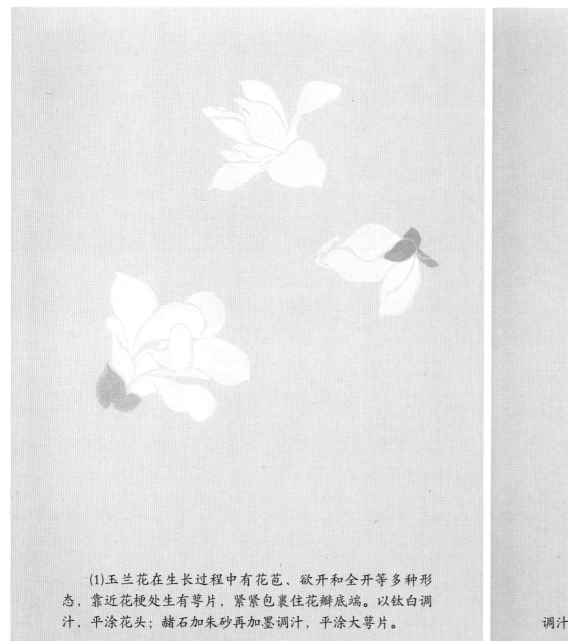

　　(1)玉兰花在生长过程中有花苞、欲开和全开等多种形态，靠近花梗处生有萼片，紧紧包裹住花瓣底端。以钛白调汁，平涂花头；赭石加朱砂再加墨调汁，平涂大萼片。

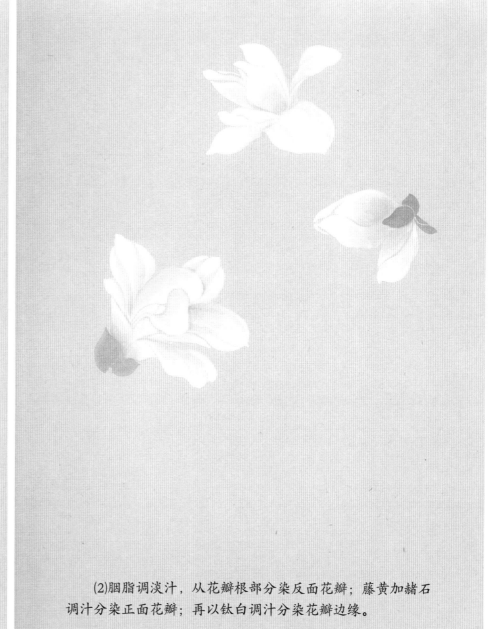

　　(2)胭脂调淡汁，从花瓣根部分染反面花瓣；藤黄加赭石调汁分染正面花瓣；再以钛白调汁分染花瓣边缘。

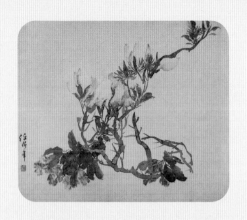

P094

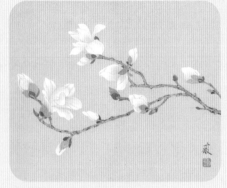

P095

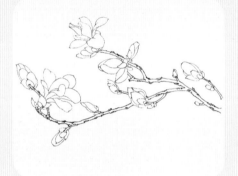

P143

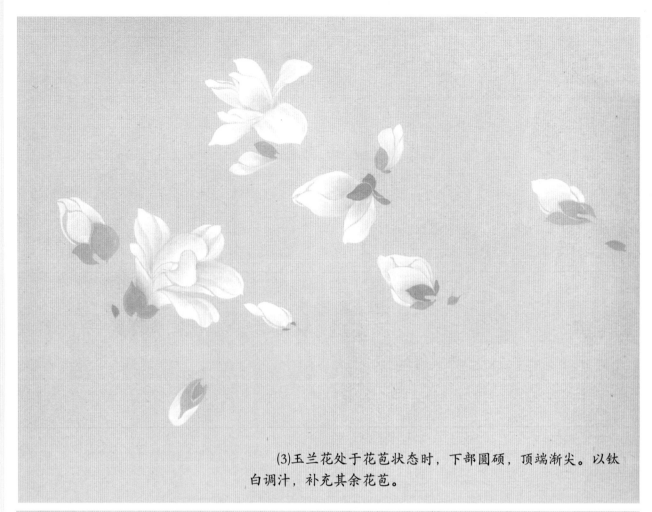

(3)玉兰花处于花苞状态时，下部圆硕，顶端渐尖。以钛白调汁，补充其余花苞。

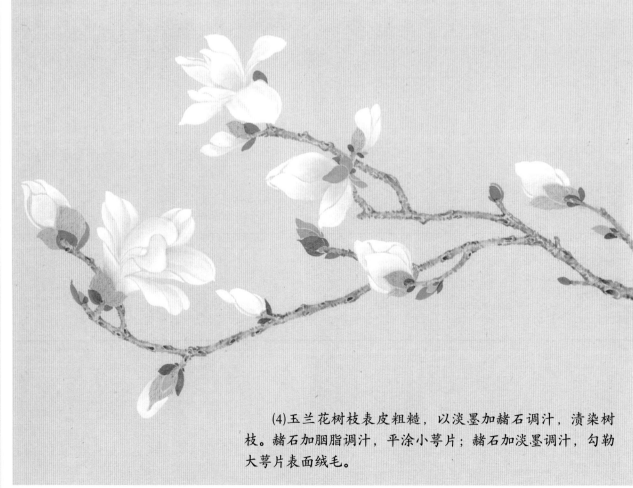

(4)玉兰花树枝表皮粗糙，以淡墨加赭石调汁，渍染树枝。赭石加胭脂调汁，平涂小萼片；赭石加淡墨调汁，勾勒大萼片表面绒毛。

扫码看教学视频

# 【月 季】

　　月季是蔷薇科蔷薇属直立灌木，小枝粗壮，有短粗的钩状皮刺。小叶片呈宽卵形至卵状长圆形，先端渐尖，基部近圆形或宽楔形，边缘有锐锯齿，正面呈暗绿色，常带光泽，背面颜色较浅。花几朵集生，边缘常有羽状裂片，花瓣重瓣至半重瓣，有红色、粉红色、黄色、白色等色，花期为4月至9月。月季花被称为"花中皇后"，是中国十大名花之一。

　　(1)月季花瓣的基部为楔形，根据月季花瓣的形态特性，用钛白调淡汁，平涂花瓣的基本形态。

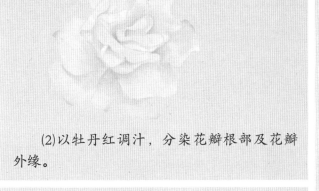

　　(2)以牡丹红调汁，分染花瓣根部及花瓣外缘。

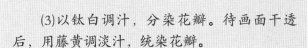

　　(3)以钛白调汁，分染花瓣。待画面干透后，用藤黄调淡汁，统染花瓣。

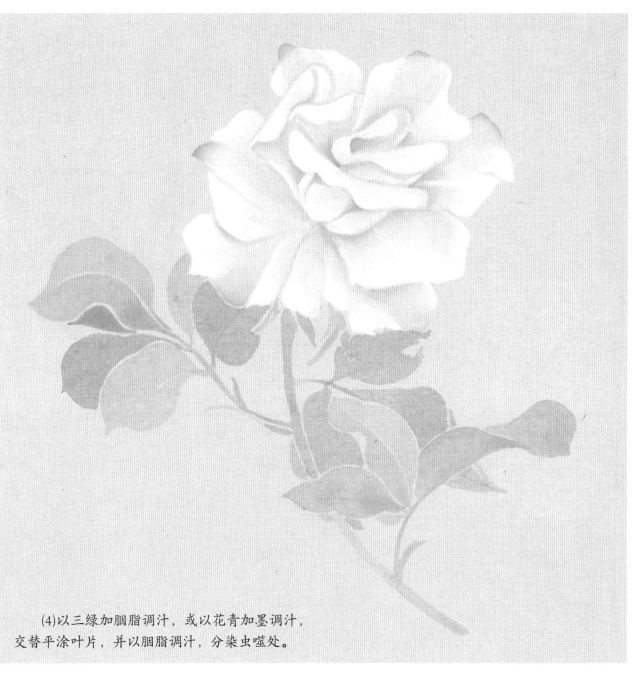

　　(4)以三绿加胭脂调汁，或以花青加墨调汁，交替平涂叶片，并以胭脂调汁，分染虫噬处。

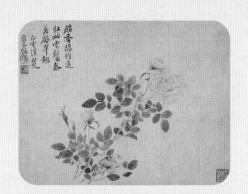

P096

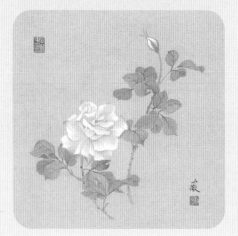

P097

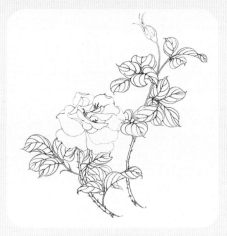

P145

(5)不同生长状态下的月季，其花头的结构也大不相同。观察并补充一枝花苞状月季，技法同上。

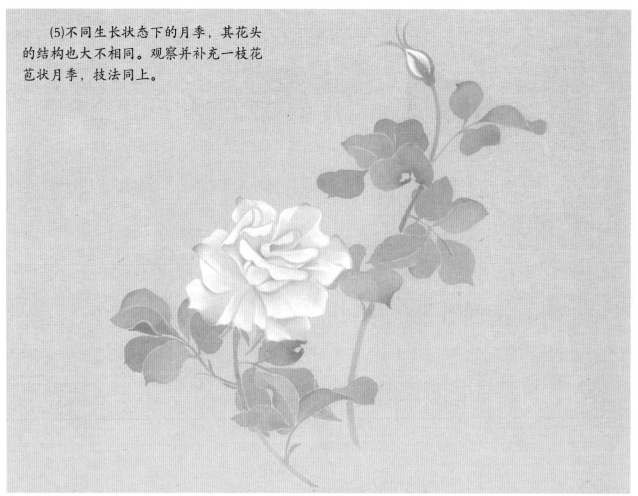

(6)月季的叶片边缘呈锯齿状，以牡丹红加墨调汁，点出锯齿纹。再以花青加墨调汁，或以牡丹红加墨调汁，勾勒叶脉。最后，以钛白加藤黄调汁点花蕊。

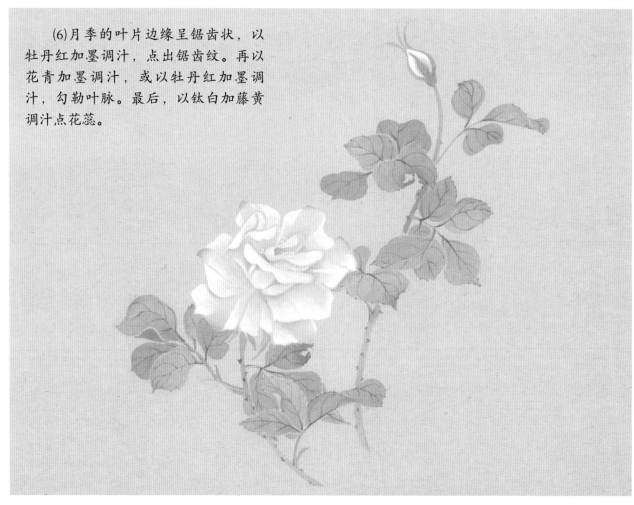

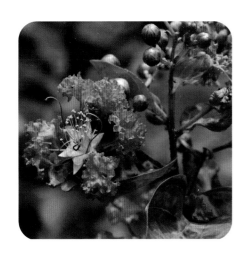

扫码看教学视频

# 【紫薇】

紫薇为千屈菜科紫薇属落叶灌木或小乔木。树皮平滑，灰色或灰褐色，枝干多扭曲，叶互生或有时对生，纸质，呈椭圆形、阔矩圆形或倒卵形，顶端短尖或钝形，基部阔楔形或近圆形。圆锥花序，花瓣6片，有淡红色、紫色、白色等色。花期为6月至9月。紫薇花姿优美，花色艳丽，有"百日红"的美称。

(1)紫薇花瓣褶皱多，边缘呈波浪形。以胭脂加花青再加藤黄调汁，平涂花托。牡丹红加花青调汁，平涂花瓣，在花瓣尚未干透时撞水。

(2)以藤黄加花青再加胭脂调汁，平涂花枝及花苞，注意其色彩变化。

(3)紫薇花叶片呈椭圆形或长椭圆形，分为单叶、互生和对生。以藤黄加花青调汁，或以花青加墨调汁，又或以藤黄加花青再加朱砂调汁，交替平涂叶片。

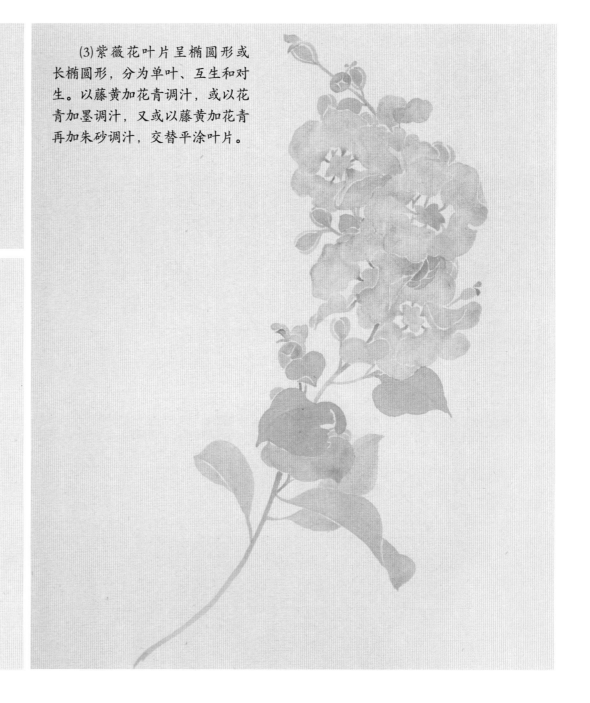

P098

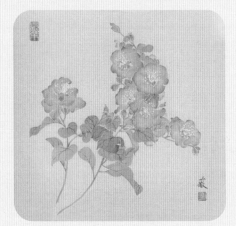

P099

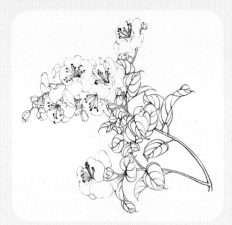

P147

　　(4)以上述步骤，画出两支相互交叉的树枝。以三青加牡丹红调汁，分染花瓣外缘。

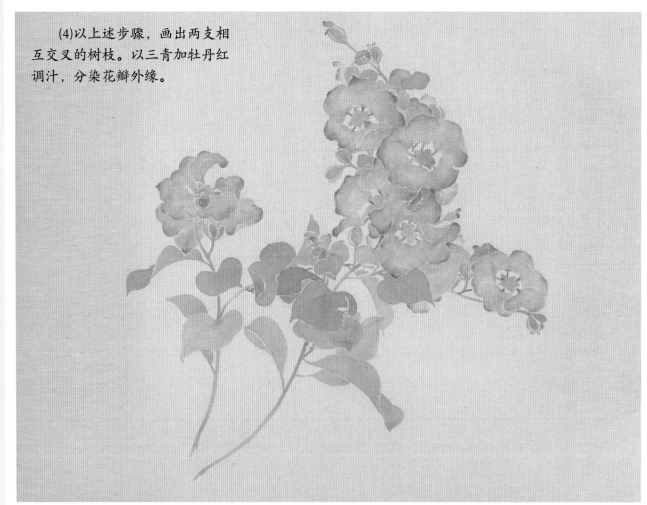

　　(5)以胭脂调淡汁，分染叶片。再以赭石加墨调汁，勾勒叶脉。最后，用藤黄加钛白勾勒花蕊。

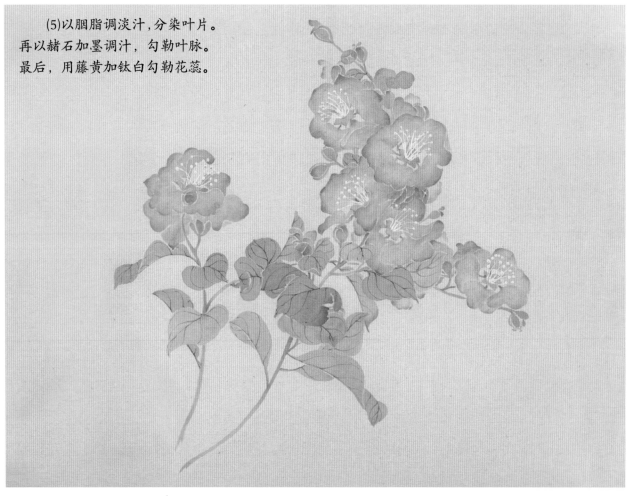

扫码看教学视频

# 【桃 花】

　　桃花是蔷薇科李属植物桃的花朵。桃树的树干呈灰褐色，粗糙有孔，小枝呈红褐色或褐绿色，叶呈椭圆状披针形，花单生，重瓣或半重瓣，有白、粉红、红等色，花期为3月至4月。桃花具有很高的观赏价值，是文学创作的常用素材。

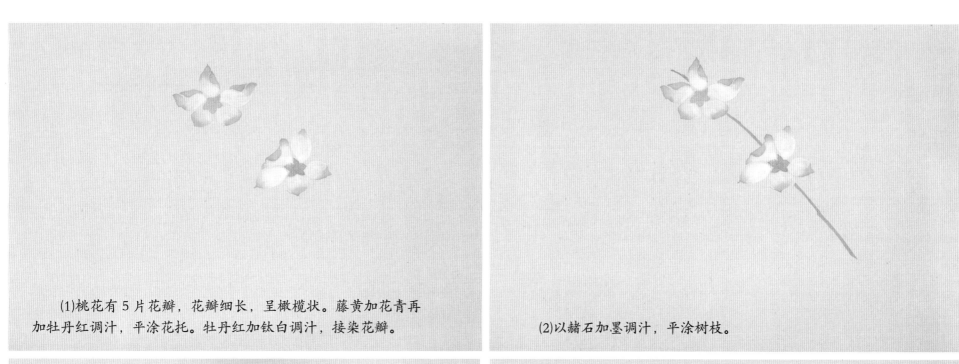

(1)桃花有 5 片花瓣，花瓣细长，呈橄榄状。藤黄加花青再加牡丹红调汁，平涂花托。牡丹红加钛白调汁，接染花瓣。

(2)以赭石加墨调汁，平涂树枝。

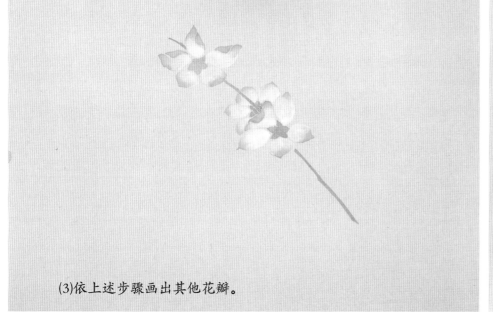

(3)依上述步骤画出其他花瓣。

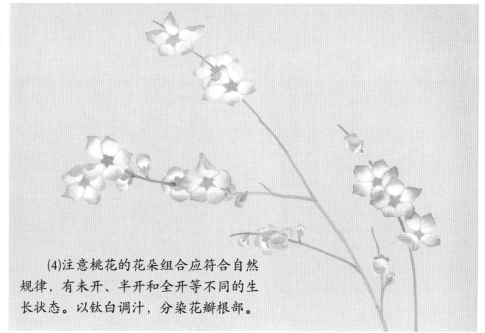

(4)注意桃花的花朵组合应符合自然规律，有未开、半开和全开等不同的生长状态。以钛白调汁，分染花瓣根部。

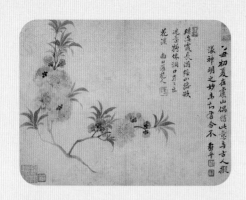

P100

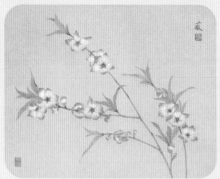

P101

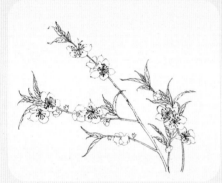

P149

（5）桃花的叶多为窄椭圆形或披针形。以藤黄加花青调汁，或以花青加墨调汁，交替画出叶片。淡墨调汁，分染树枝。（在画花、叶、枝组合时，须观察花、枝、叶纵横交错的关系。）

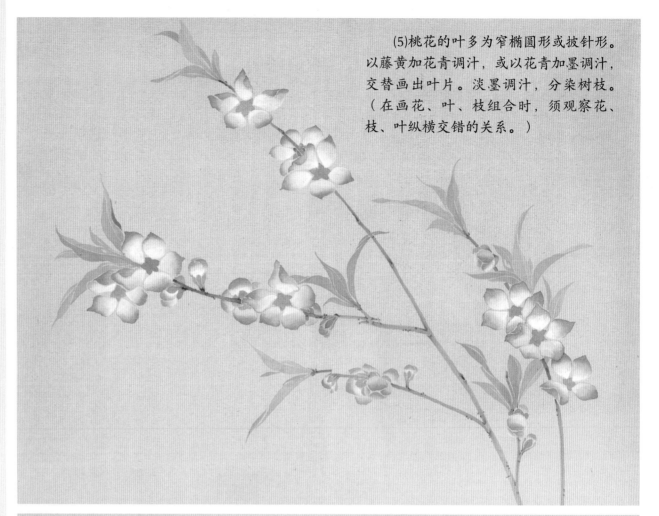

（6）以牡丹红调汁，勾勒花丝。待画面干透，取钛白加藤黄调汁，立粉点花蕊。牡丹红加墨调汁，或以花青加墨调汁，勾勒叶脉。最后，用墨点出树枝部分的苔藓。

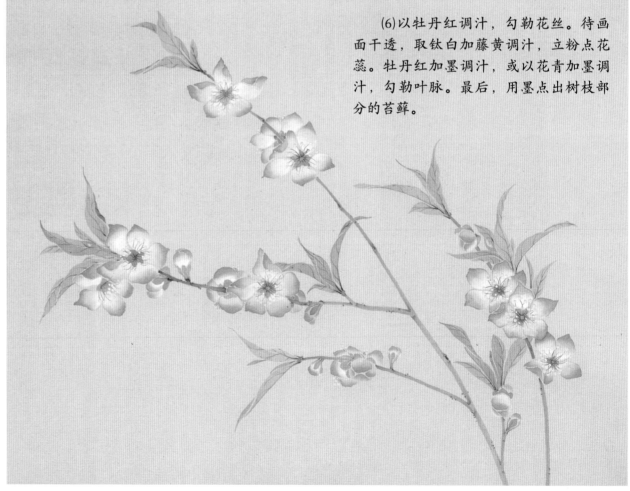

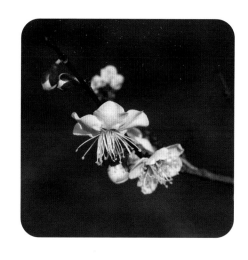

扫码看教学视频

# 【杏 花】

　　杏花是蔷薇科李属植物杏的花朵。杏的叶片呈宽卵形或圆卵形，先端急尖至短渐尖，基部圆形至近心形，叶边有圆钝锯齿，花单生，先叶开放，花瓣呈圆形至倒卵形，白色或淡粉红色，花期为3月至4月。杏花象征着幸福和睦及相亲相爱。

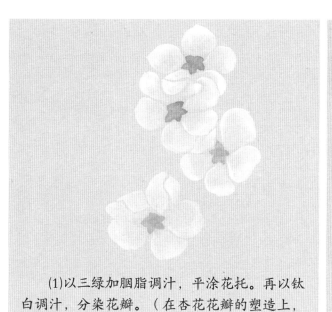

　　(1)以三绿加胭脂调汁，平涂花托。再以钛白调汁，分染花瓣。（在杏花花瓣的塑造上，花瓣部分需饱满圆润。）

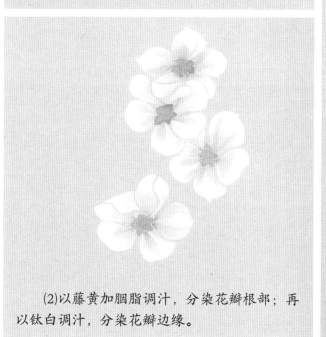

　　(2)以藤黄加胭脂调汁，分染花瓣根部；再以钛白调汁，分染花瓣边缘。

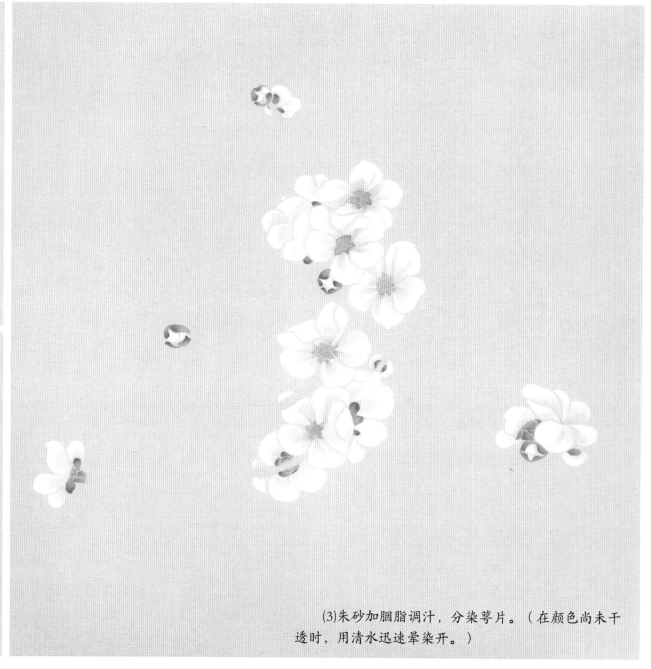

　　(3)朱砂加胭脂调汁，分染萼片。（在颜色尚未干透时，用清水迅速晕染开。）

P102

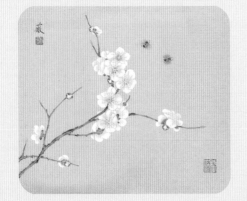

P103

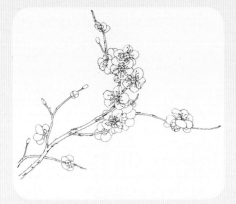

P151

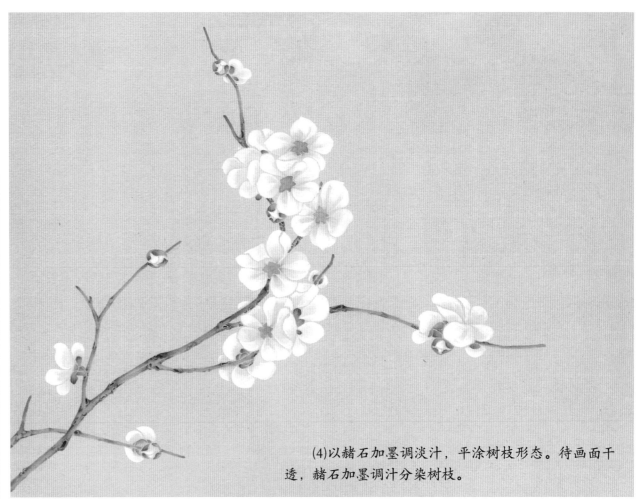

(4)以赭石加墨调淡汁，平涂树枝形态。待画面干透，赭石加墨调汁分染树枝。

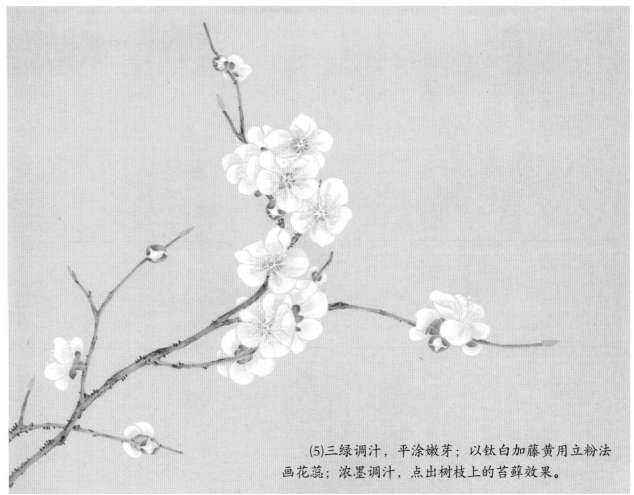

(5)三绿调汁，平涂嫩芽；以钛白加藤黄用立粉法画花蕊；浓墨调汁，点出树枝上的苔藓效果。

扫码看教学视频

# 【樱　花】

　　樱花是蔷薇科李属植物樱桃的花朵，树皮呈灰色，小枝呈淡紫褐色，叶片为椭圆卵形或倒卵形，先端渐尖或尾骤尖，基部圆形，叶边有尖锐重锯齿，花序为伞形总状或近伞形。花瓣先端缺刻，单瓣或复瓣，花色多为白色、粉红色，花期为4月至5月。

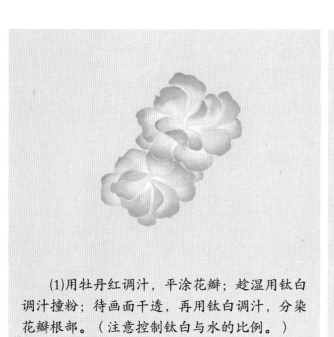

　　(1)用牡丹红调汁，平涂花瓣；趁湿用钛白调汁撞粉；待画面干透，再用钛白调汁，分染花瓣根部。（注意控制钛白与水的比例。）

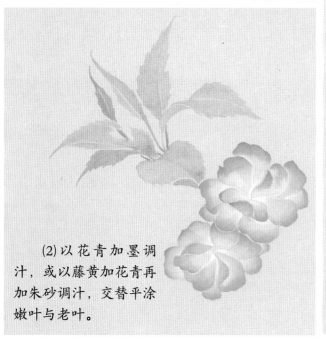

　　(2)以花青加墨调汁，或以藤黄加花青再加朱砂调汁，交替平涂嫩叶与老叶。

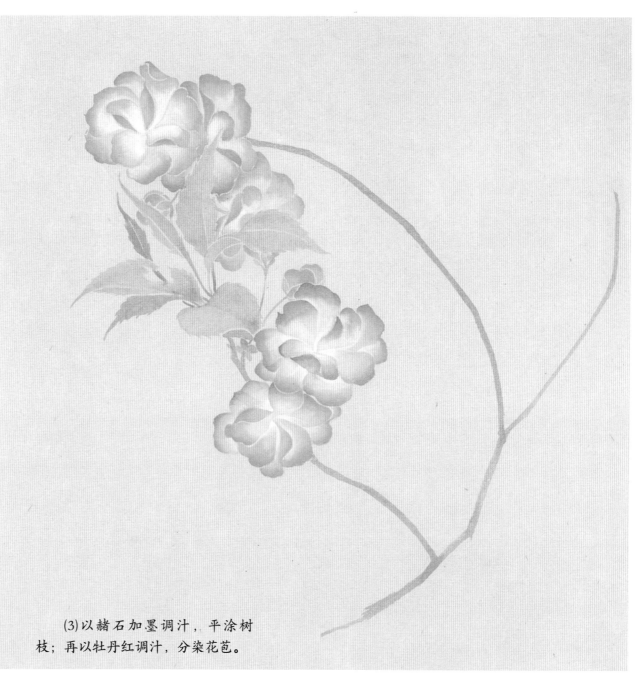

　　(3)以赭石加墨调汁，平涂树枝；再以牡丹红调汁，分染花苞。

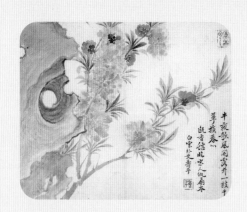

P104

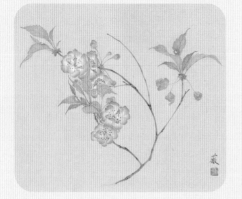

P105

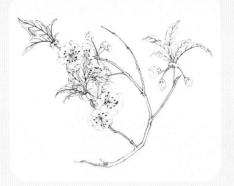

P153

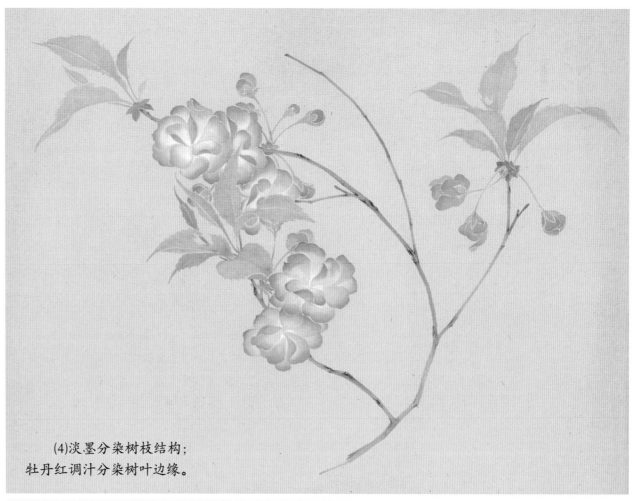

(4)淡墨分染树枝结构；
牡丹红调汁分染树叶边缘。

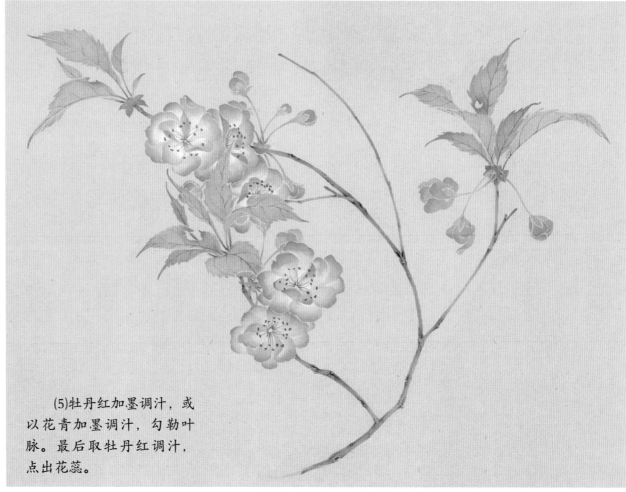

(5)牡丹红加墨调汁，或
以花青加墨调汁，勾勒叶
脉。最后取牡丹红调汁，
点出花蕊。

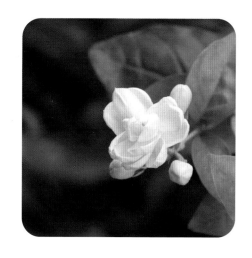

扫码看教学视频

# 〖 茉莉花 〗

　　茉莉花是木樨科素馨属灌木植物。叶对生，叶片纸质，呈圆形、椭圆形或倒卵形。聚伞花序，通常有花3朵，有时单花，有时多达5朵，裂片线形，花冠白色，花期为5月至8月。茉莉花素洁、清雅、芬芳，是忠贞、尊敬、清纯、贞洁、质朴的象征。

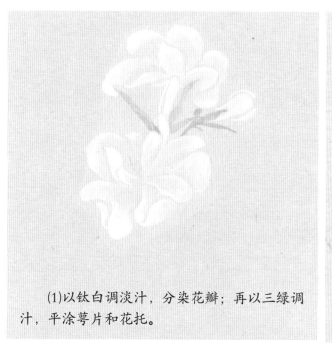

　　(1)以钛白调淡汁，分染花瓣；再以三绿调汁，平涂萼片和花托。

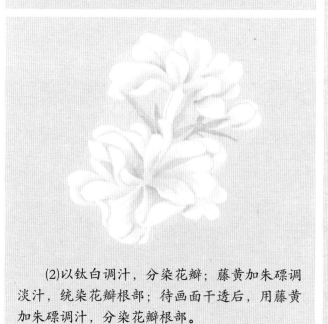

　　(2)以钛白调汁，分染花瓣；藤黄加朱磦调淡汁，统染花瓣根部；待画面干透后，用藤黄加朱磦调汁，分染花瓣根部。

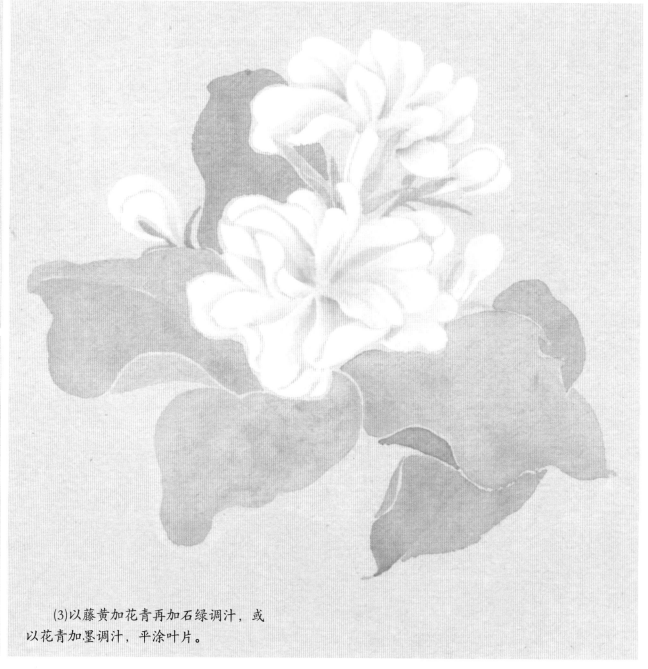

　　(3)以藤黄加花青再加石绿调汁，或以花青加墨调汁，平涂叶片。

P106

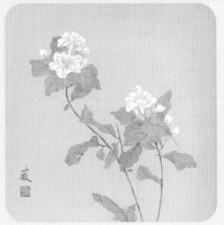

P107

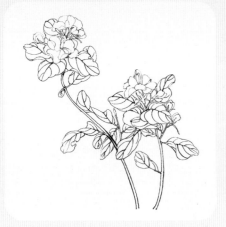

P155

(4)重复以上步骤，补充其余花叶组合。（注意观察小叶、大叶和破叶间的关系。）

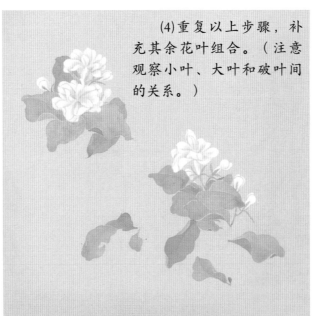

(5)以赭石调汁，平涂树枝；再以赭石加墨调汁，分染树枝。

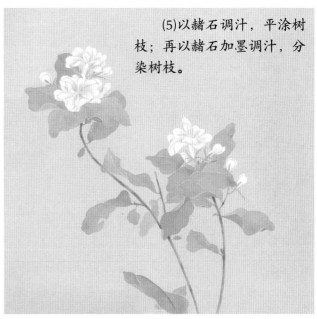

(6)头绿加钛白调汁，平涂花蕊；赭石加墨调汁，勾勒正叶叶脉；花青加墨调汁，勾勒叶片反面叶脉。

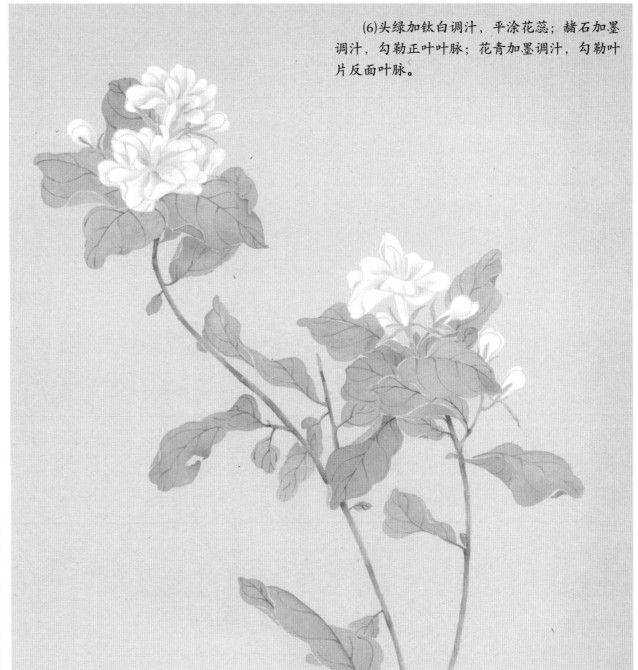

扫码看教学视频

# 【夹竹桃】

夹竹桃是夹竹桃科夹竹桃属常绿灌木，枝条呈灰绿色，叶3枚至4枚轮生，叶面呈深绿色，叶背浅绿色，叶柄扁平。聚伞花序，顶生，花冠呈深红色或粉红色，漏斗状，花期几乎全年，夏秋最盛。夹竹桃象征坚贞不渝的爱情。

(1)牡丹红调汁，平涂花瓣，趁湿用钛白撞粉。

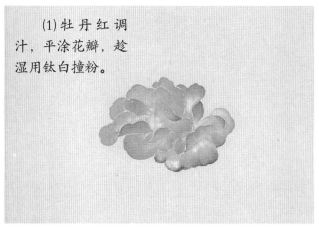

(2)牡丹红调淡汁，分染花瓣边缘。

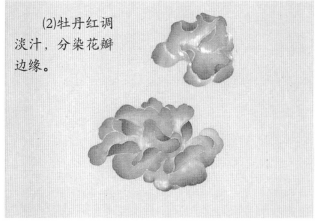

(3)牡丹红加赭石再加头绿调汁，平涂花枝与萼片。

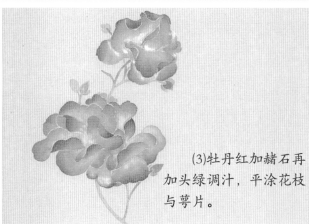

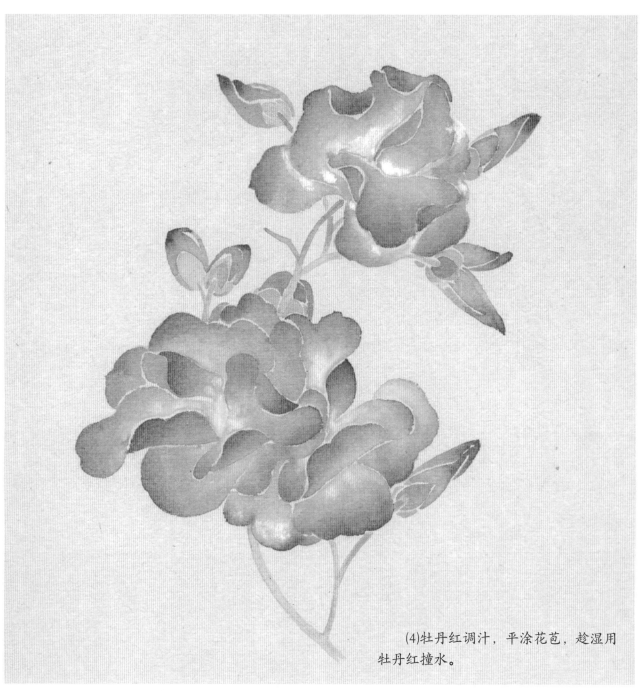

(4)牡丹红调汁，平涂花苞，趁湿用牡丹红撞水。

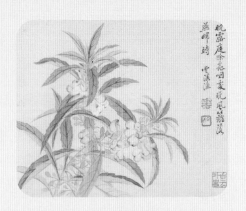

P108

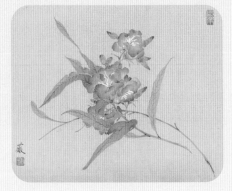

P109

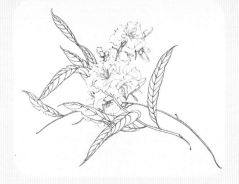

P157

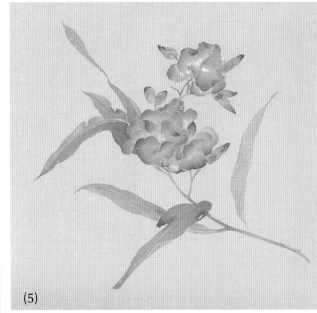

(5)

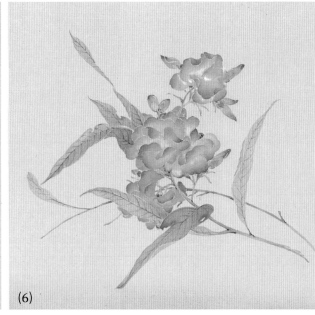

(6)

(5)花青加墨调汁，或以藤黄加花青加淡墨调汁，交替平涂叶片。

(6)待画面干透后，补充其余花枝。赭石调汁，分染残破的叶片；赭石加墨调汁，或以花青加墨调汁，勾勒叶脉。

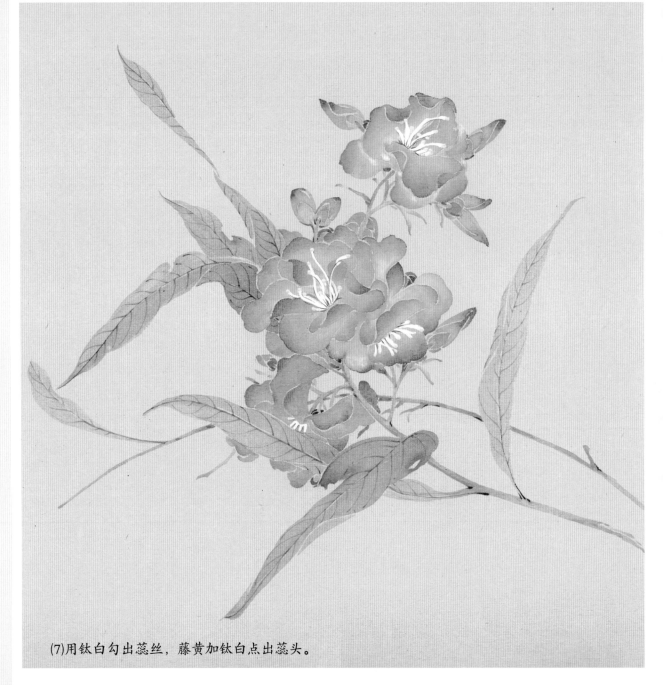

(7)用钛白勾出蕊丝，藤黄加钛白点出蕊头。

# 水 果

蔬果最不易作，甚似则近俗，不似则离。唯能通笔外之意，随笔点染，生动有韵，斯免二障矣。

——恽寿平《南田画跋》

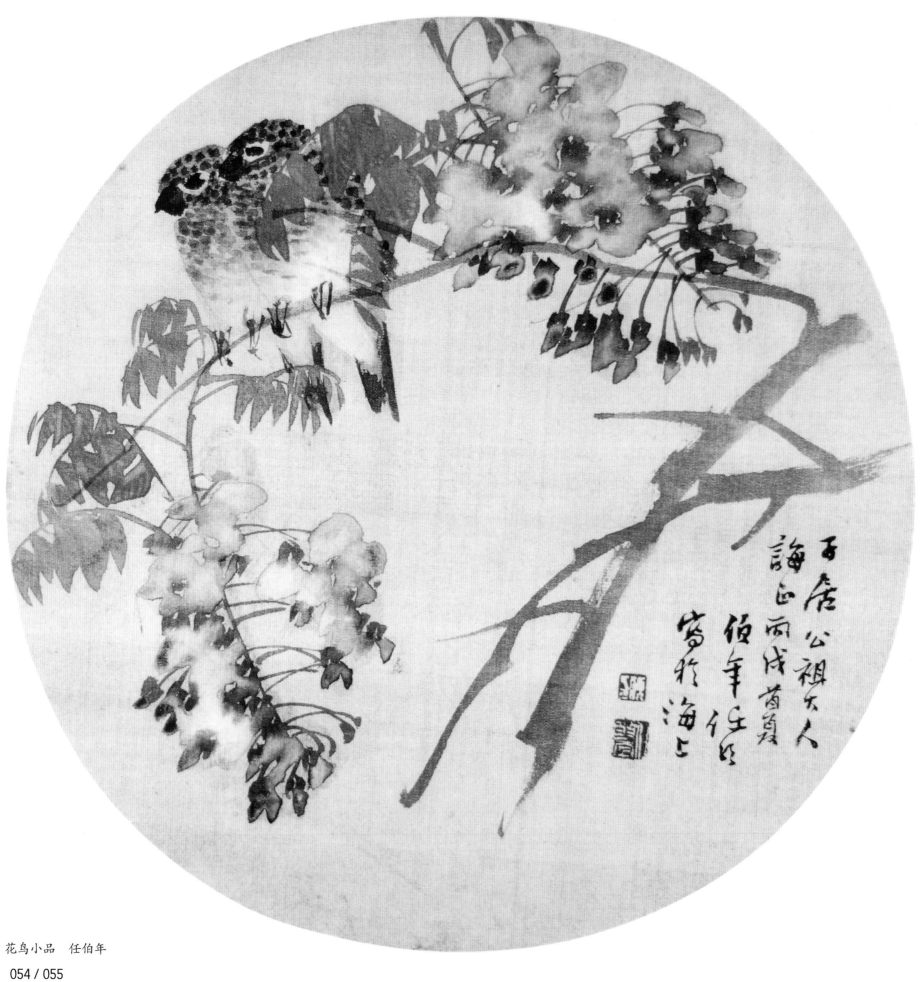

花鸟小品　任伯年

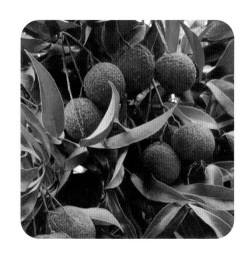

扫码看教学视频

# 【荔枝】

荔枝是无患子科荔枝属常绿乔木。树皮呈灰黑色，小叶2对或3对，革质，呈长椭圆状披针形，顶端骤尖或尾状短渐尖，腹面深绿色，有光泽，背面粉绿色，侧脉常纤细。果呈卵圆形至近球形，果皮有鳞斑状突起，成熟时通常为暗红色至鲜红色。花期在春季，果期在夏季。荔枝有利子、吉利、多利等寓意。

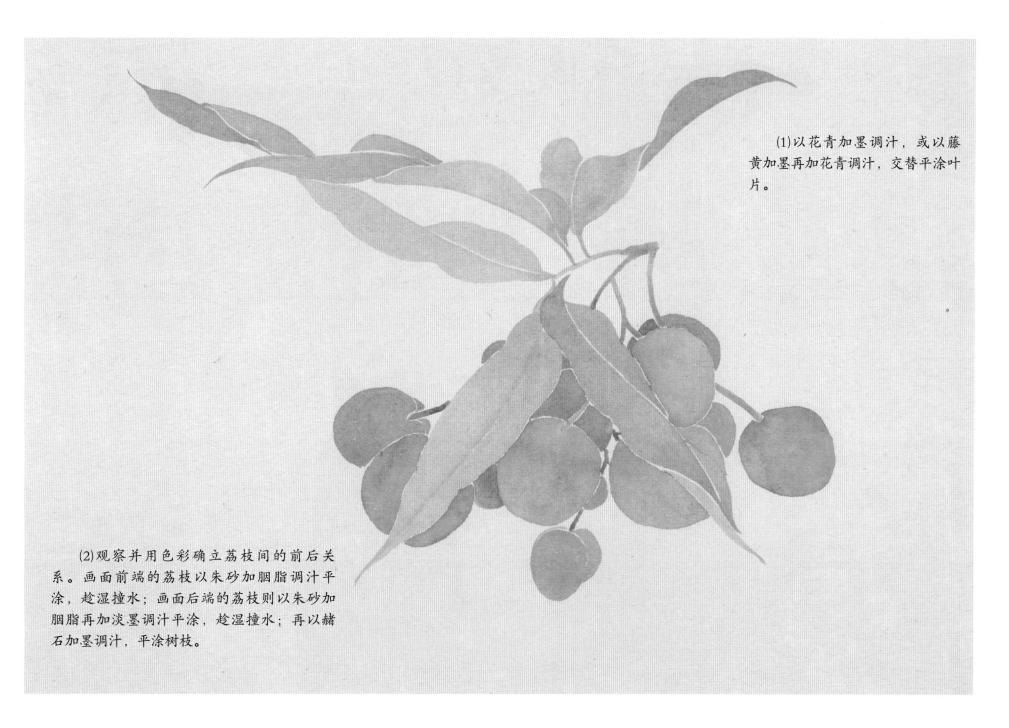

(1)以花青加墨调汁，或以藤黄加墨再加花青调汁，交替平涂叶片。

(2)观察并用色彩确立荔枝间的前后关系。画面前端的荔枝以朱砂加胭脂调汁平涂，趁湿撞水；画面后端的荔枝则以朱砂加胭脂再加淡墨调汁平涂，趁湿撞水；再以赭石加墨调汁，平涂树枝。

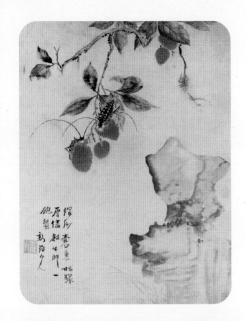

P110

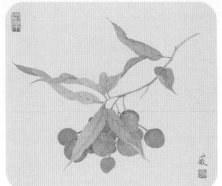

P111

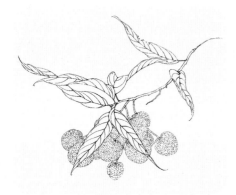

P159

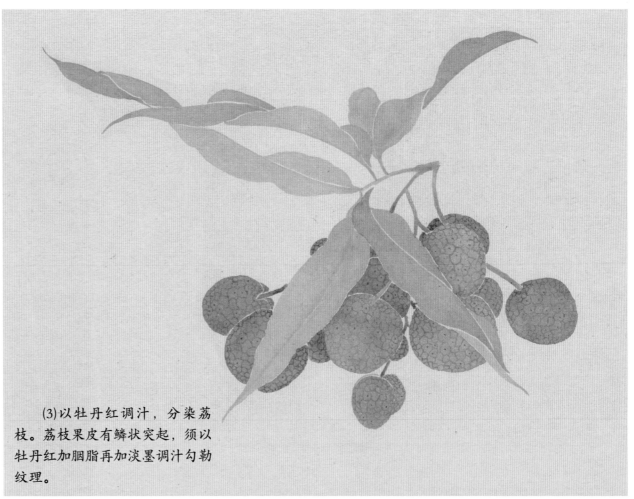

(3)以牡丹红调汁，分染荔枝。荔枝果皮有鳞状突起，须以牡丹红加胭脂再加淡墨调汁勾勒纹理。

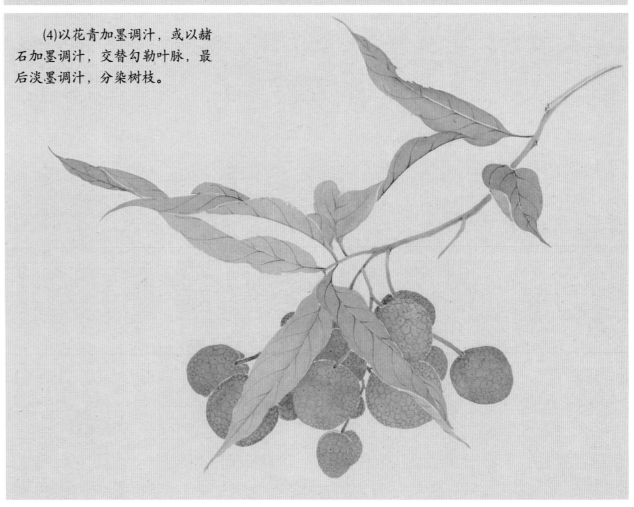

(4)以花青加墨调汁，或以赭石加墨调汁，交替勾勒叶脉，最后淡墨调汁，分染树枝。

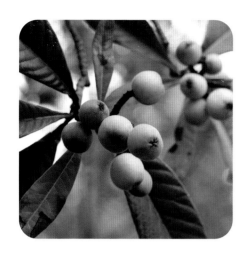

扫码看教学视频

# 〖枇 杷〗

　　枇杷是蔷薇科枇杷属常绿小乔木，小枝粗壮，黄褐色；叶片革质，披针形或长圆形。圆锥花序，具多花。果实呈球形或长圆形，黄色或橘黄色，外有锈色柔毛，不久脱落。枇杷有家庭美满、财源滚滚的寓意。

　　(1)以藤黄加赭石调汁，平涂枇杷果实的基本形态，趁画面尚未干透时撞水。（画不同的果实时，藤黄和赭石的比例需进行调整，以丰富果实色彩。）

　　(2)以赭石加淡墨调汁，平涂树枝。

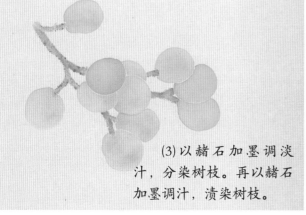

　　(3)以赭石加墨调淡汁，分染树枝。再以赭石加墨调汁，渍染树枝。

　　(4)以朱砂加藤黄调淡汁，分染画面后端的果实；待画纸干透，用赭石加墨调汁，点枇杷果脐部分；钛白调淡汁，反复幹染果脐边缘处。

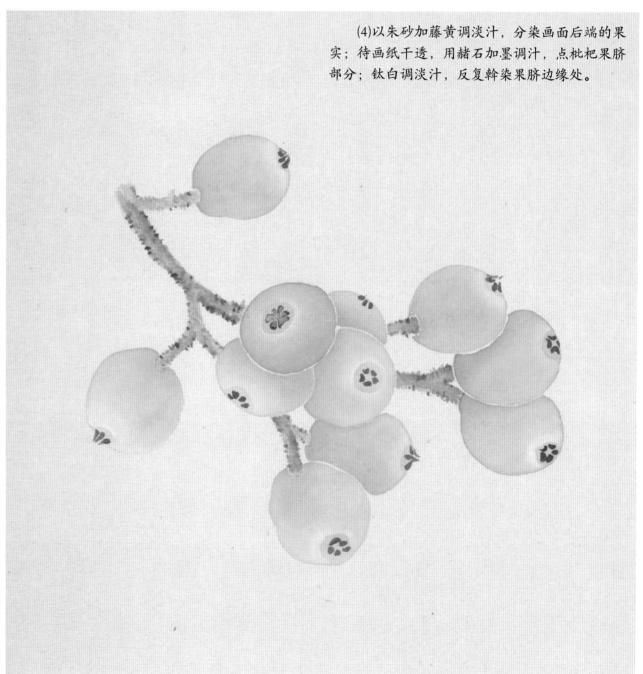

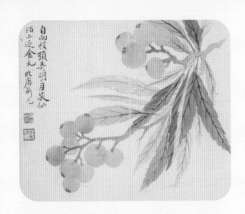

P112

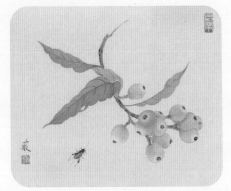

P113

P161

(5)以藤黄加墨再加花青调汁，或以花青加墨调汁，交替平涂叶片。待画面干透，用花青加墨调汁，勾勒叶脉。

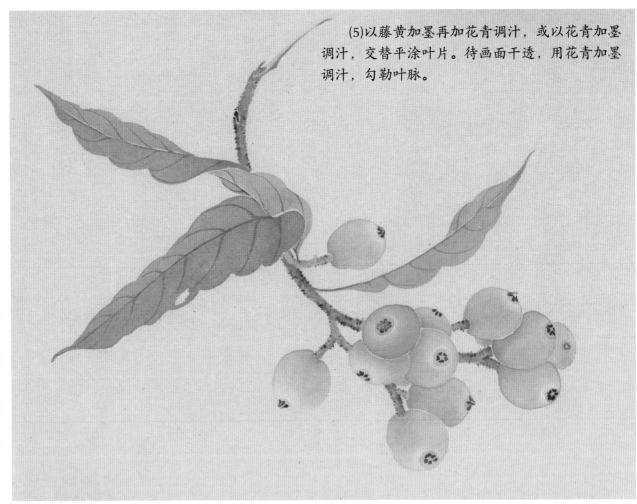

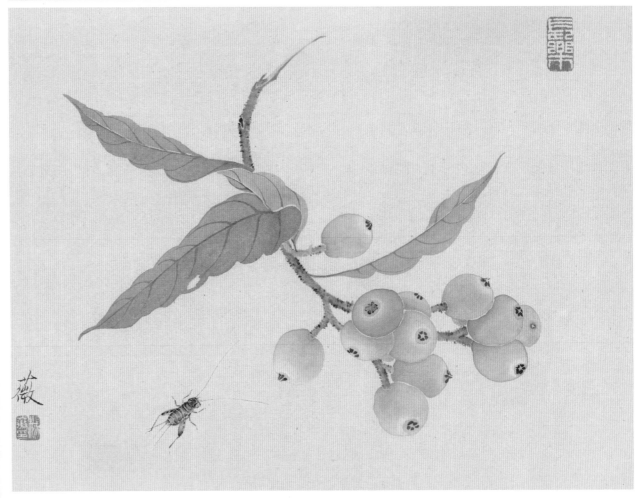

扫码看教学视频

# 【石榴】

　　石榴是千屈菜科石榴属落叶灌木或乔木，树干呈灰褐色，上有瘤状突起，单叶，通常对生或簇生；花顶生或腋生，近钟形，单生或几朵簇生或组成聚伞花序，花瓣5片至9片，多皱褶；果呈球形，成熟后变成大型而多室、多籽的浆果，每室内有多数籽粒，外种皮肉质，呈鲜红色、淡红色或白色，多汁，甜而带酸。花期为5月至6月，果期为9月至10月。石榴有多子多福的吉祥寓意。

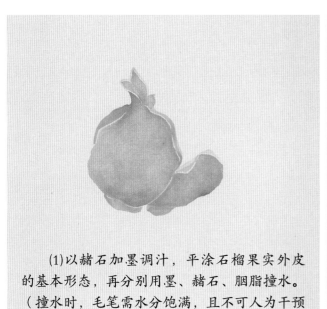

(1)以赭石加墨调汁，平涂石榴果实外皮的基本形态，再分别用墨、赭石、胭脂撞水。（撞水时，毛笔需水分饱满，且不可人为干预色彩流动的方向。）

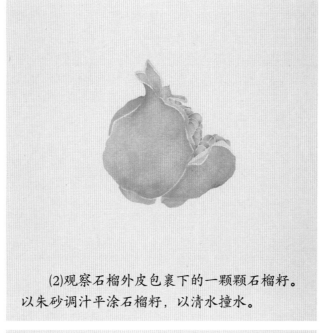

(2)观察石榴外皮包裹下的一颗颗石榴籽。以朱砂调汁平涂石榴籽，以清水撞水。

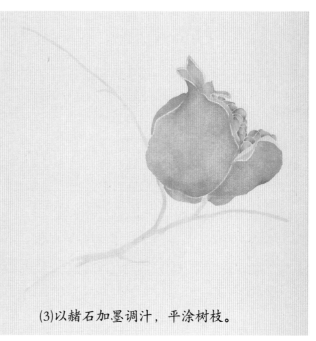

(3)以赭石加墨调汁，平涂树枝。

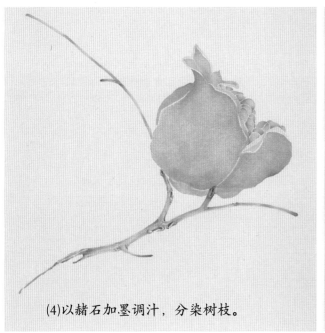

(4)以赭石加墨调汁，分染树枝。

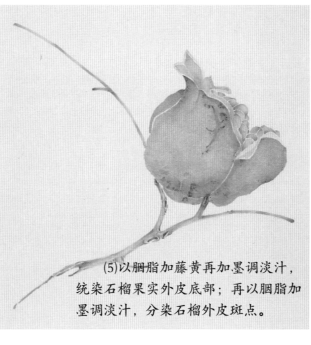

(5)以胭脂加藤黄再加墨调淡汁，统染石榴果实外皮底部；再以胭脂加墨调淡汁，分染石榴外皮斑点。

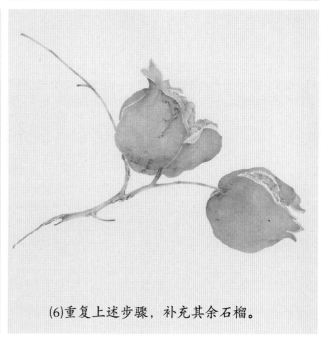

(6)重复上述步骤，补充其余石榴。

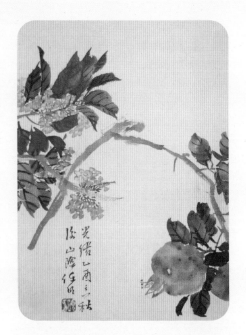

P114

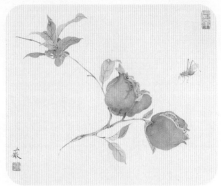

P115

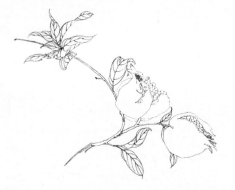

P163

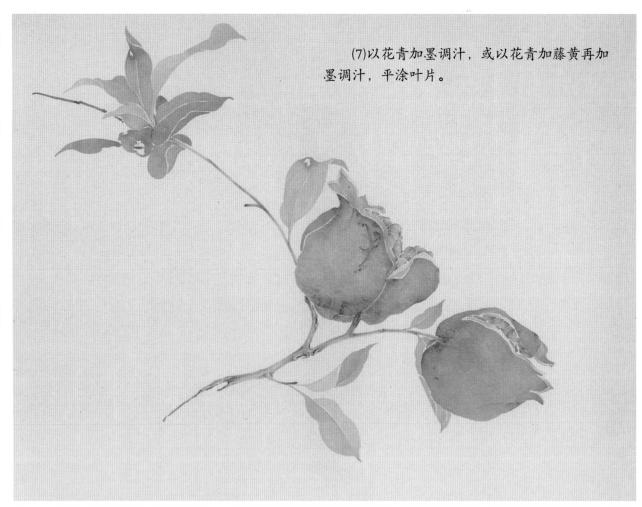

(7)以花青加墨调汁，或以花青加藤黄再加墨调汁，平涂叶片。

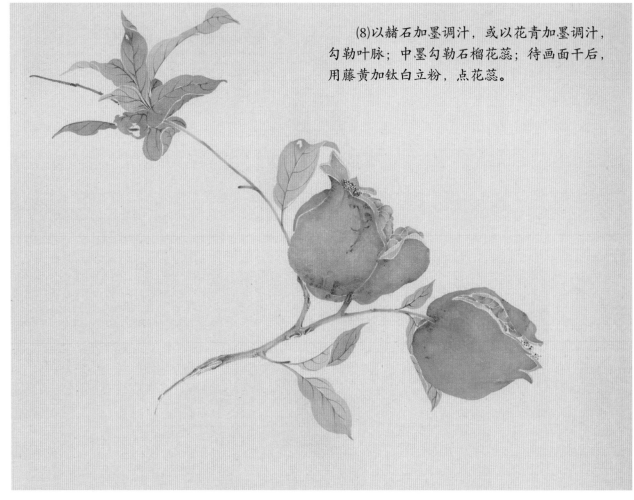

(8)以赭石加墨调汁，或以花青加墨调汁，勾勒叶脉；中墨勾勒石榴花蕊；待画面干后，用藤黄加钛白立粉，点花蕊。

# 昆 虫

国画中草虫变化丰富，可分为三类：第一类属于点景之作；第二类，草虫在画中占据主导位置；第三类，画中草虫与花鸟比重相同。根据画面安排，我们在染色的时候可作调控。要画一只生机盎然的草虫必须先了解它的基本结构。

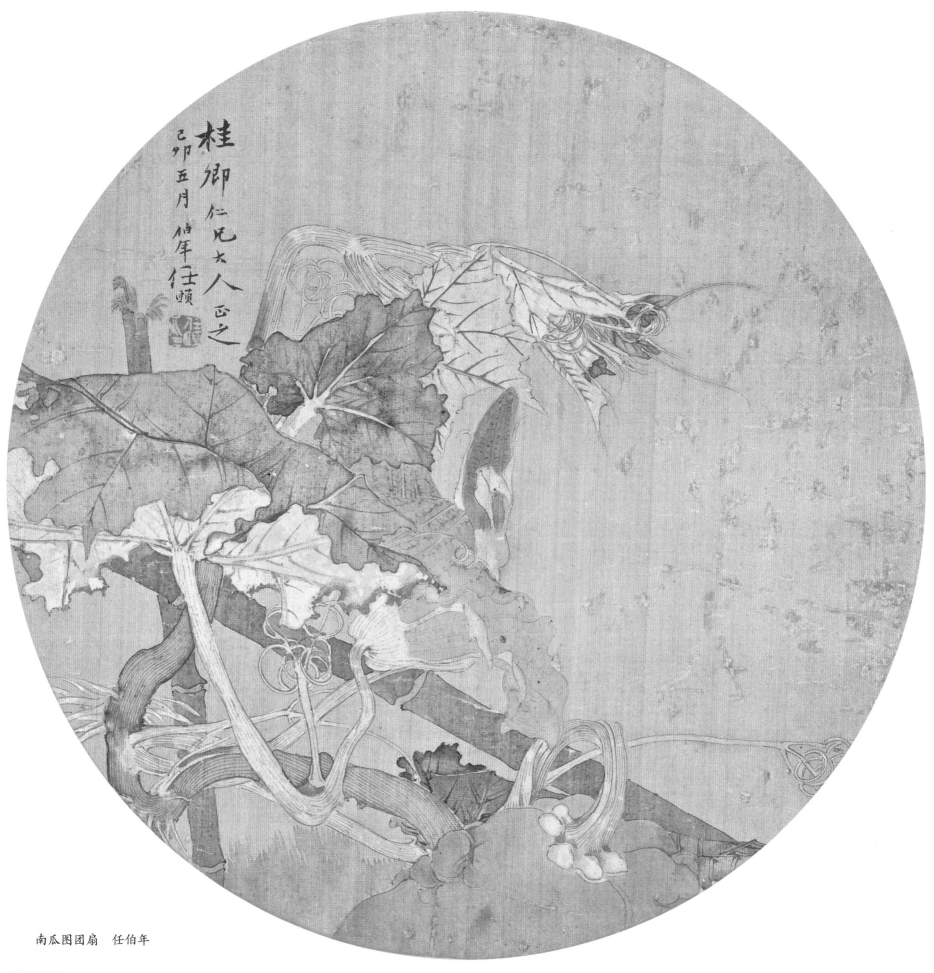

南瓜图团扇　任伯年

扫码看教学视频

# 【蝴 蝶】

　　蝴蝶是鳞翅目凤蝶总科昆虫的统称，品种非常丰富。身体分为头、胸、腹，两对翅，三对足。在头部有一对棒状或锤状的触角，触角端部加粗，翅宽大，停歇时翅竖立于背上。蝴蝶是福禄吉祥及爱情的象征。

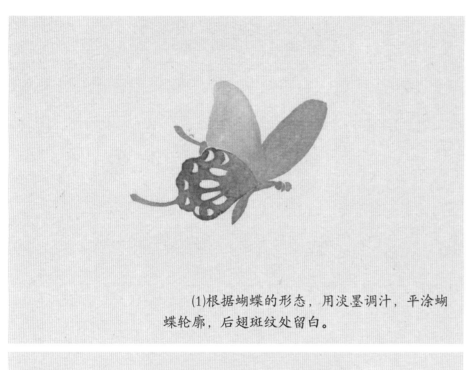

(1)根据蝴蝶的形态，用淡墨调汁，平涂蝴蝶轮廓，后翅斑纹处留白。

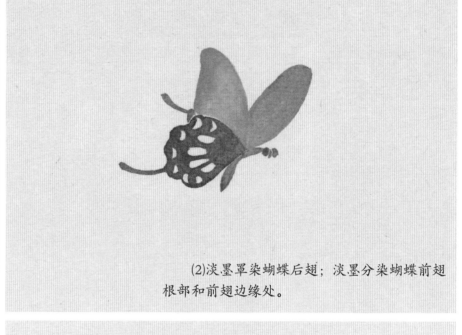

(2)淡墨罩染蝴蝶后翅；淡墨分染蝴蝶前翅根部和前翅边缘处。

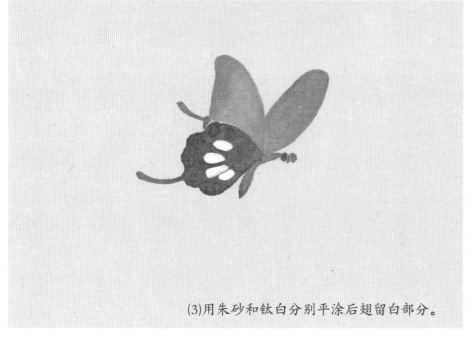

(3)用朱砂和钛白分别平涂后翅留白部分。

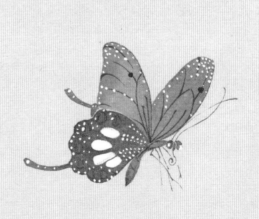

(4)最后用墨调汁，勾勒蝴蝶的触角、足和翅筋部分。

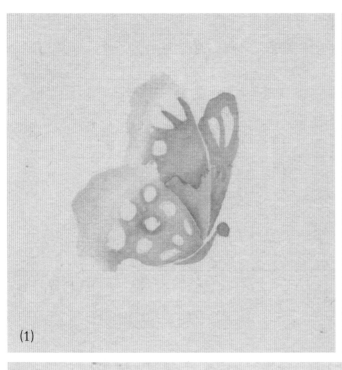

(1)

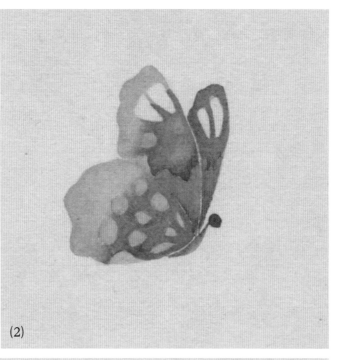

(2)

(1)墨调淡汁平涂头、胸、腹和翅膀轮廓，翅膀斑纹处留白；赭石加藤黄调淡汁，分染翅膀边缘；朱砂调汁分染前翅。

(2)用墨调汁分染蝴蝶身躯；藤黄调汁，平涂后翅斑纹；待画纸干透，用藤黄加花青调淡汁，分染后翅斑纹；朱砂调汁罩染前翅；赭石加藤黄调淡汁，分染翅膀边缘。

(3)钛白加藤黄调汁，平涂前翅斑纹；用墨调汁勾勒蝴蝶触角、翅膀和足部；最后用墨点出翅膀斑纹。

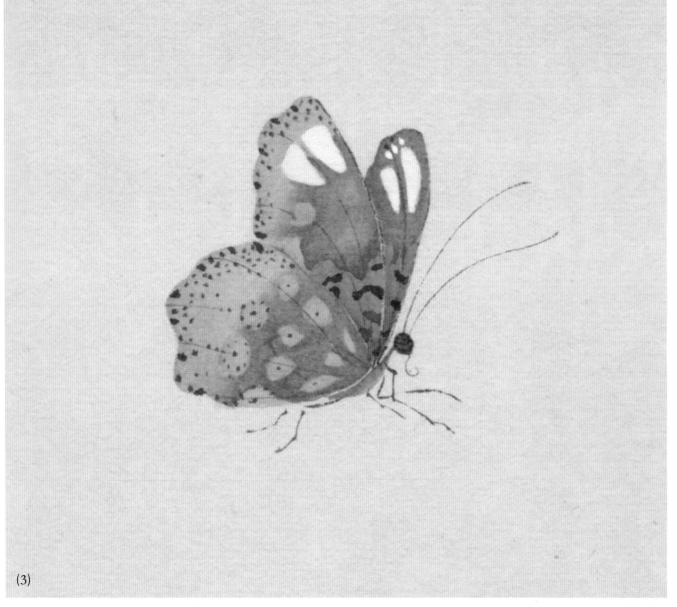

(3)

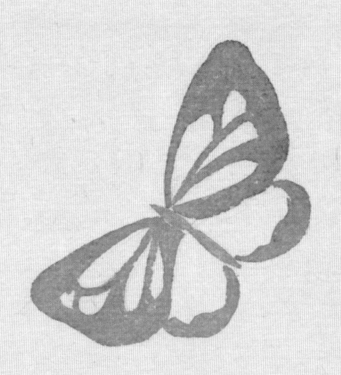

(1)用淡墨调汁，平涂蝴蝶头部、腹部、前翅和后翅，翅膀斑纹处留白。

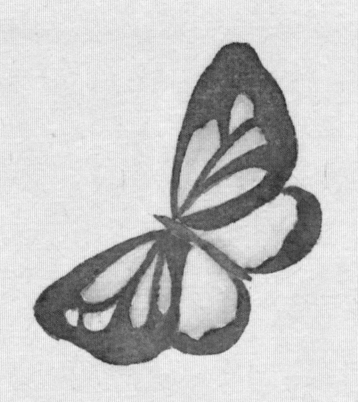

(2)用朱磦调汁，分染翅膀斑纹。

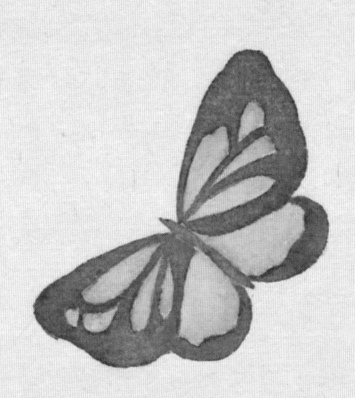

(3)用藤黄调淡汁，罩染翅膀斑纹。

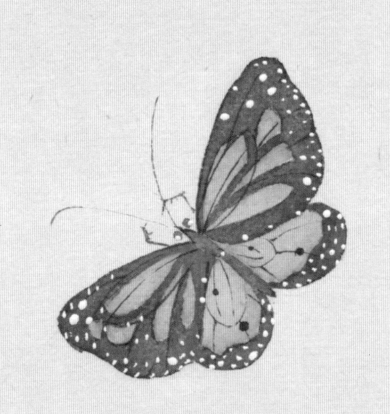

(4)藤黄加钛白，在翅膀边缘立粉；中墨调汁，勾勒翅纹；最后用墨点出后翅斑纹。

P116

P165

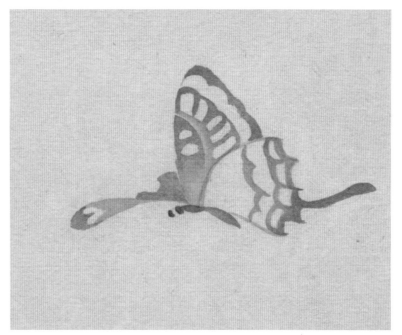

(1)用淡墨调汁,平涂蝴蝶头部、腹部、前翅和后翅,并分染身体。

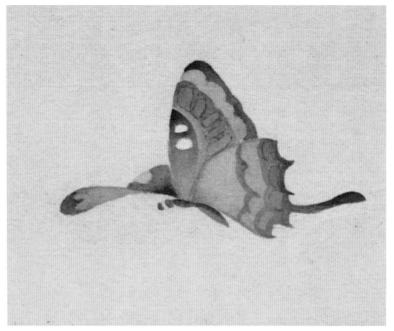

(2)用朱砂调汁,平涂翅膀斑纹;朱砂调淡汁,分染后翅;待画面干透,藤黄加朱砂调淡汁,罩染整只蝴蝶;钛白加藤黄调汁,平涂翅膀斑纹。

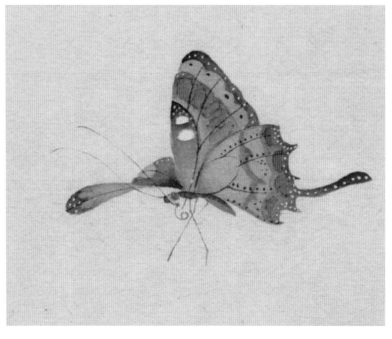

(3)用中墨调汁,勾勒蝴蝶触角,并点染翅膀边缘处斑纹;钛白加藤黄调汁,翅膀边缘处斑纹立粉。(注:触角线条虽细,但要有力度。)

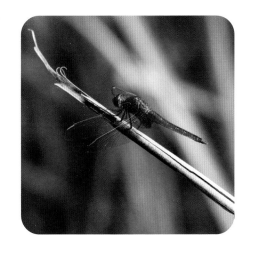

# 【蜻　蜓】

　　蜻蜓是蜻蜓目蜻科昆虫的统称。两复眼多接触或以细缝分离，后翅基部比前翅基部稍大，翅脉也稍有不同。休息时四翅展开，平放于两侧。稚虫短粗。蜻蜓象征福来到、情投意合。

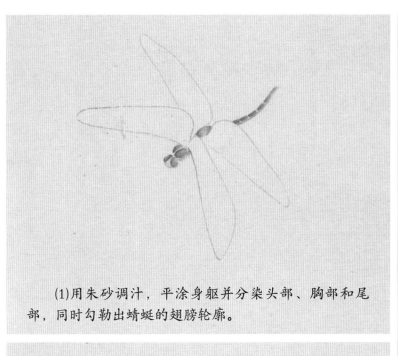

(1)用朱砂调汁，平涂身躯并分染头部、胸部和尾部，同时勾勒出蜻蜓的翅膀轮廓。

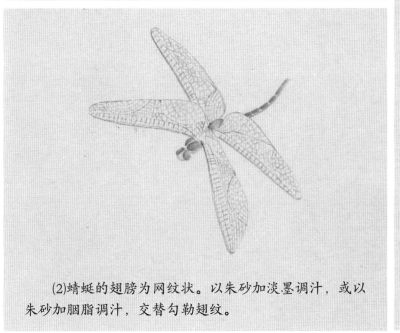

(2)蜻蜓的翅膀为网纹状。以朱砂加淡墨调汁，或以朱砂加胭脂调汁，交替勾勒翅纹。

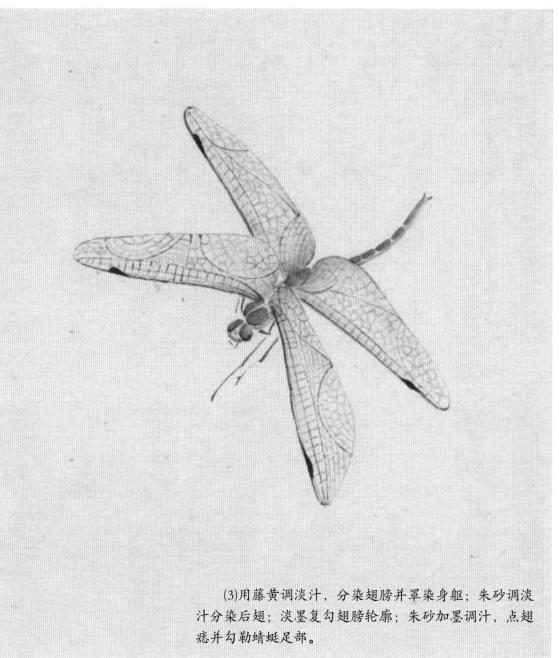

(3)用藤黄调淡汁，分染翅膀并罩染身躯；朱砂调淡汁分染后翅；淡墨复勾翅膀轮廓；朱砂加墨调汁，点翅痣并勾勒蜻蜓足部。

P117

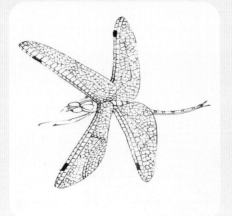

P167

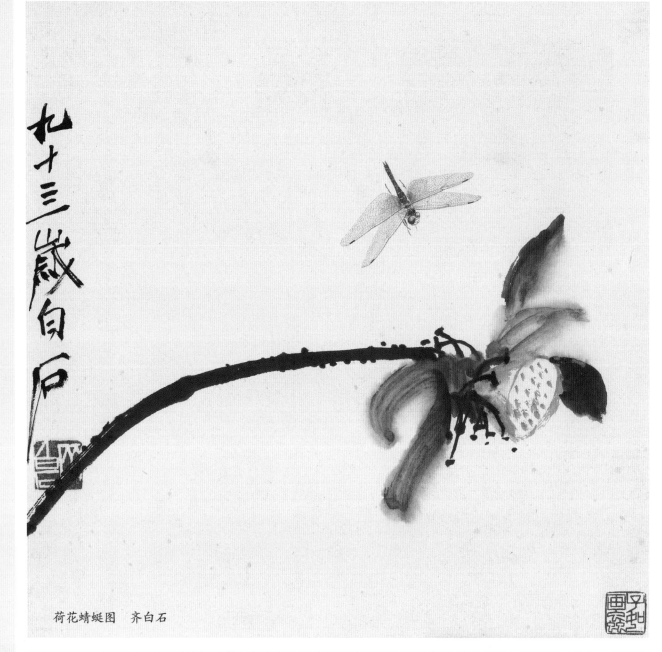

九十三岁白石

荷花蜻蜓图　齐白石

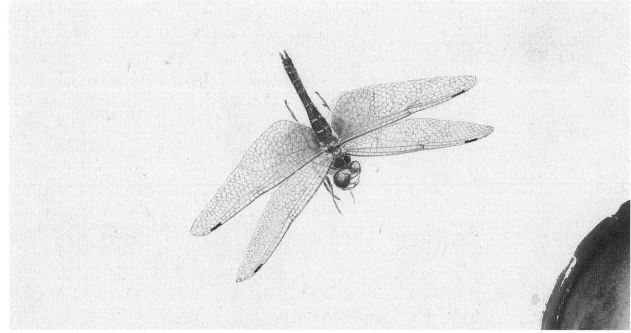

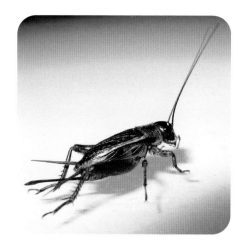

扫码看教学视频

【 蟋 蟀 】

  蟋蟀是直翅目蟋蟀总科昆虫的统称。蟋蟀多数中小型，少数大型，多为黄褐色至黑褐色，或为绿色、黄色等。口式为下口式或前口式，触角呈丝状，细长，长于体长，触角柄节多为圆盾形，复眼较大，头圆，胸宽，强于咬斗。前足和中足相似并同长，后足发达，擅长跳跃。蟋蟀是幸运的象征。

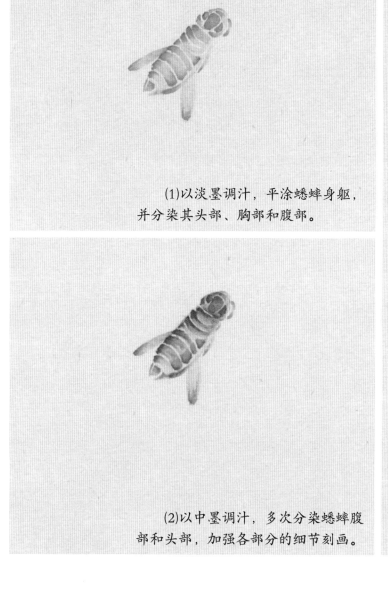

(1)以淡墨调汁，平涂蟋蟀身躯，并分染其头部、胸部和腹部。

(2)以中墨调汁，多次分染蟋蟀腹部和头部，加强各部分的细节刻画。

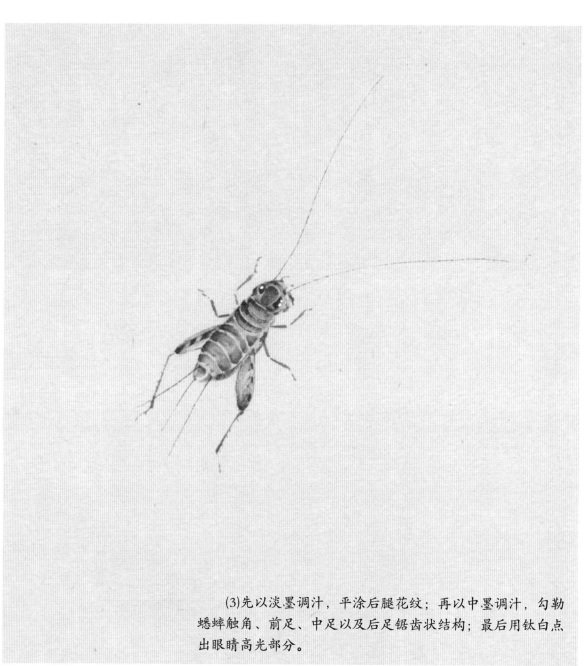

(3)先以淡墨调汁，平涂后腿花纹；再以中墨调汁，勾勒蟋蟀触角、前足、中足以及后足锯齿状结构；最后用钛白点出眼睛高光部分。

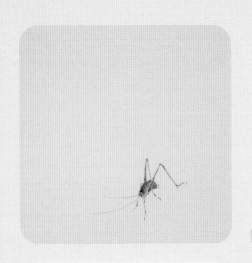

P118

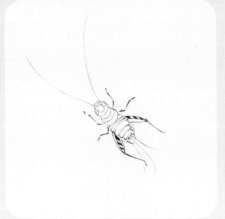

P167

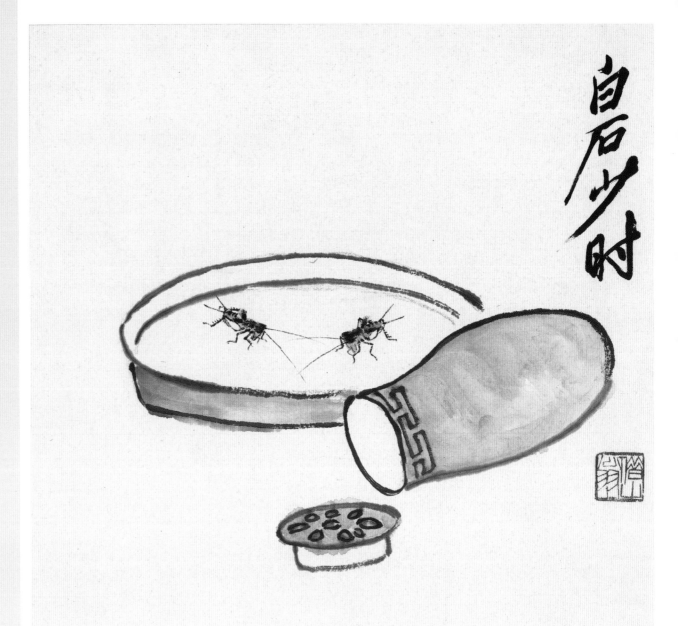

蟋蟀斗趣图　齐白石

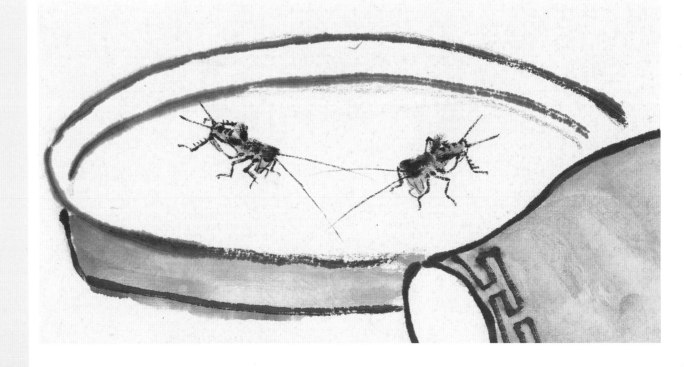

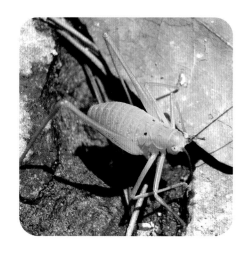

扫码看教学视频

# 〖纺织娘〗

　　纺织娘是螽蜇科织娘属昆虫。体呈褐色或绿色，头顶、前胸背板两侧及前翅的折叠地方呈黄褐色，头短而圆阔；复眼卵形，褐色，位于触角两侧；触角呈线状，细长，后足发达，比前足和中足长。

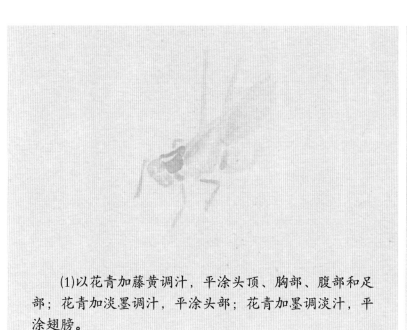

　　(1)以花青加藤黄调汁，平涂头顶、胸部、腹部和足部；花青加淡墨调汁，平涂头部；花青加墨调淡汁，平涂翅膀。

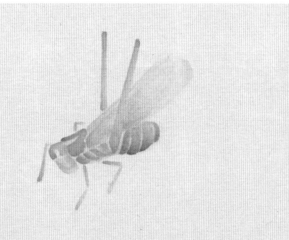

　　(2)用胭脂调汁，分染腹部；头绿调汁，分染头部和足部；三绿调汁，分染翅膀；藤黄调汁，罩染翅膀。（注：翅膀处的留白，可突显其轻盈感。）

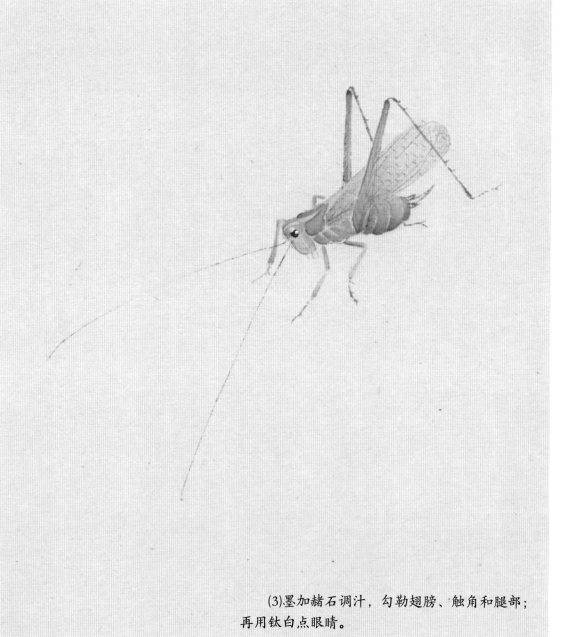

　　(3)墨加赭石调汁，勾勒翅膀、触角和腿部；再用钛白点眼睛。

P167

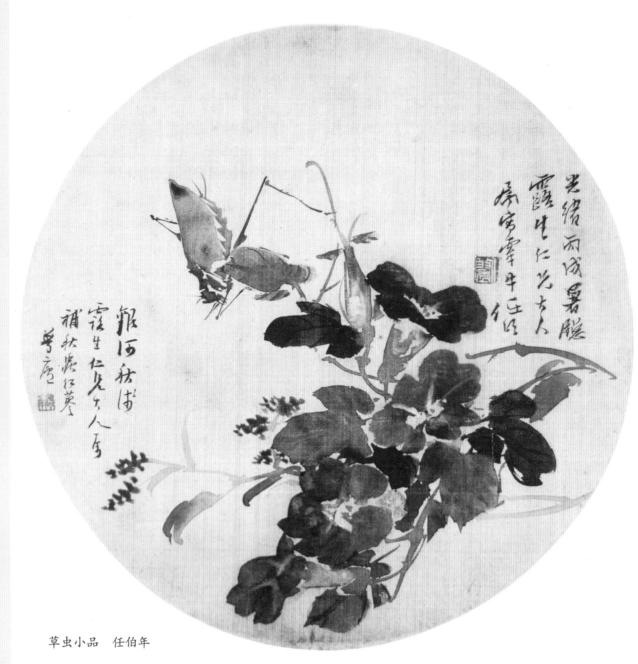

草虫小品　任伯年

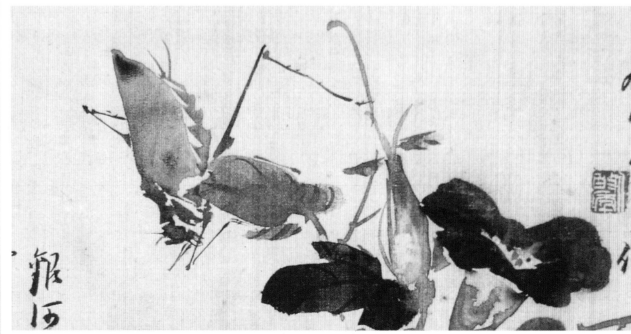

教学课稿

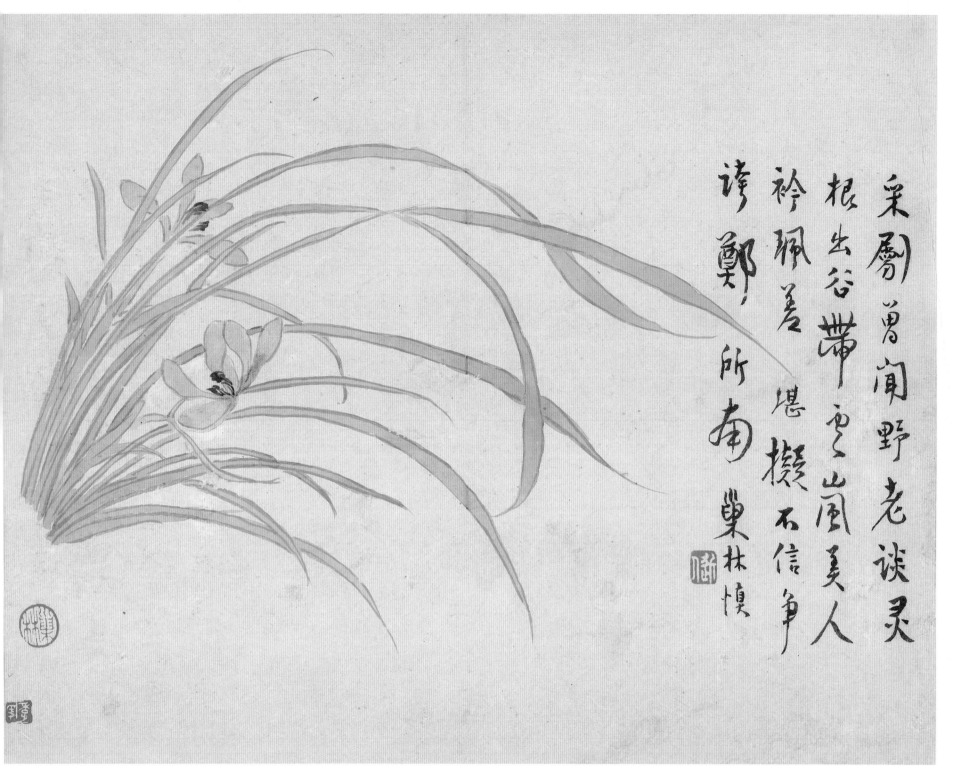

采劚曾闻野老谈灵根出谷带云岚美人袵佩差堪拟石信争谤郑所南巢林慎

花卉图册　汪士慎

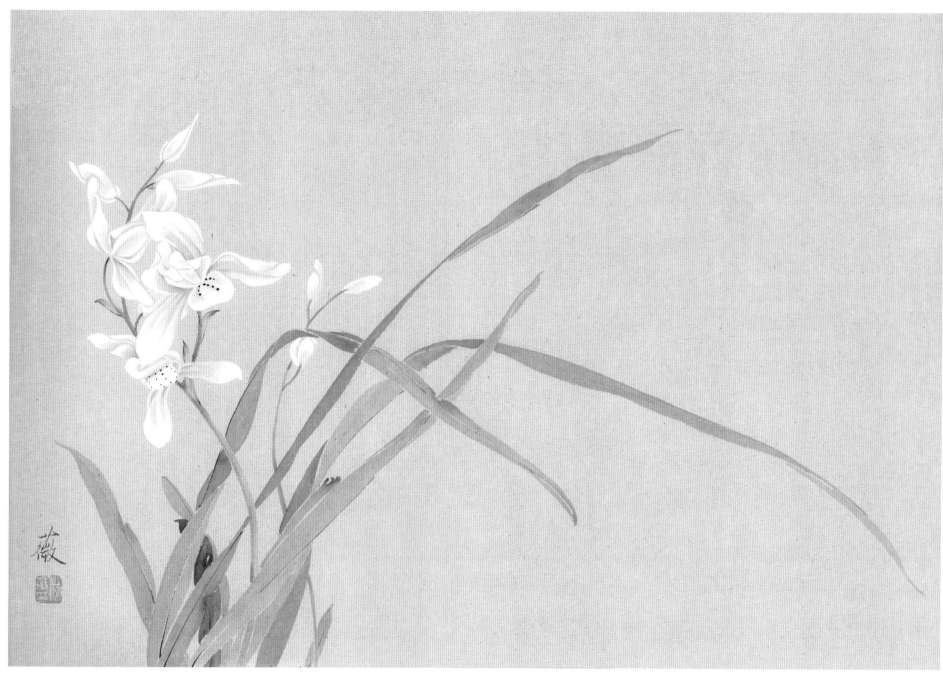

兰 花

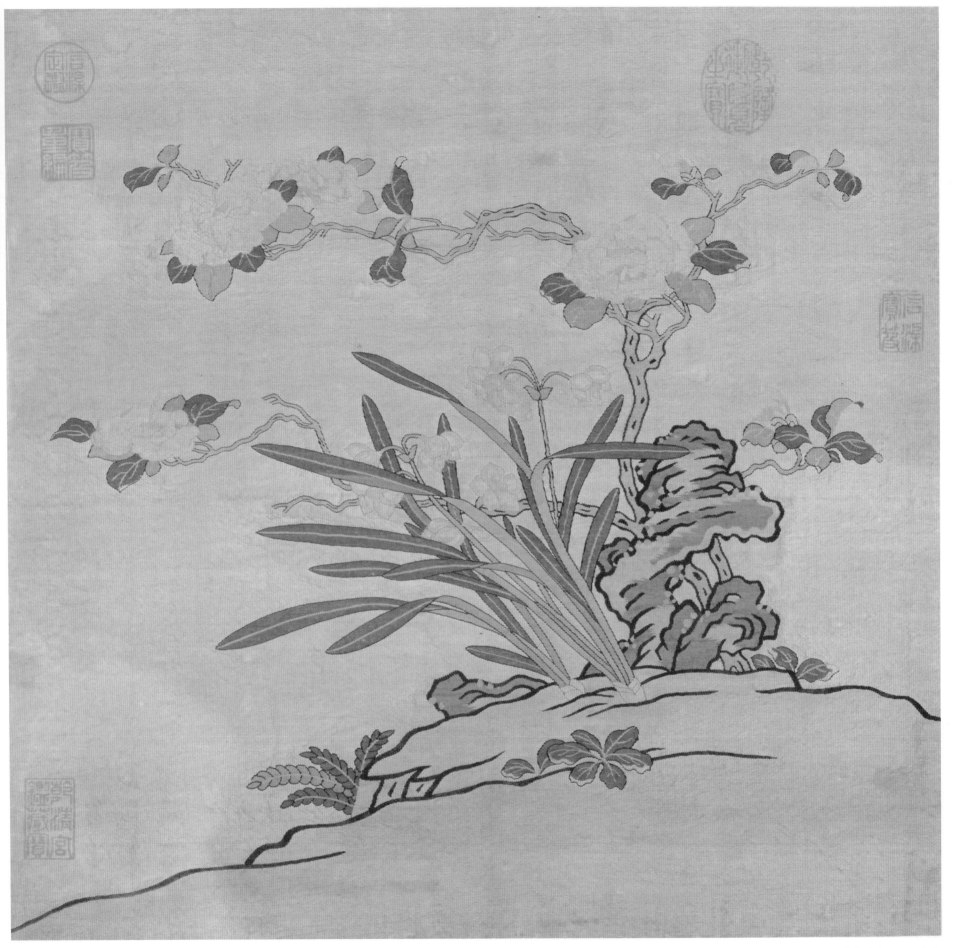

茶花水仙图　佚名

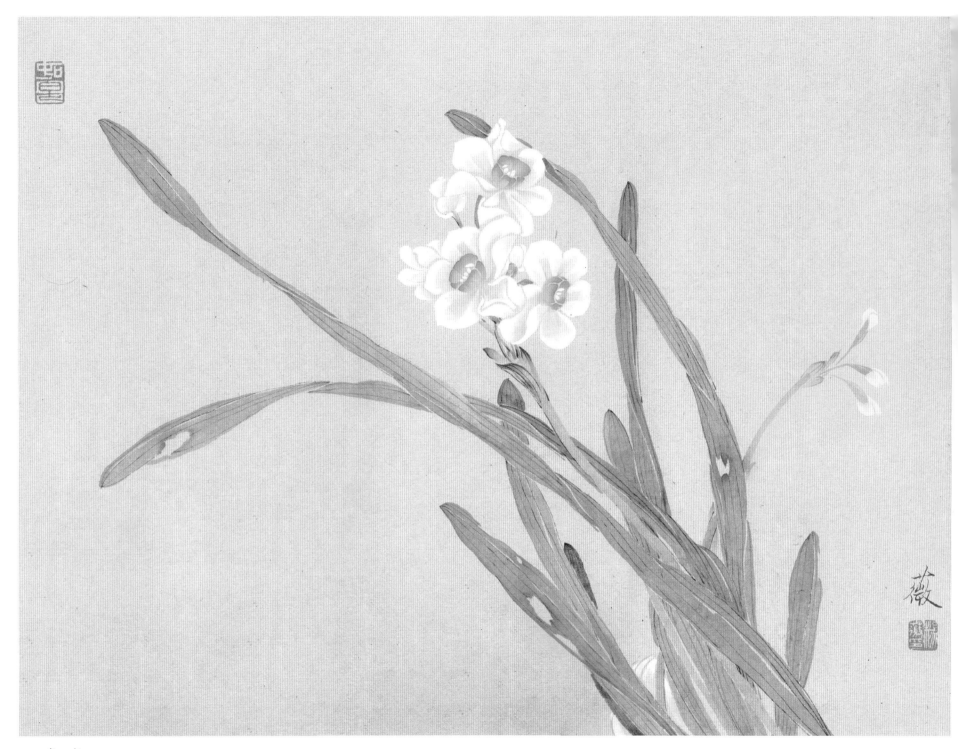

水　仙

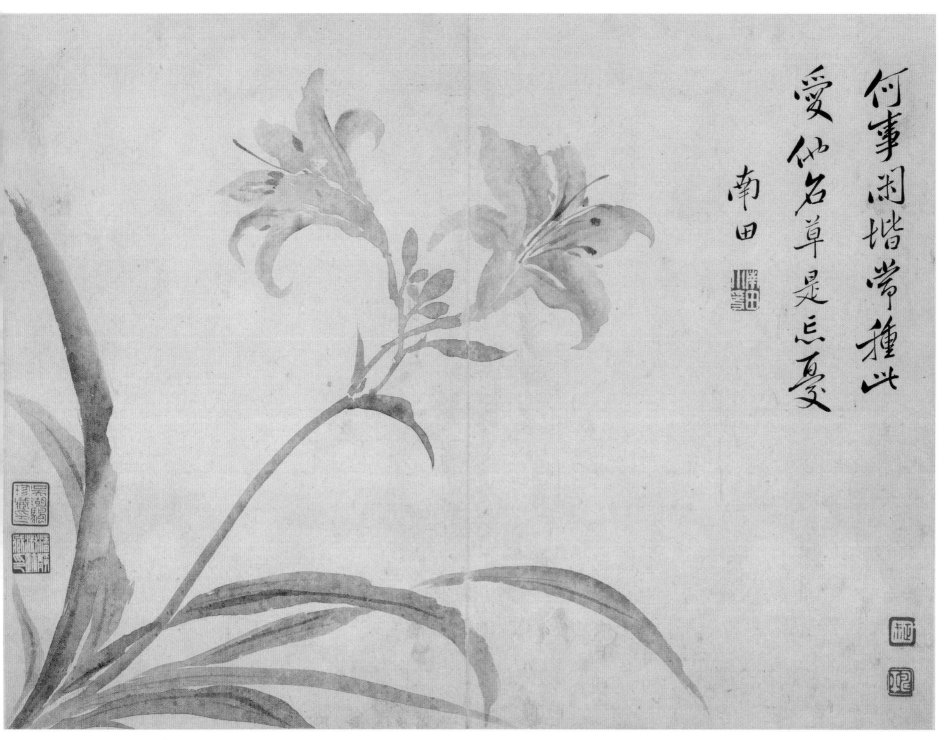

何事閒堦常種此
愛他名草是忘憂

南田

花卉册页　恽寿平

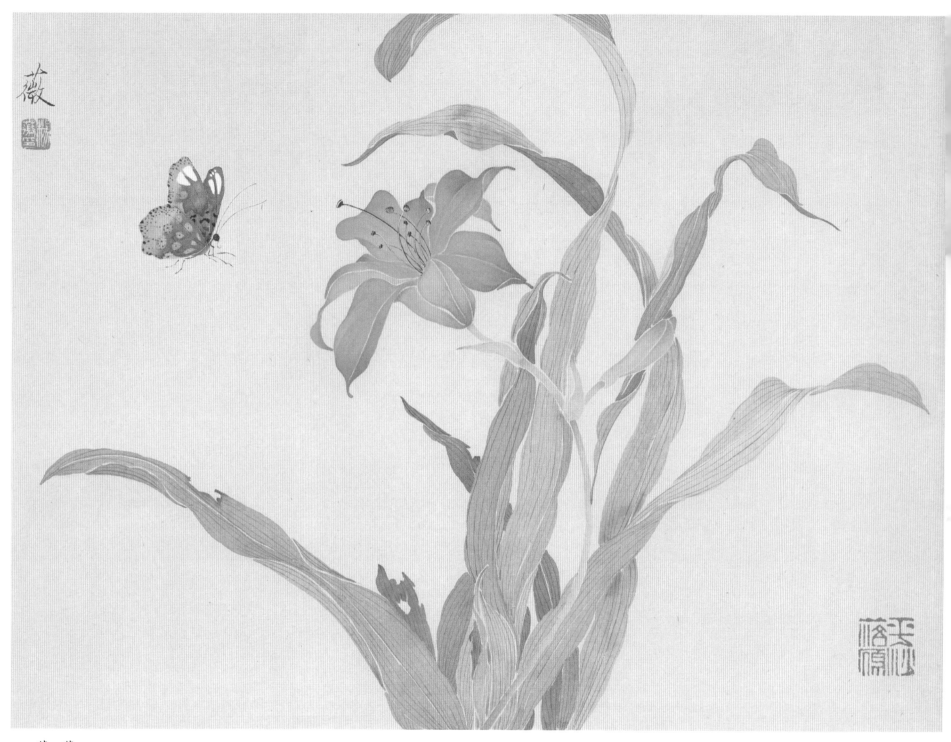

萱草

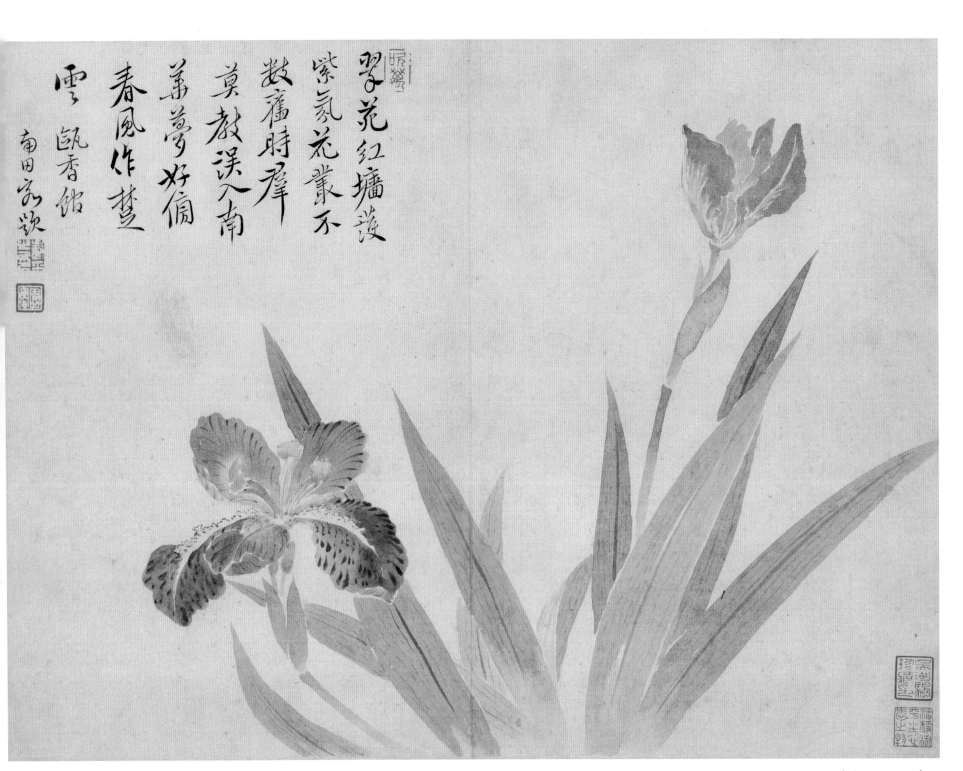

翠茁紅墻護
紫氣花叢不
數叢時羣
莫教溪入南
蕭蕪夢好偏
春風作楚
雲凱香館
南田寄歗

花卉冊頁　惲壽平

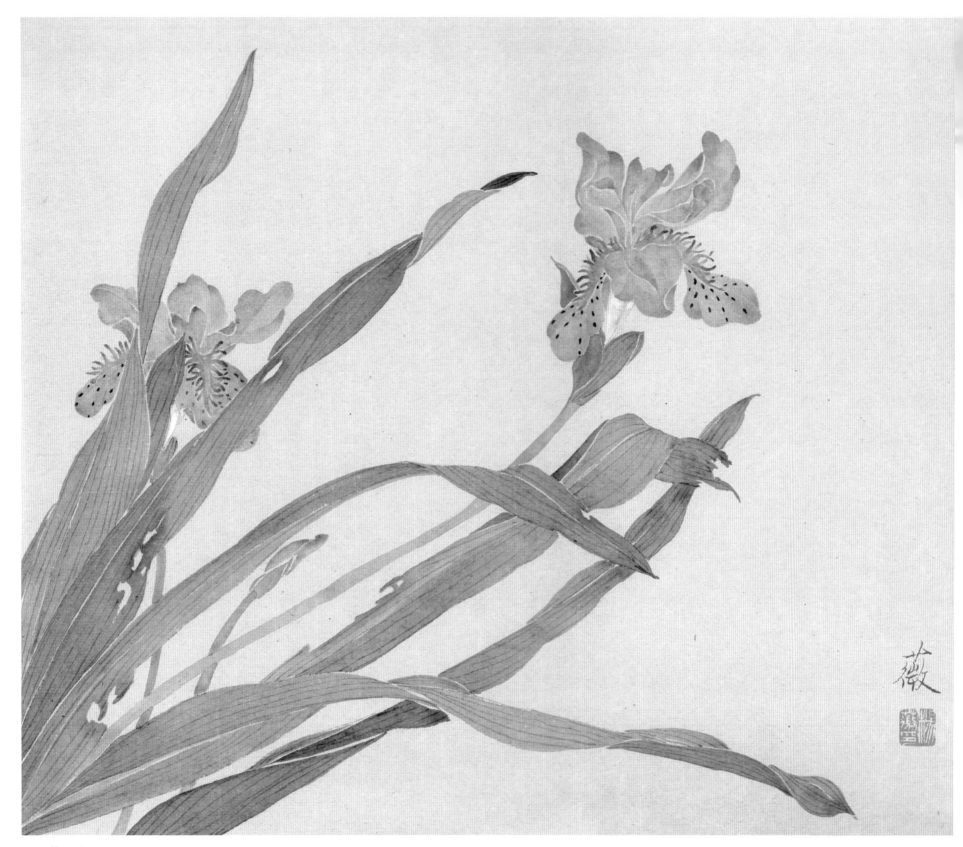

鸢尾花

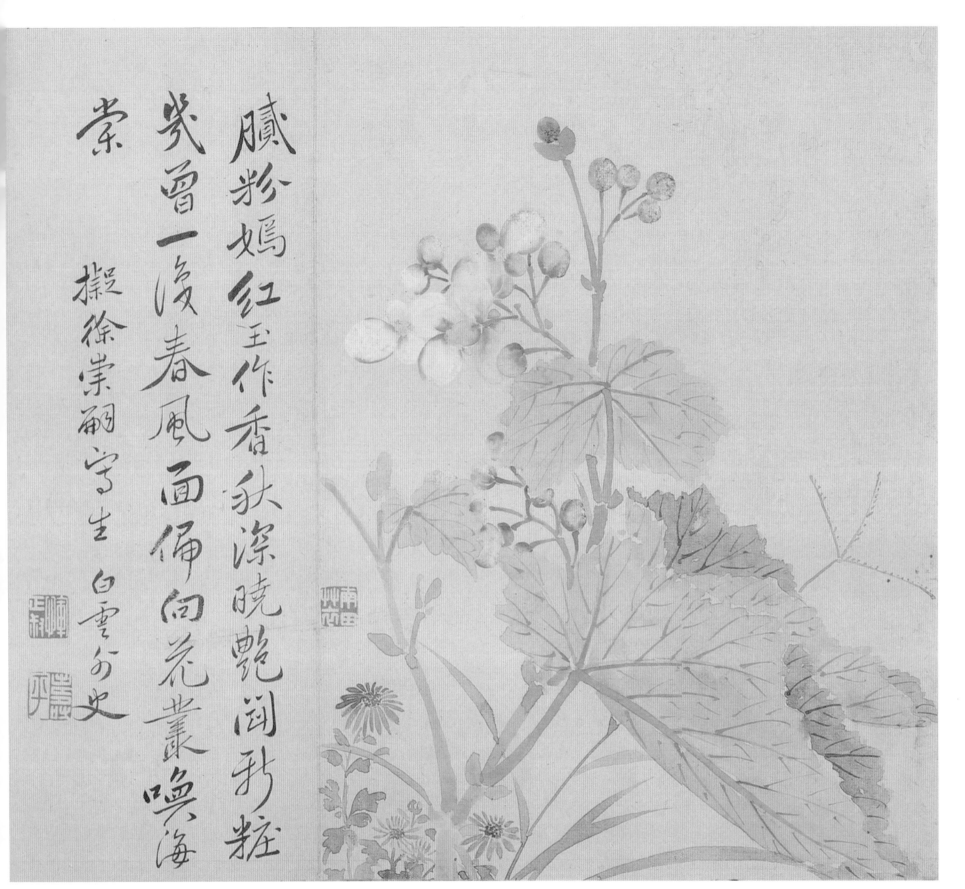

腻粉嫣红玉作香 秋深晓艳闹新妆
尝曾一夜春风面 偏向花丛唤海棠
拟徐崇嗣写生 白云外史

腻粉嫣红图　恽寿平

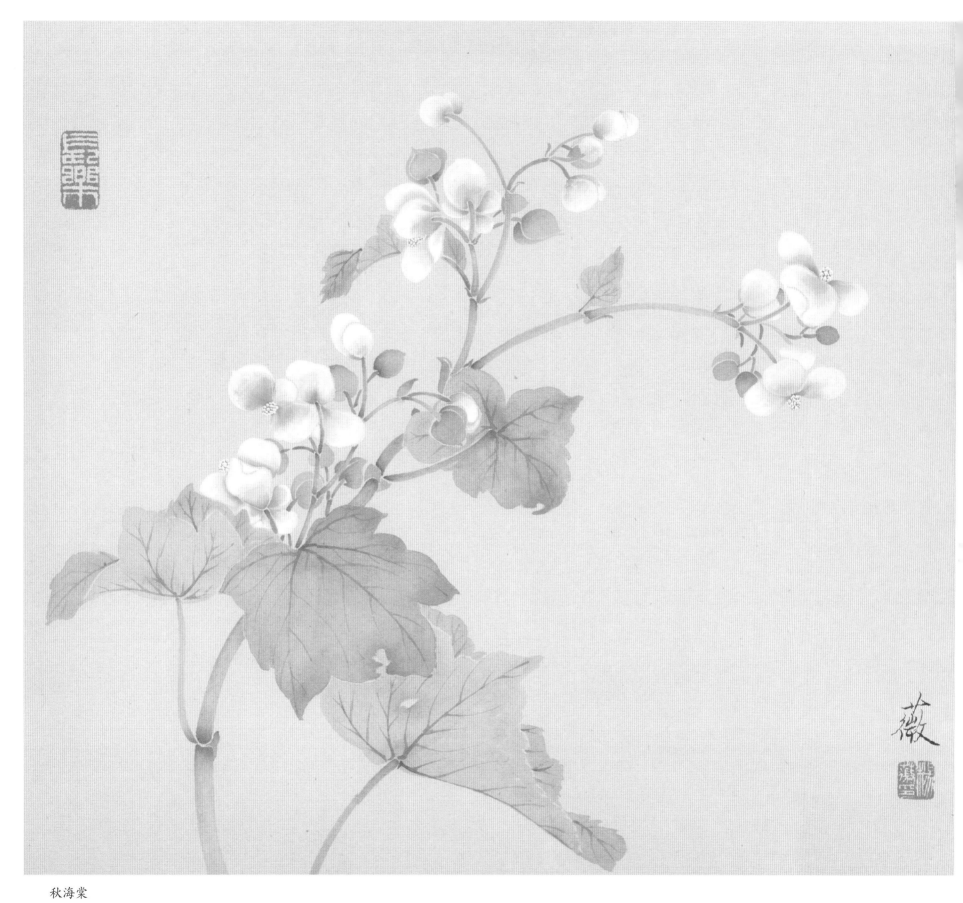

秋海棠

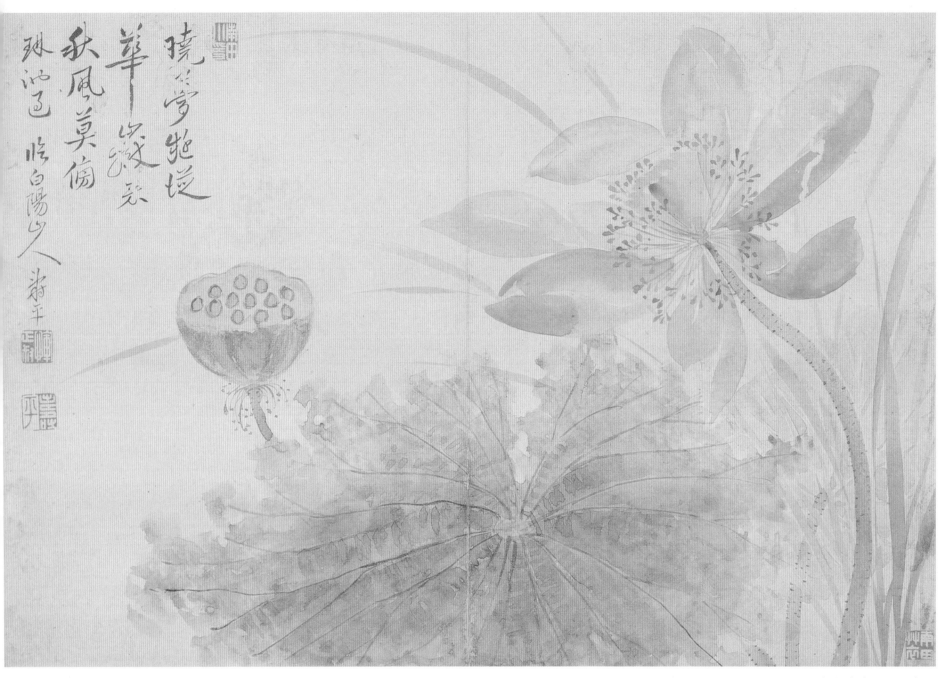

出水芙蓉图　恽寿平

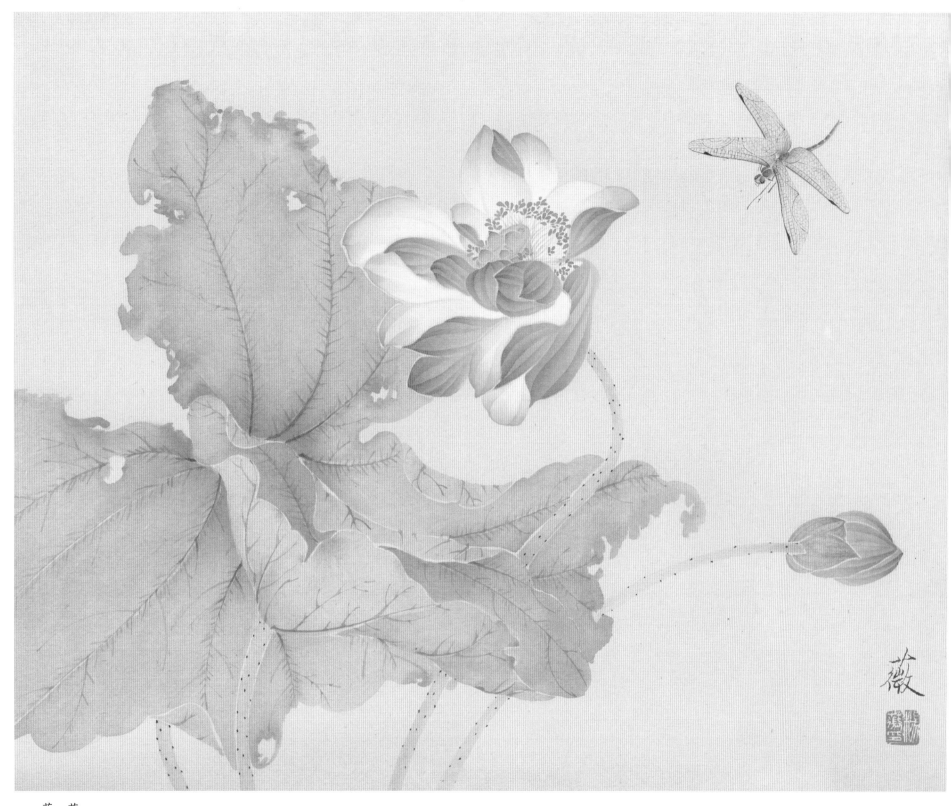

荷 花

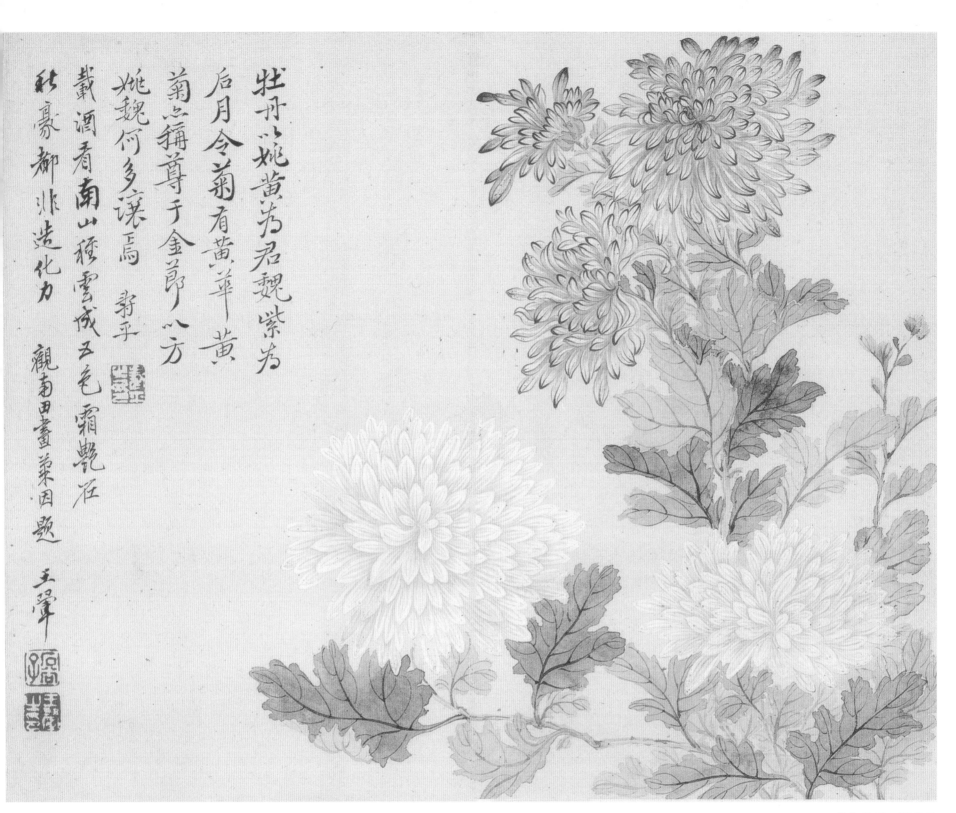

牡丹以姚黄为君魏紫为
后月令菊有黄华黄
菊点稱尊于金郎以方
姚魏何多讓焉 寿平

戴调看南山種雲成五色霜艷在
秋豪都非造化力 觀南田畫菜因題
王翚

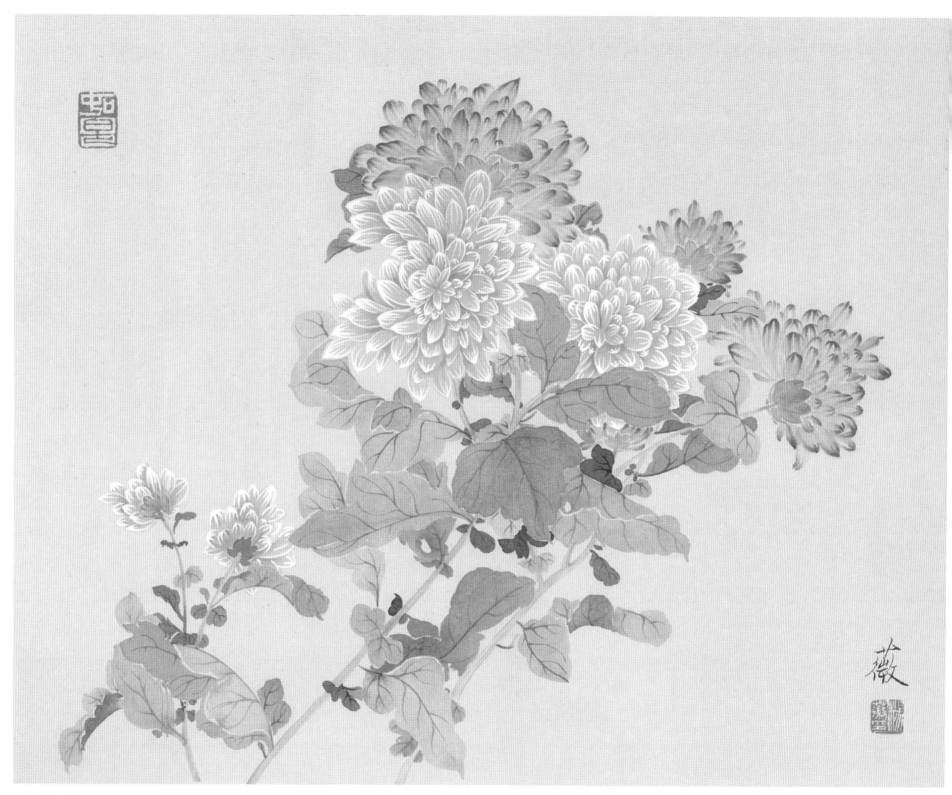

菊　花

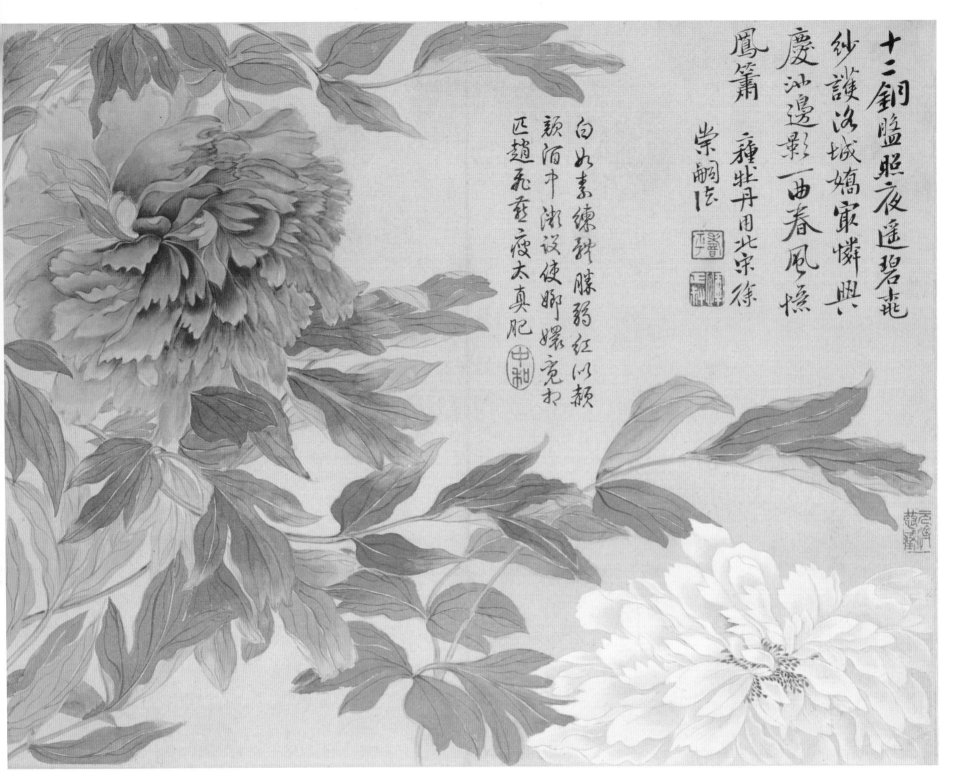

十二銅盤照夜遙碧虛
紗護洛城嬌寔憐興
慶沿邊影一曲春風撫
鳳簫 一種牡丹用北宋徐
崇嗣法

白如素練耕臙弱紅似頰
顙酒中潮設使娜嬛克扛
匹趙飛燕度太真肥

花卉册页　恽寿平

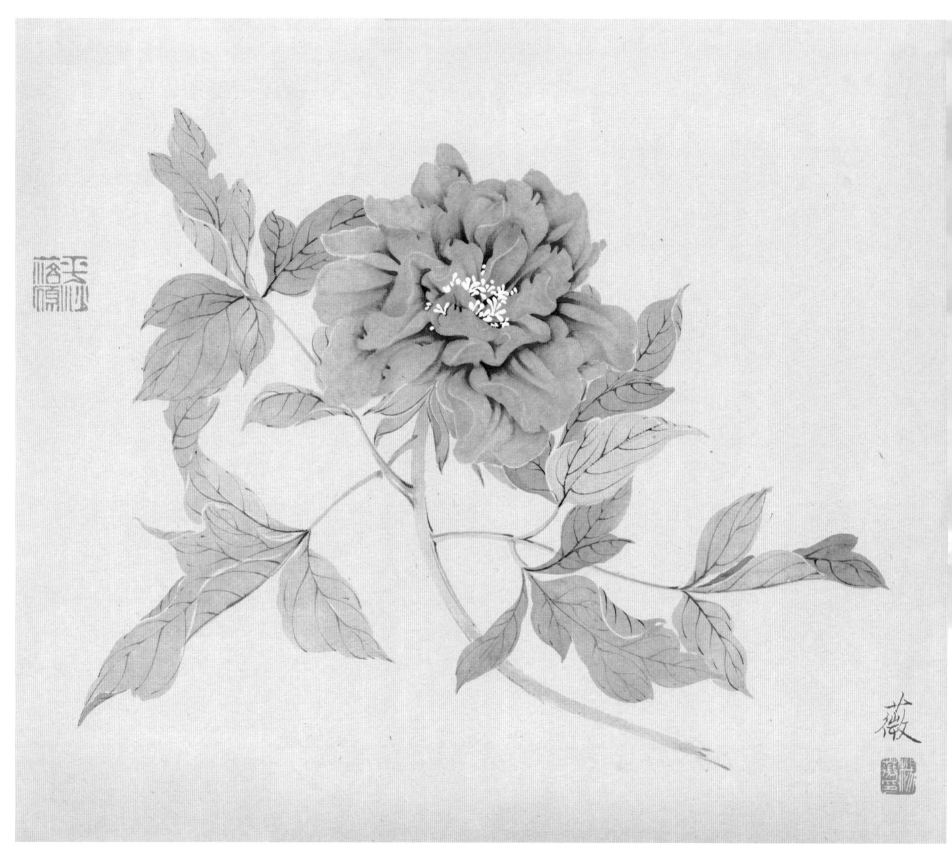

牡　丹

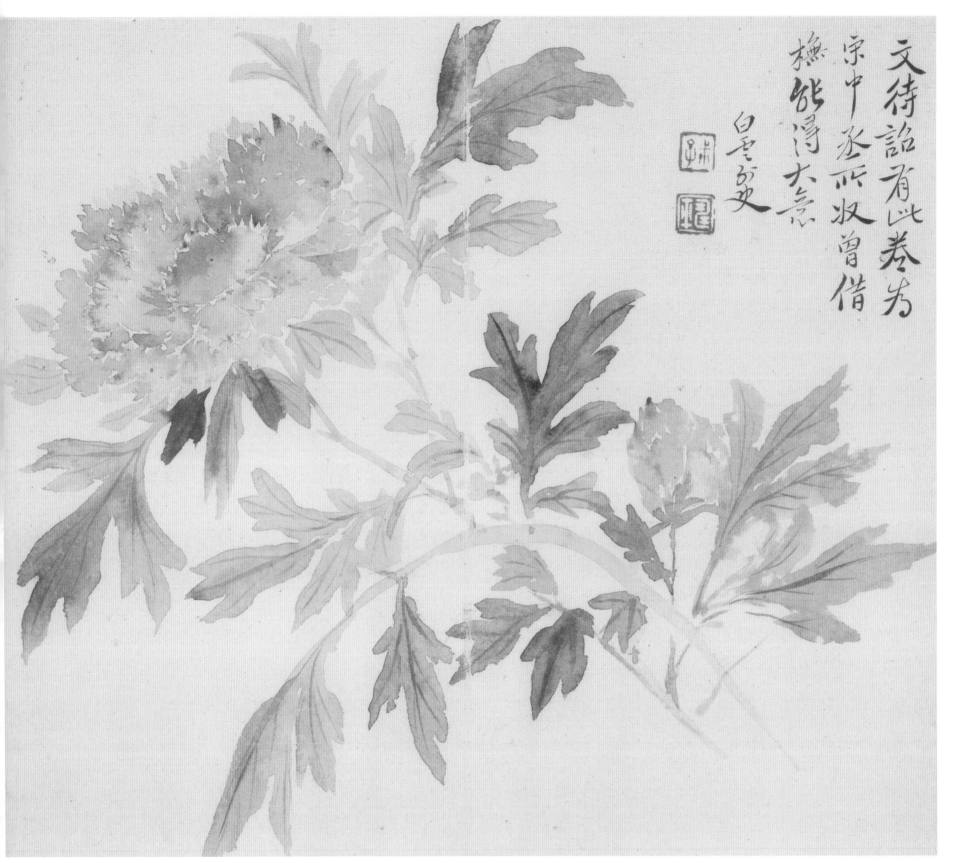

文待詔有此卷為
宋中丞所收曾借
撫能得大意
白雲外史

花卉册页　恽寿平

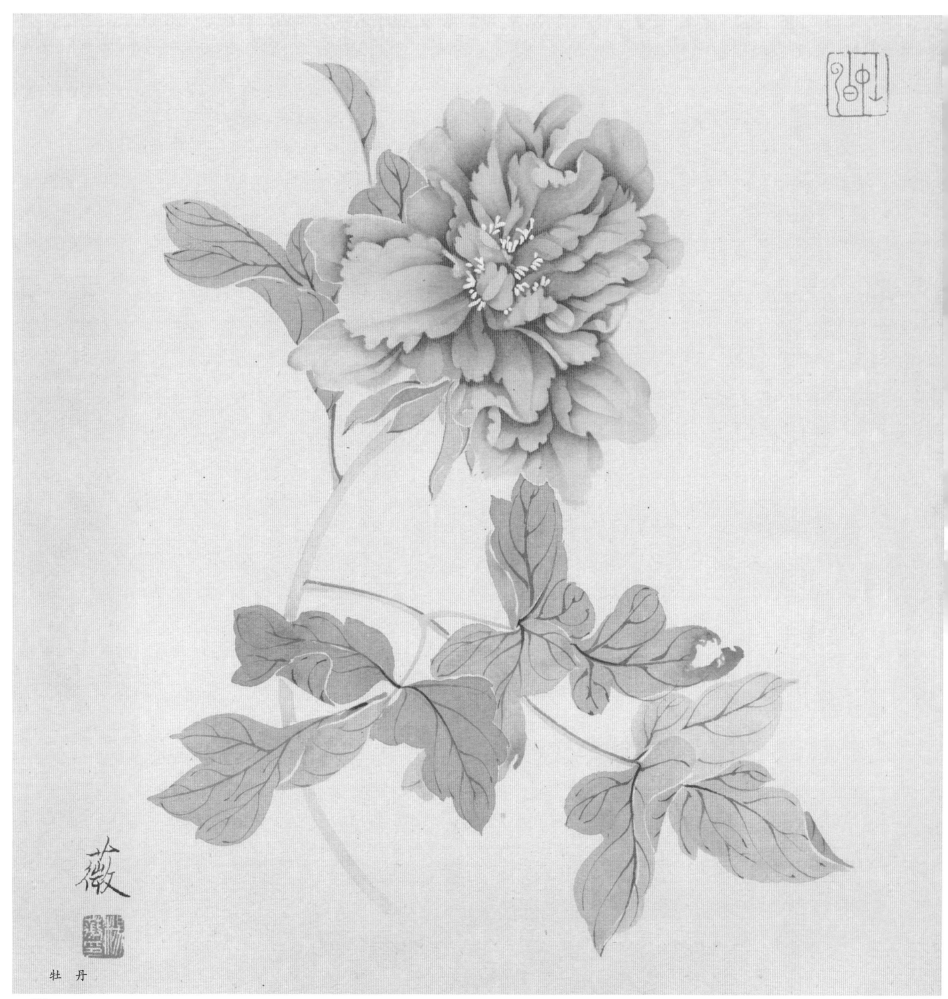

牡 丹

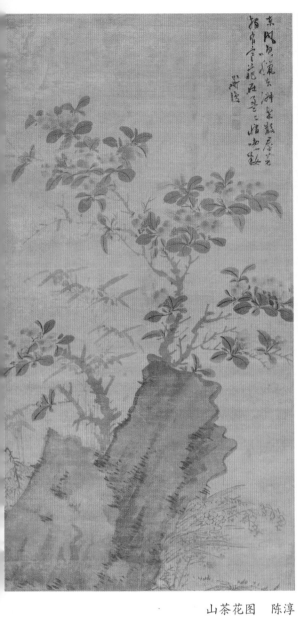

东风句懒来料东晚春芳
枯有宫雍如墨之妙处
道复

山茶花图　陈淳

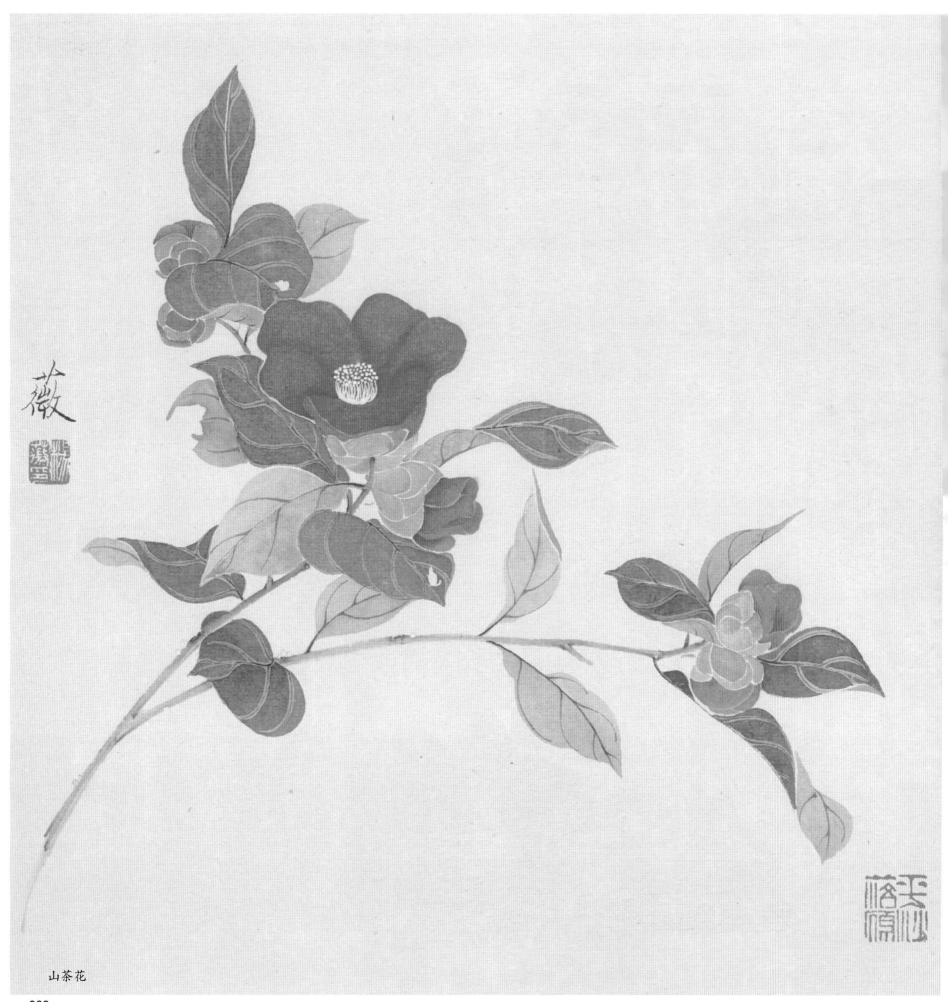

山茶花

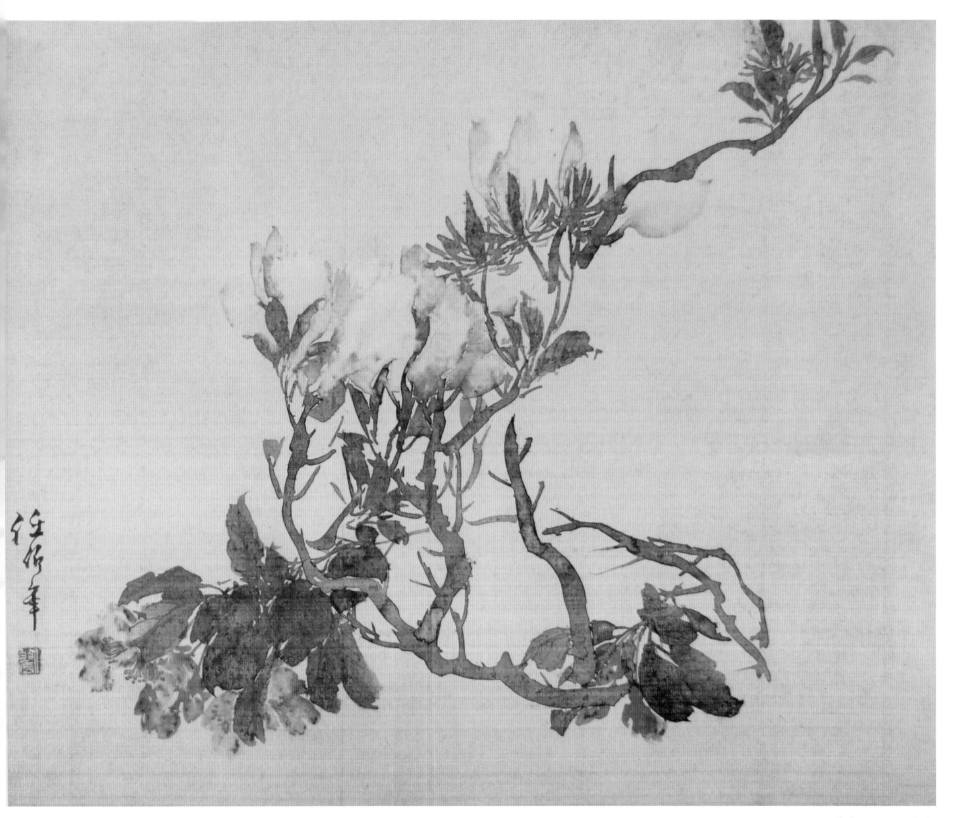

花卉册页　任伯年

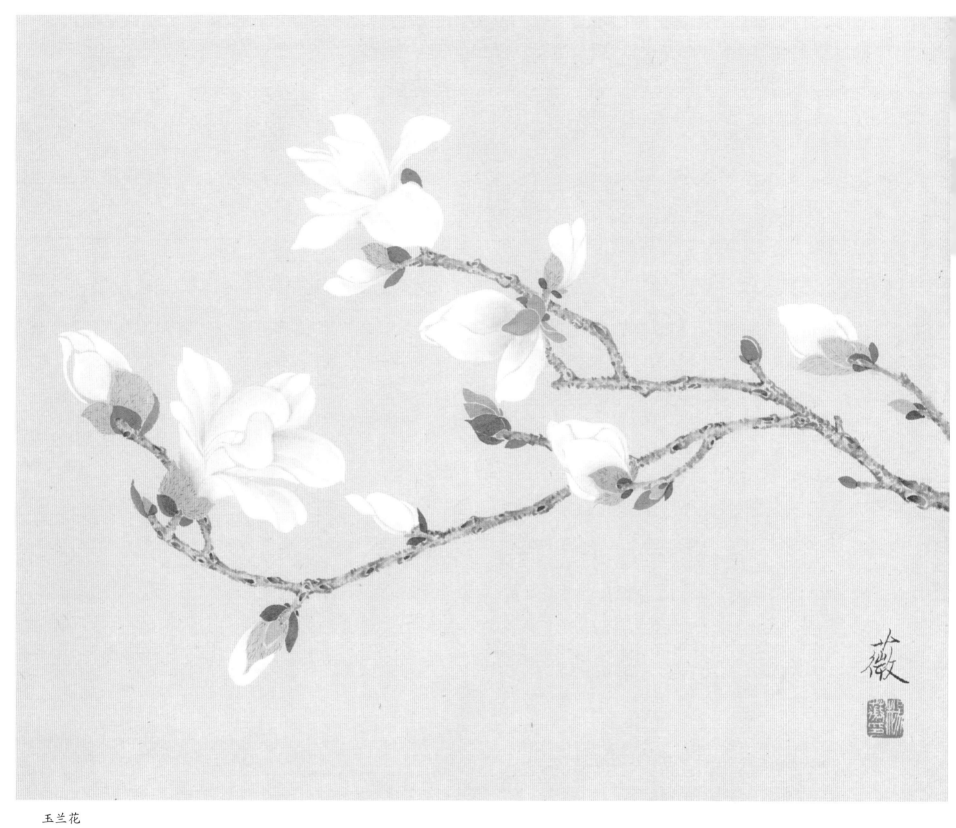

玉兰花

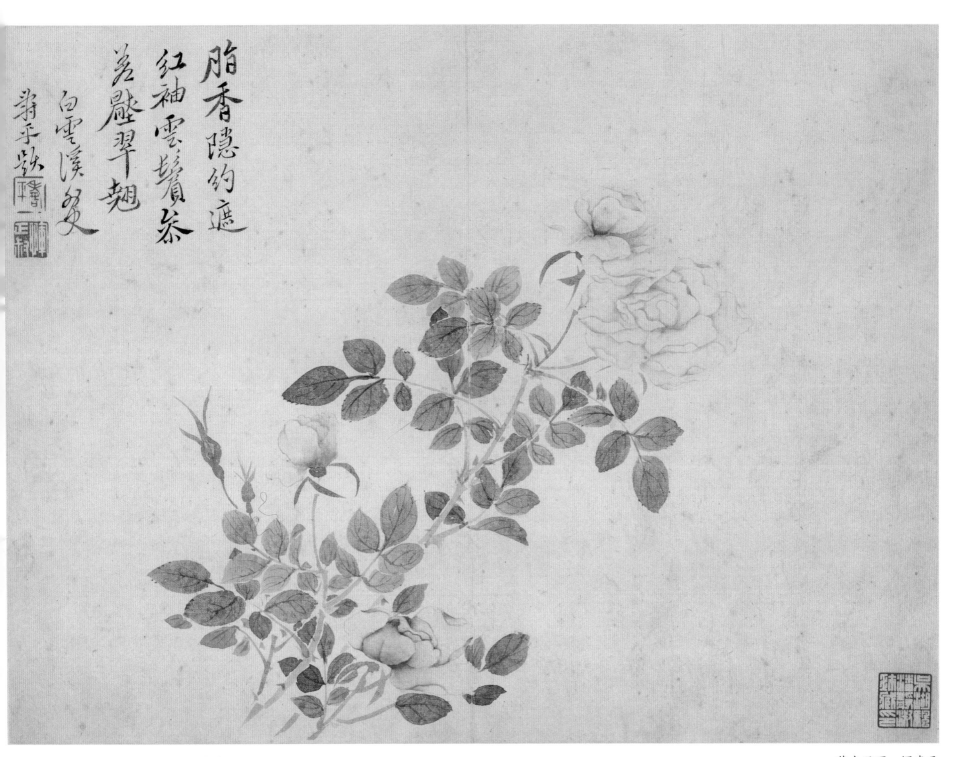

脂香隐约遮
红袖云鬟茶
苕霅翠翘
白云溪叟
翁平题

花卉册页　恽寿平

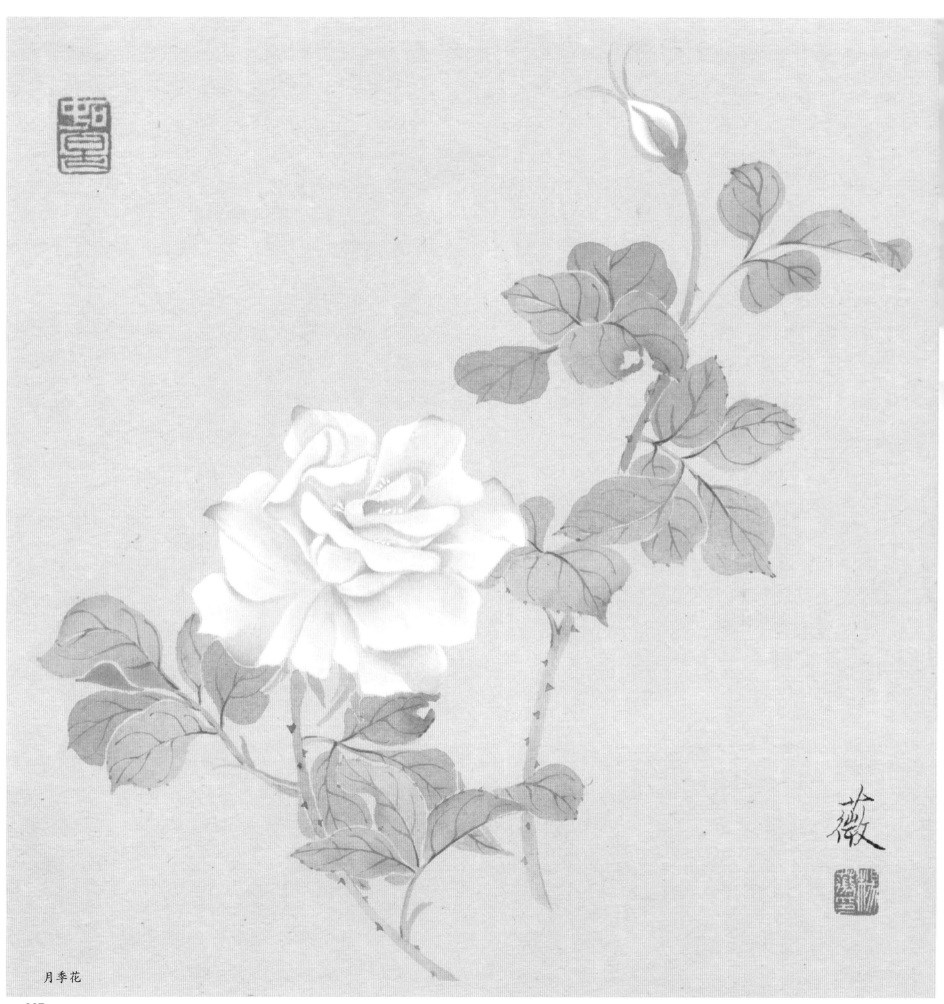

月季花

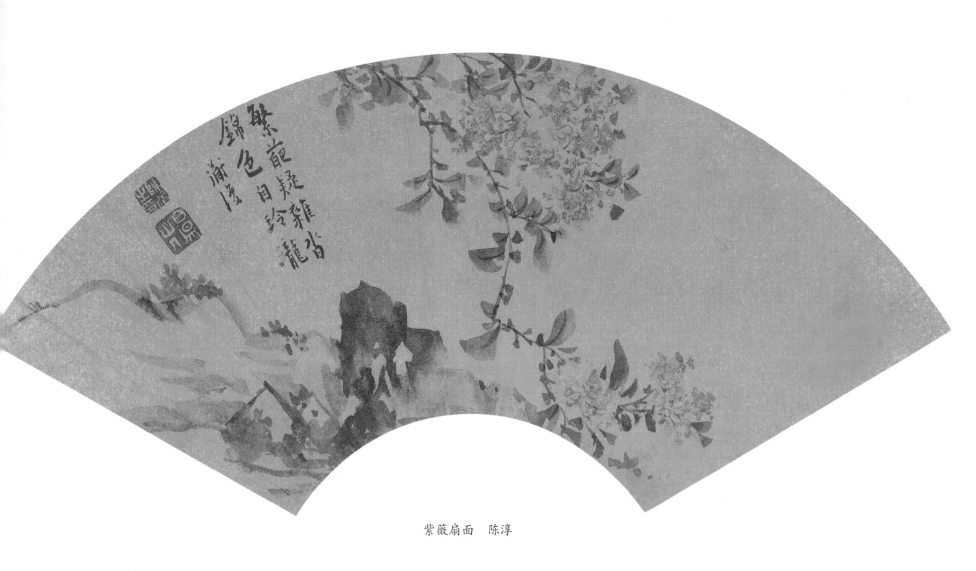

紫薇扇面　陈淳

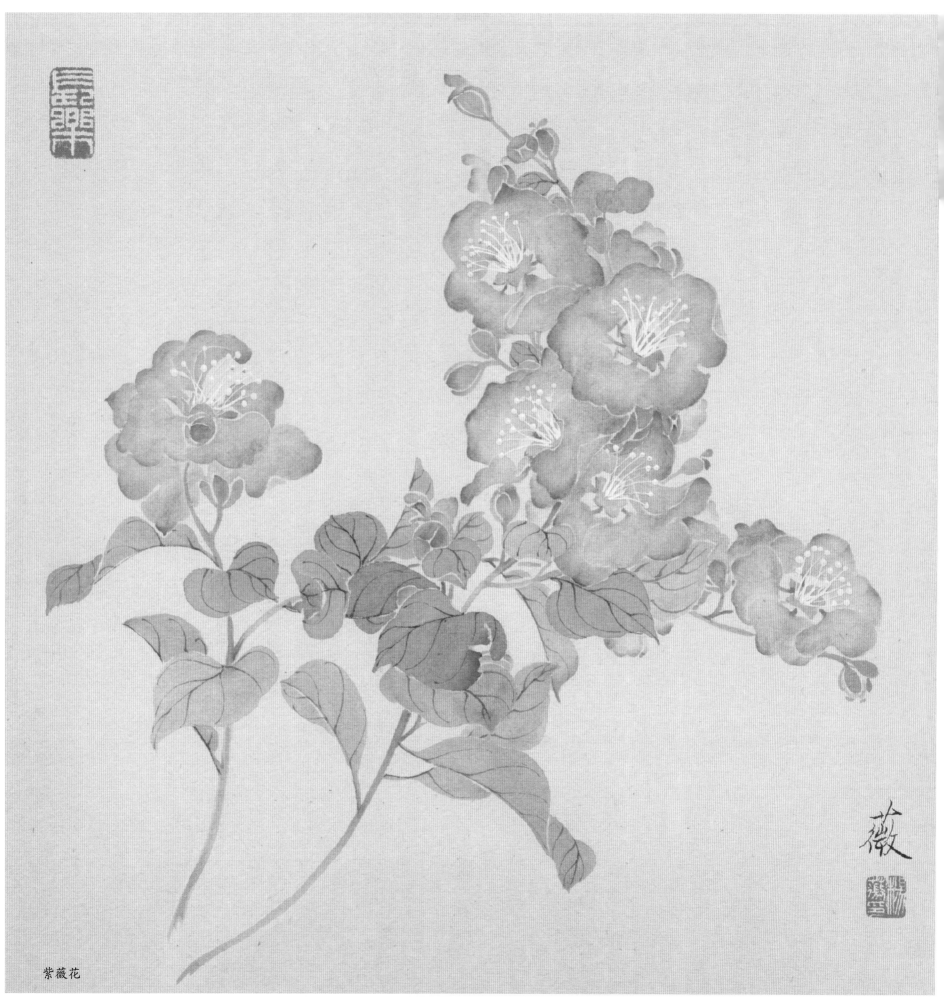

紫薇花

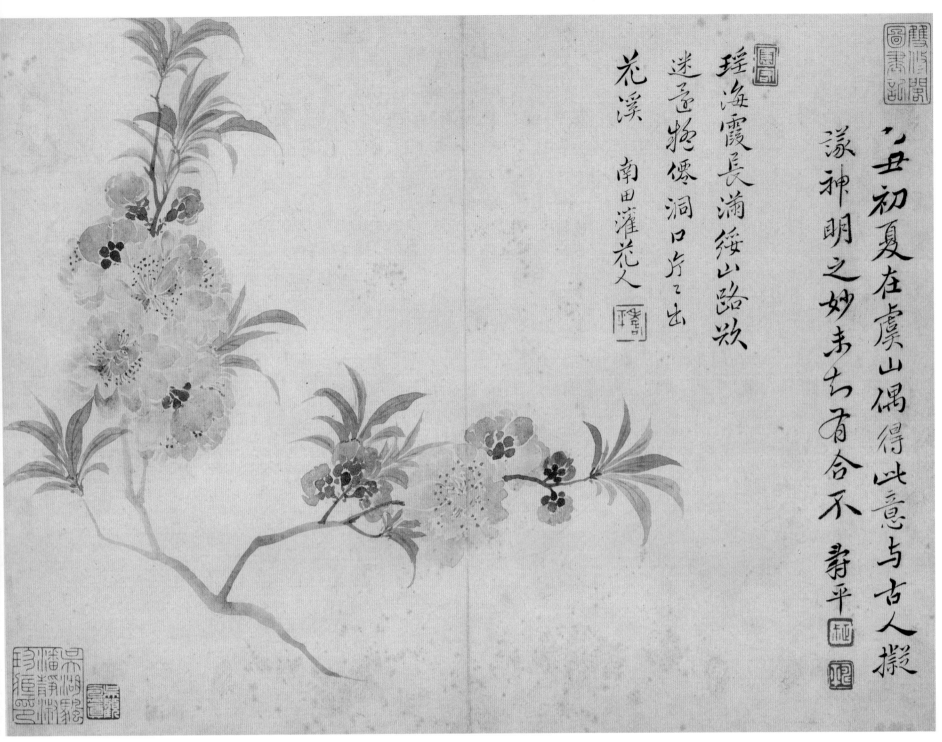

乙丑初夏在虞山偶得此意与古人擬
漾神明之妙未击百合不　壽平

瑤海霞長滿綏山路敞
迷逕將僵洞口片片出
花溪　南田灌花人

花卉册页　恽寿平

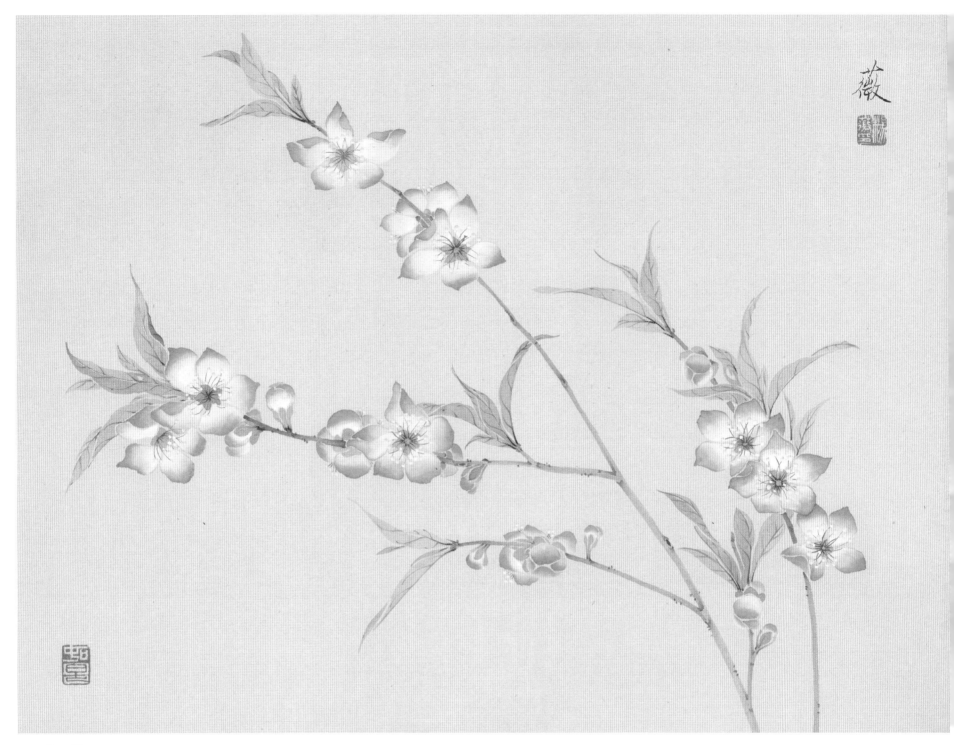

桃 花

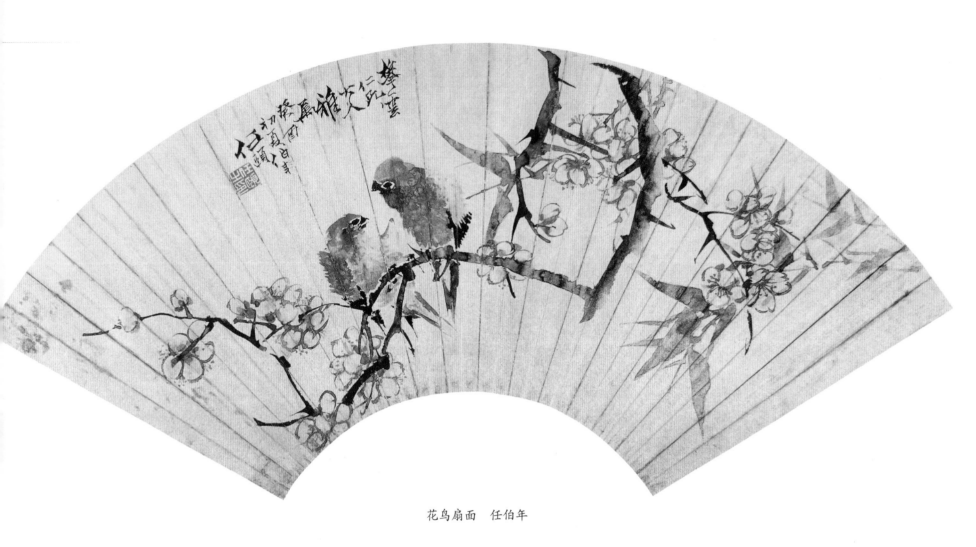

花鸟扇面　任伯年

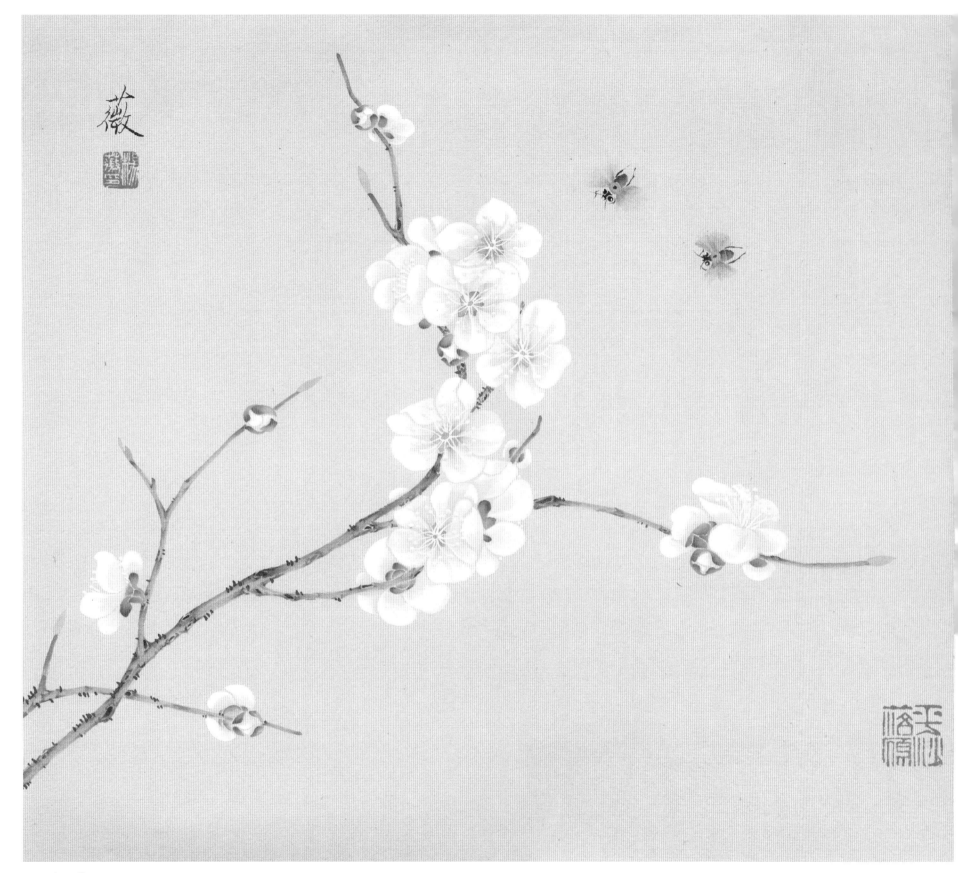

杏　花

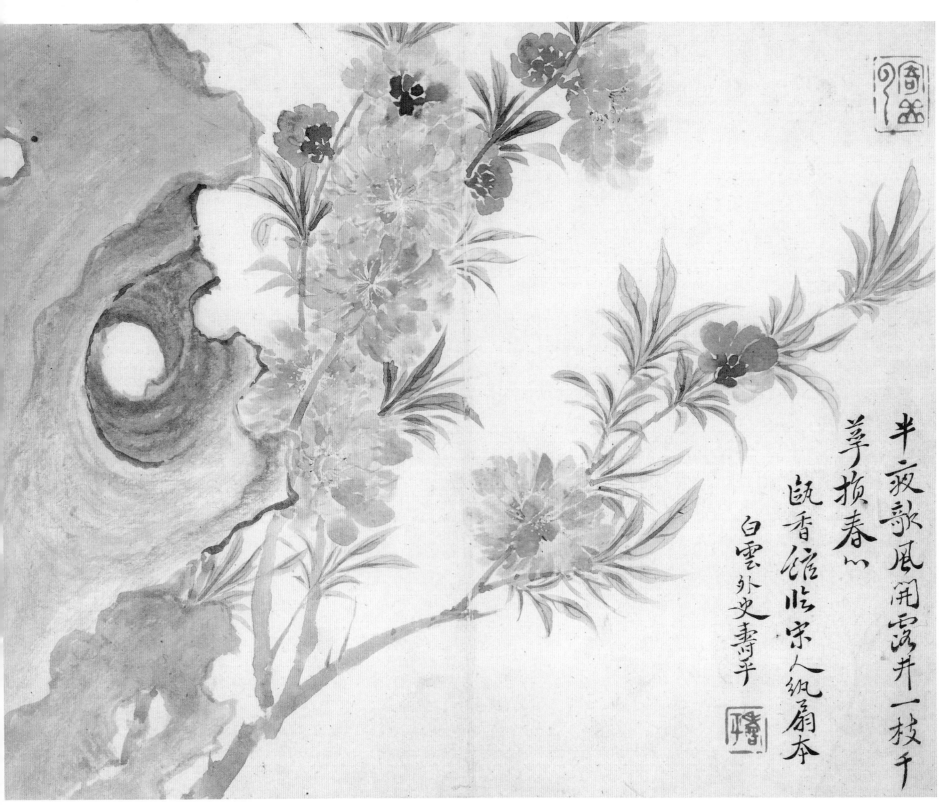

半夜歌風開露井一枝千
草損春山
甌香館臨宋人紈扇本
白雲外史壽平

花卉册页　恽寿平

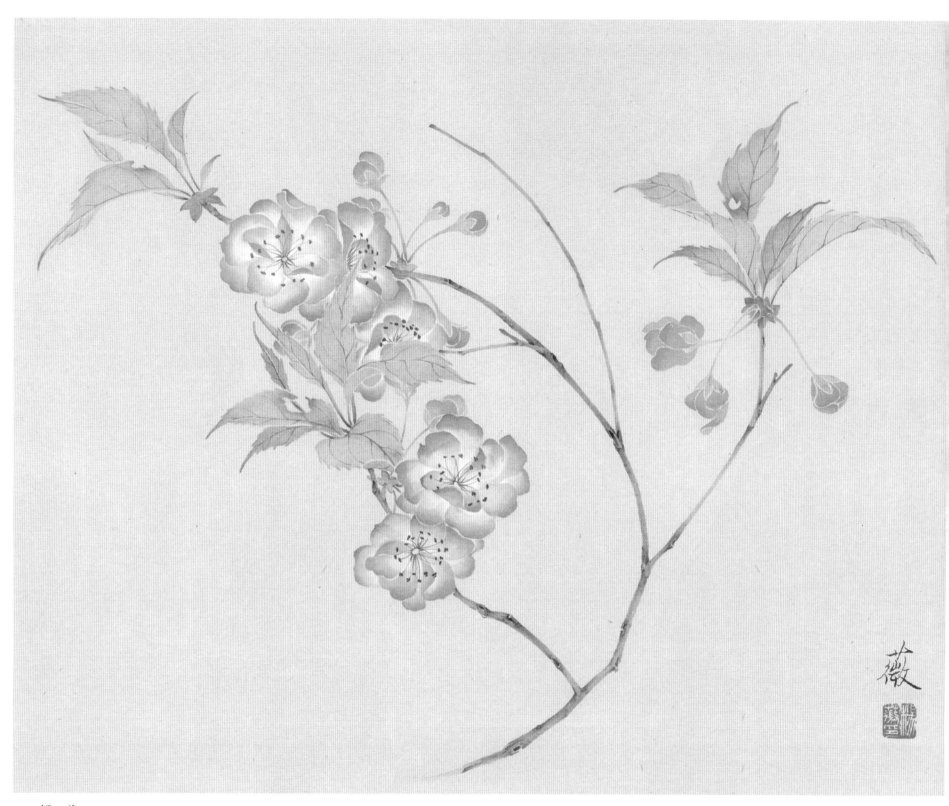

櫻　花

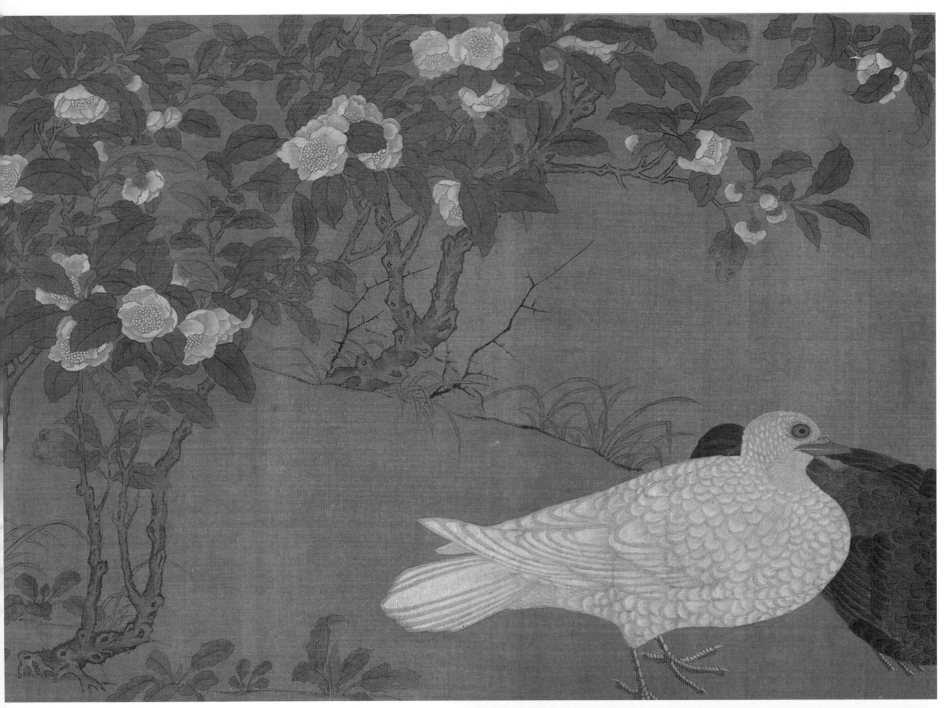

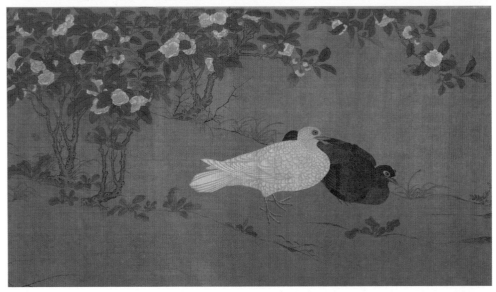

花鸟图卷　佚名

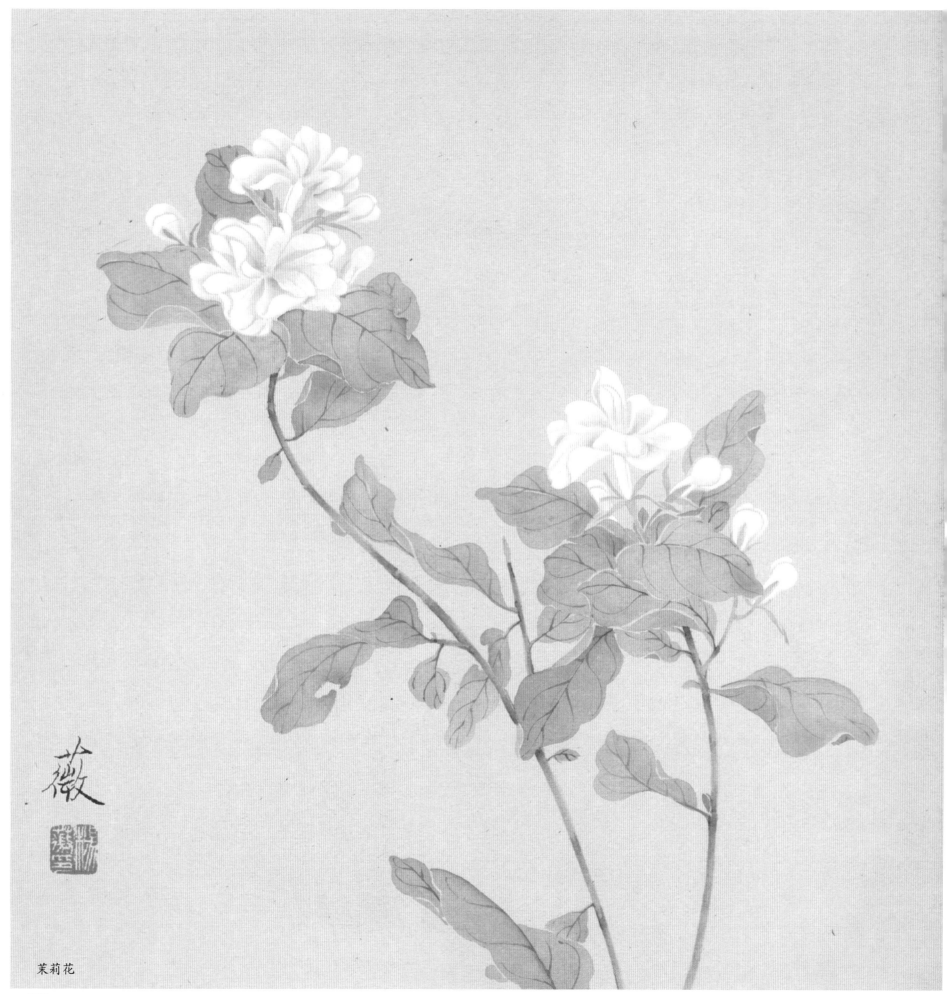

茉莉花

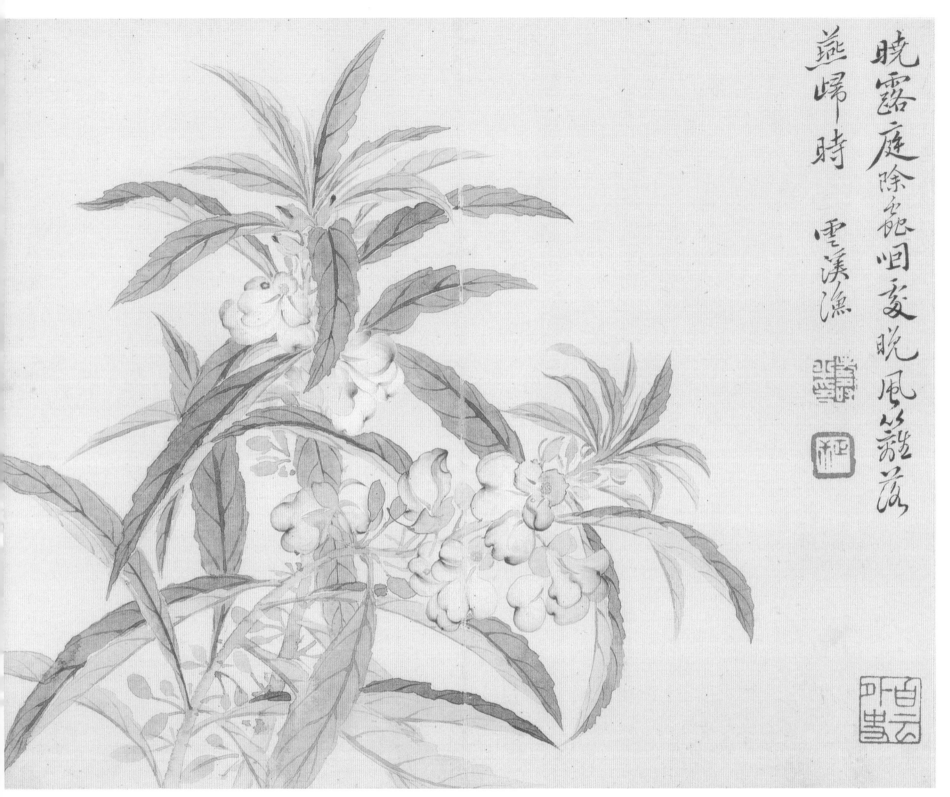

晓露庭除龟咽寒晚风丛薄落

燕峙时

云溪渔

花卉册页　恽寿平

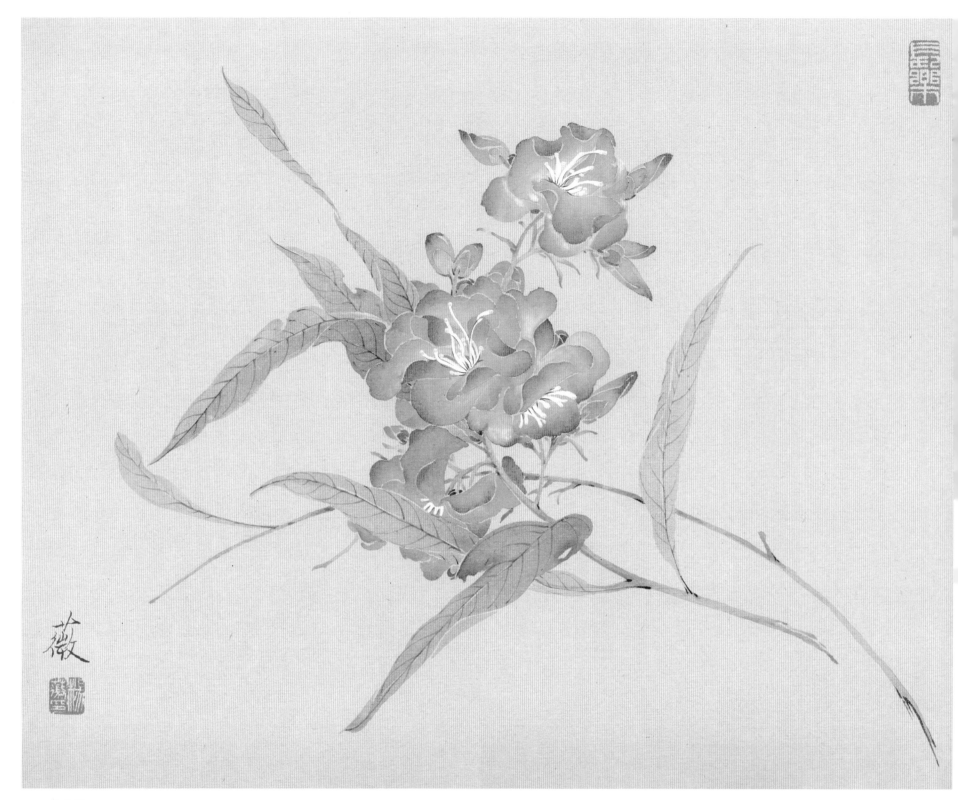

夹竹桃

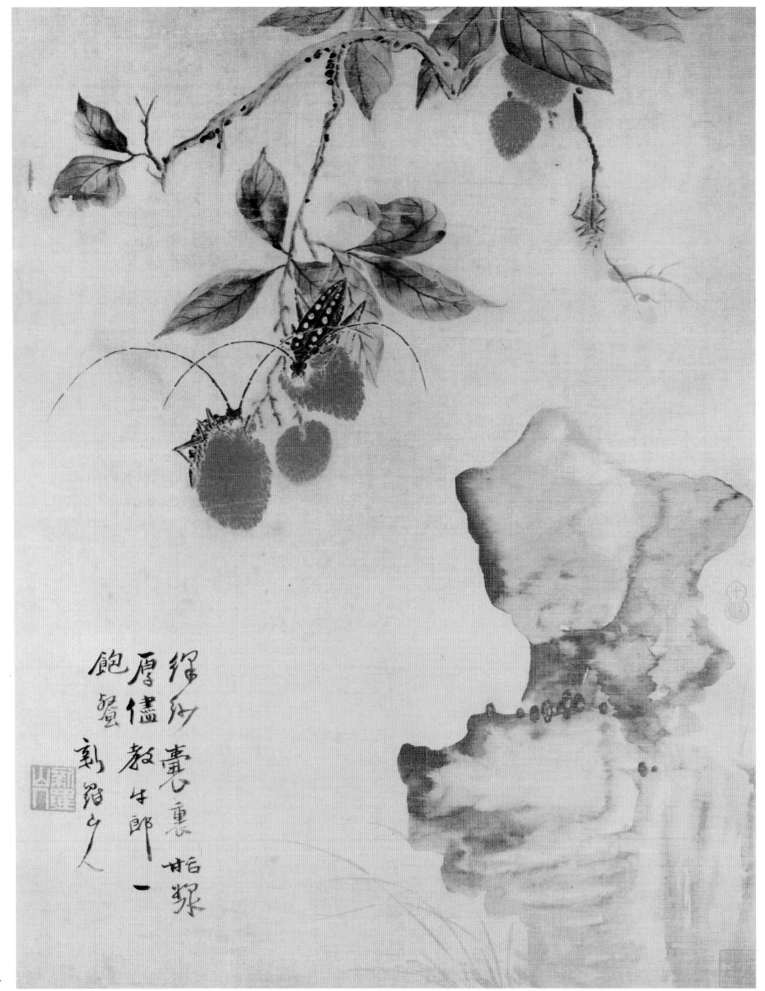

绛纱囊裹甘浆
厚儴教午郎一
饱餐 郭裕之

荔枝天牛图　华嵒

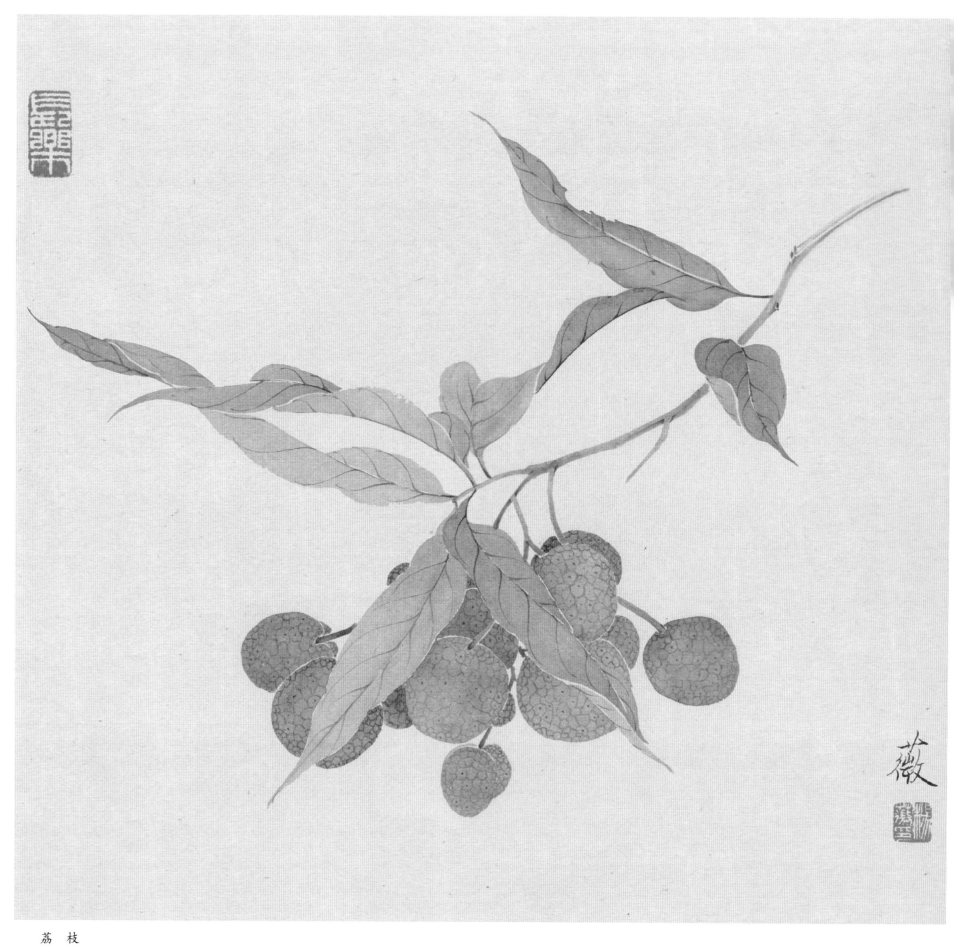

荔 枝

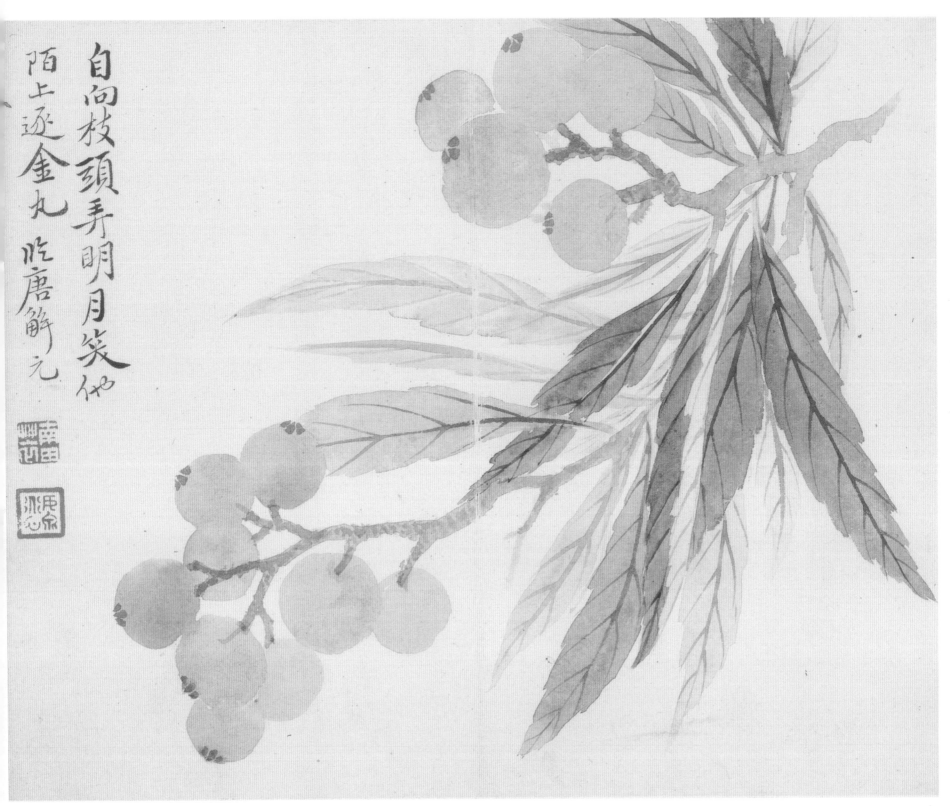

自向枝頭弄明月笑他
陌上逐金丸 仿唐解元

枇杷图 恽寿平

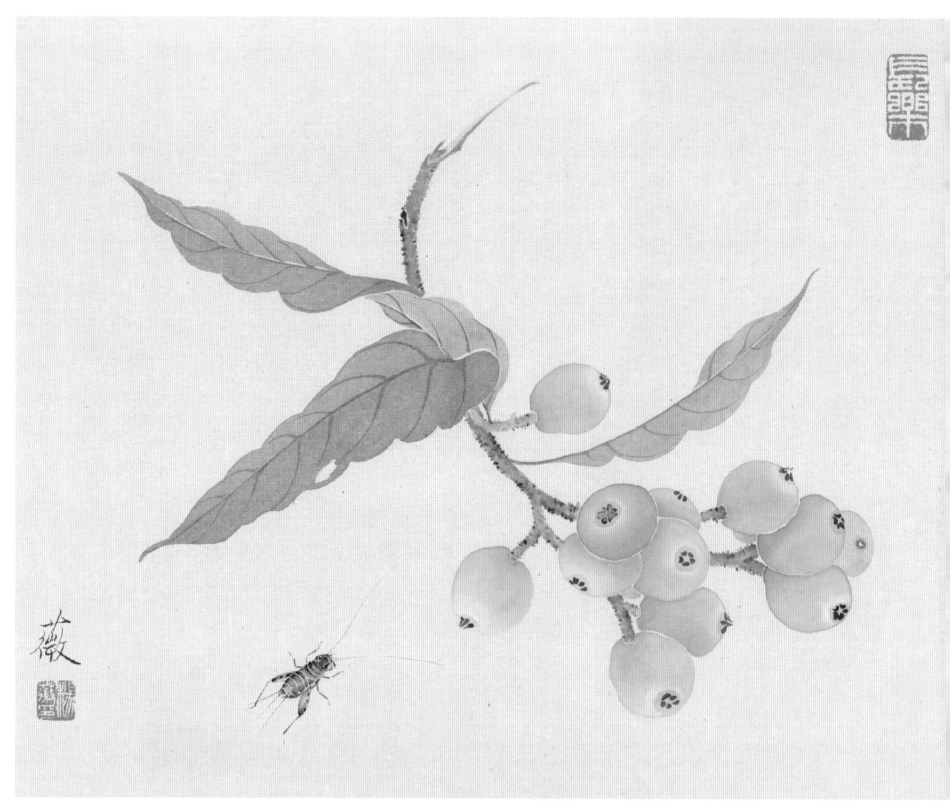

枇 杷

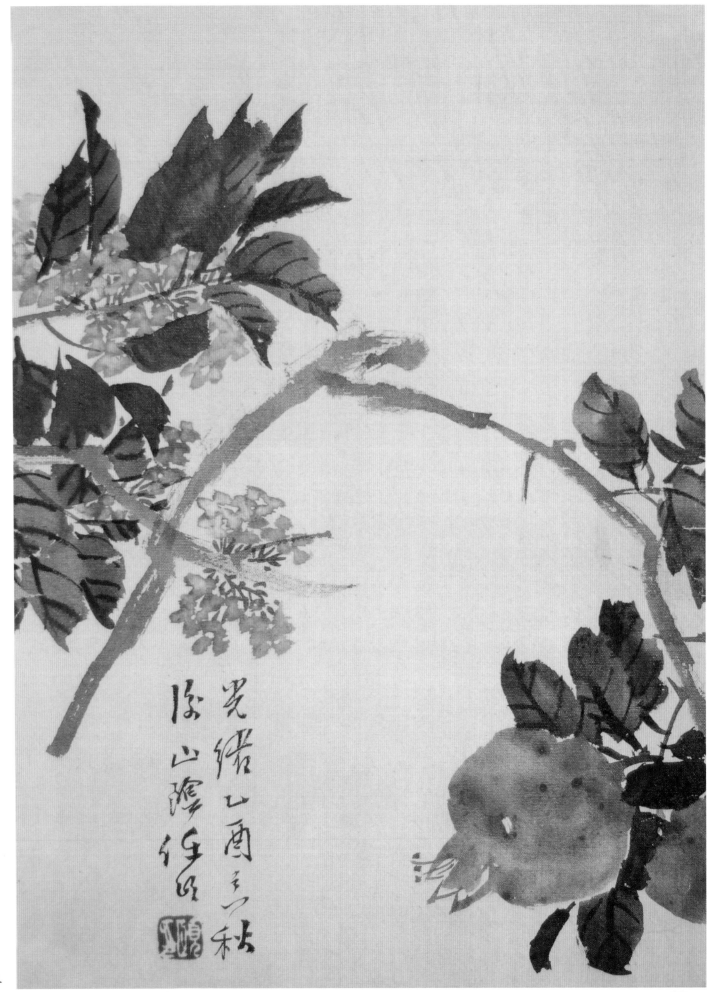

石榴图　任伯年

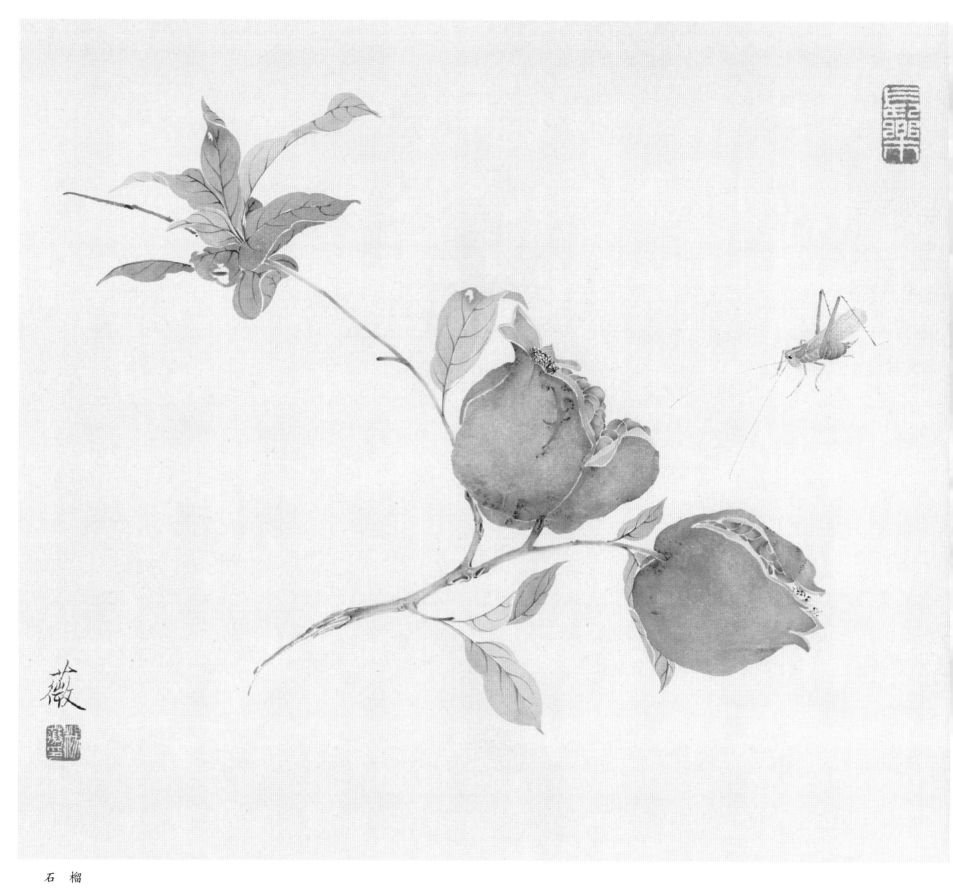

石　榴

115

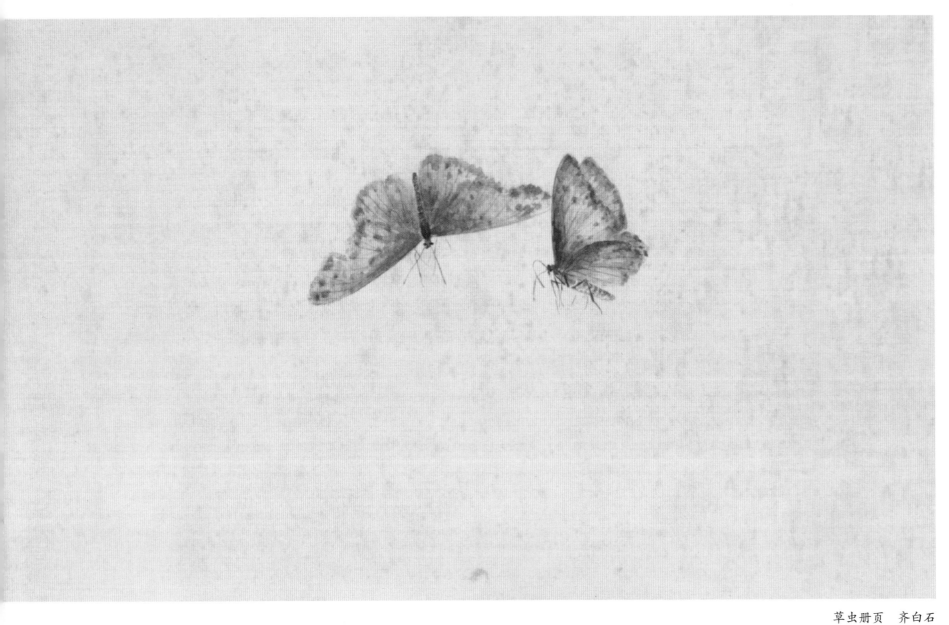

草虫册页 齐白石

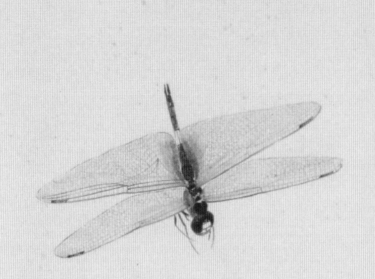

草虫册页　齐白石

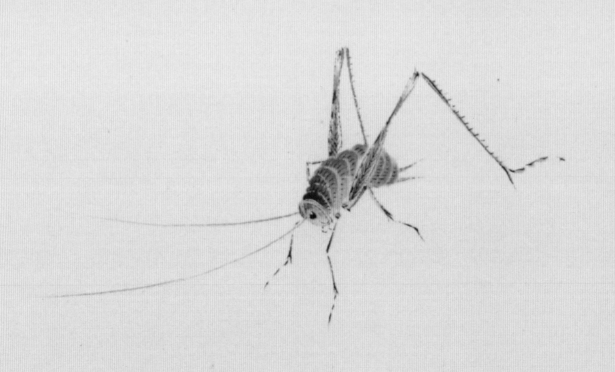

草虫册页　齐白石

白描线稿

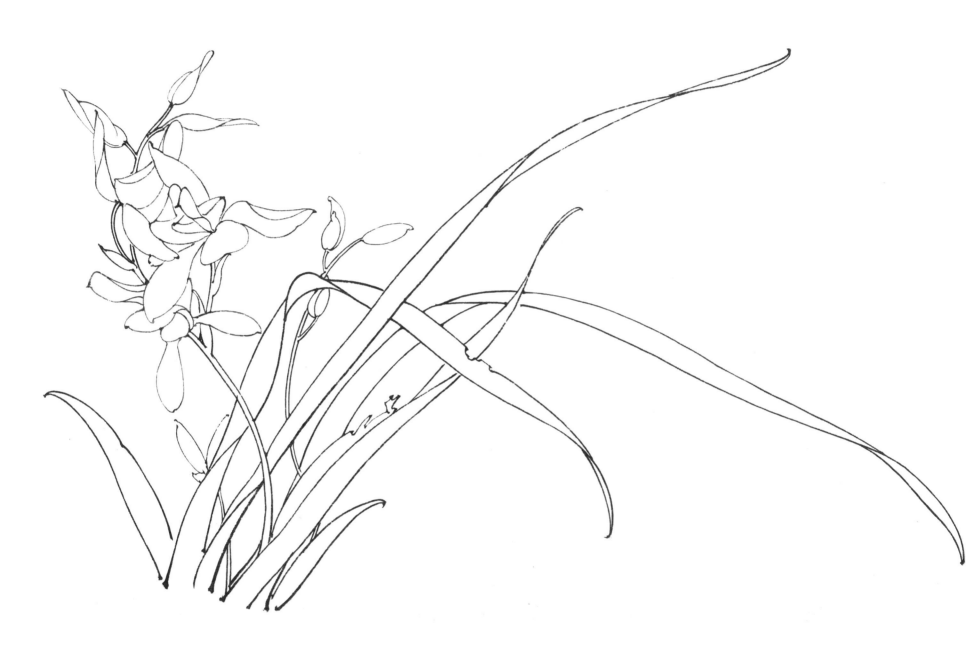

兰 花

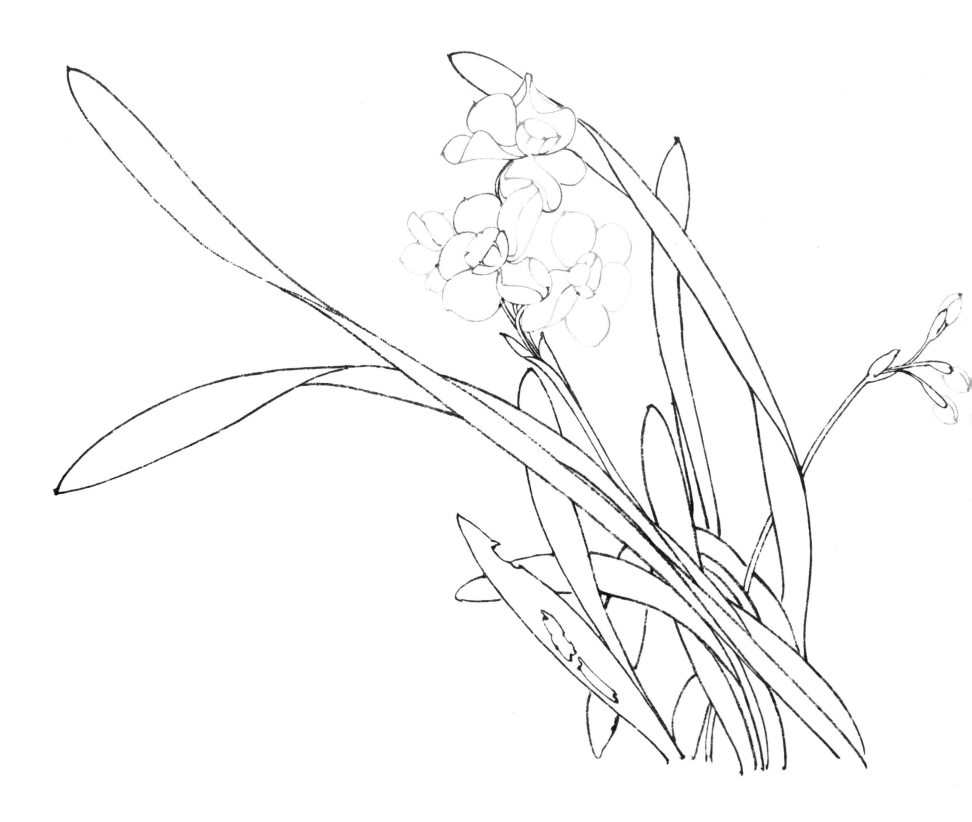

水 仙

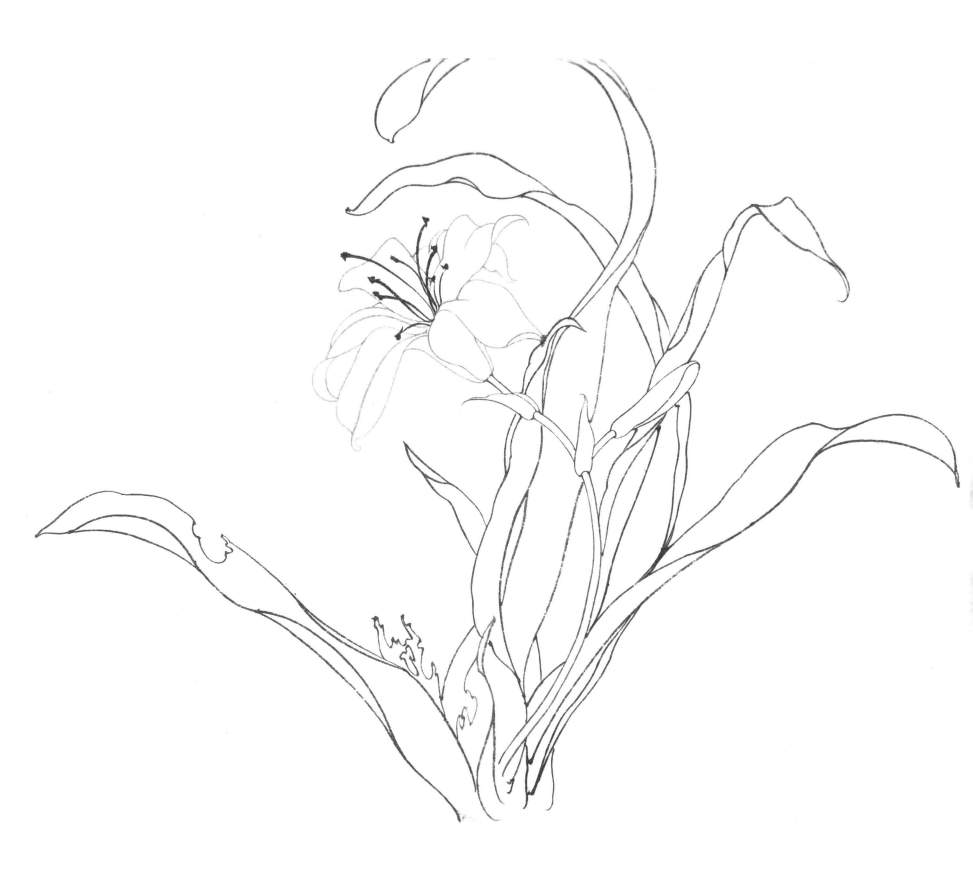

萱 草

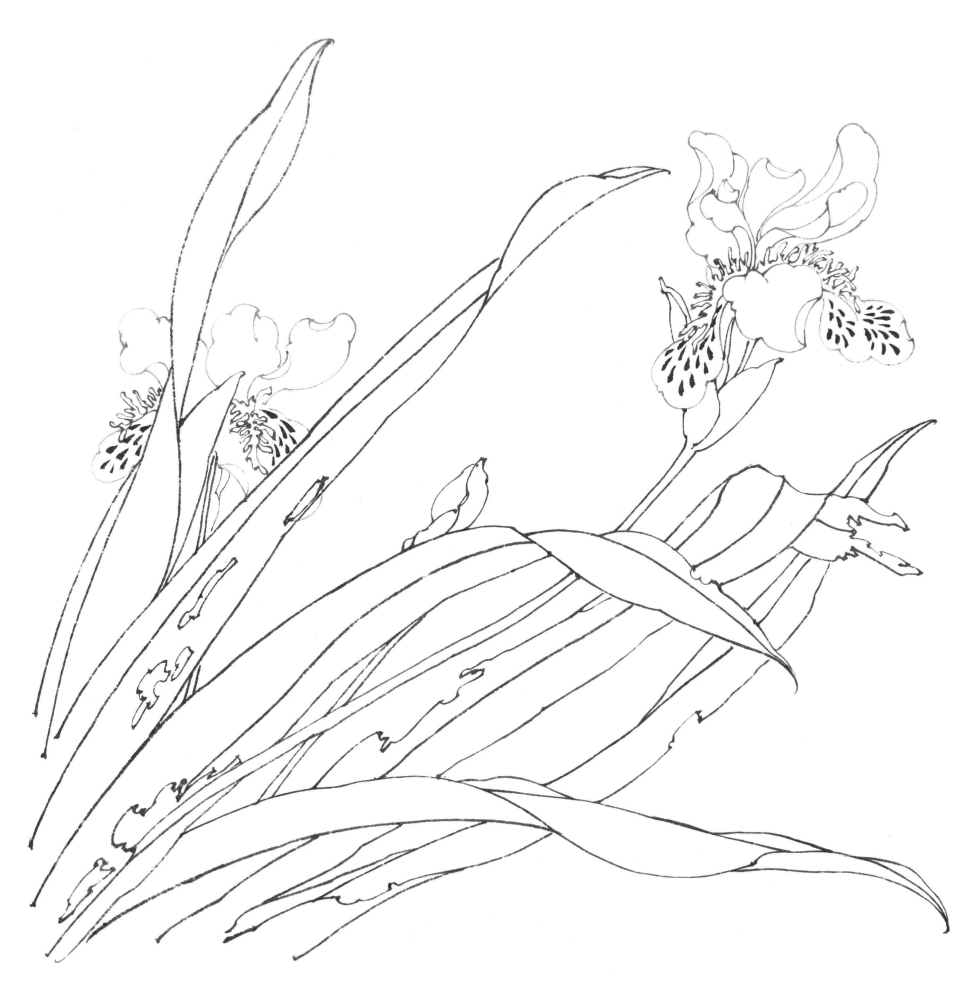

鸢尾花

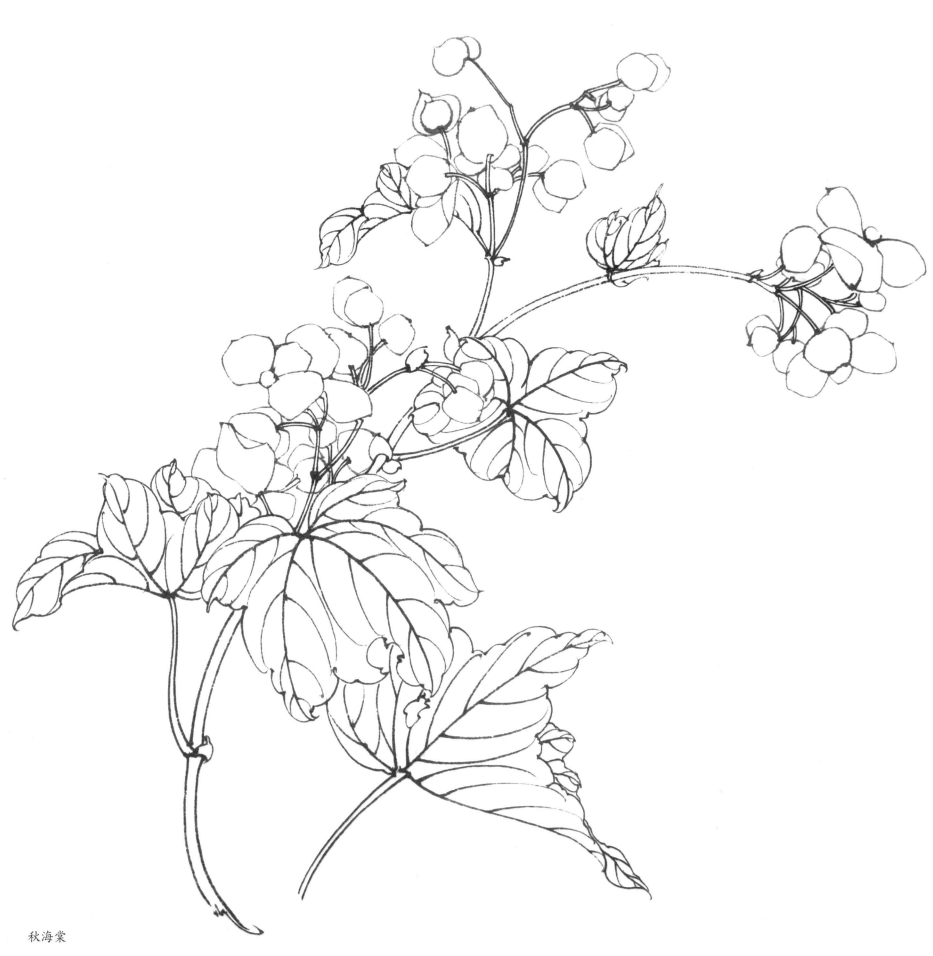

秋海棠

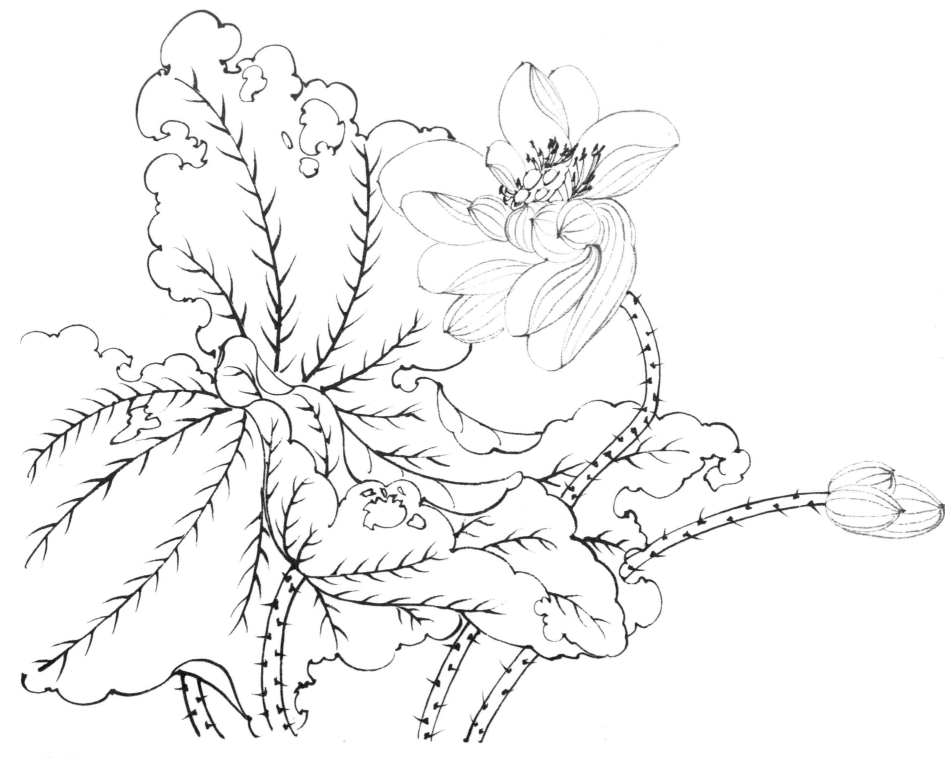

荷花

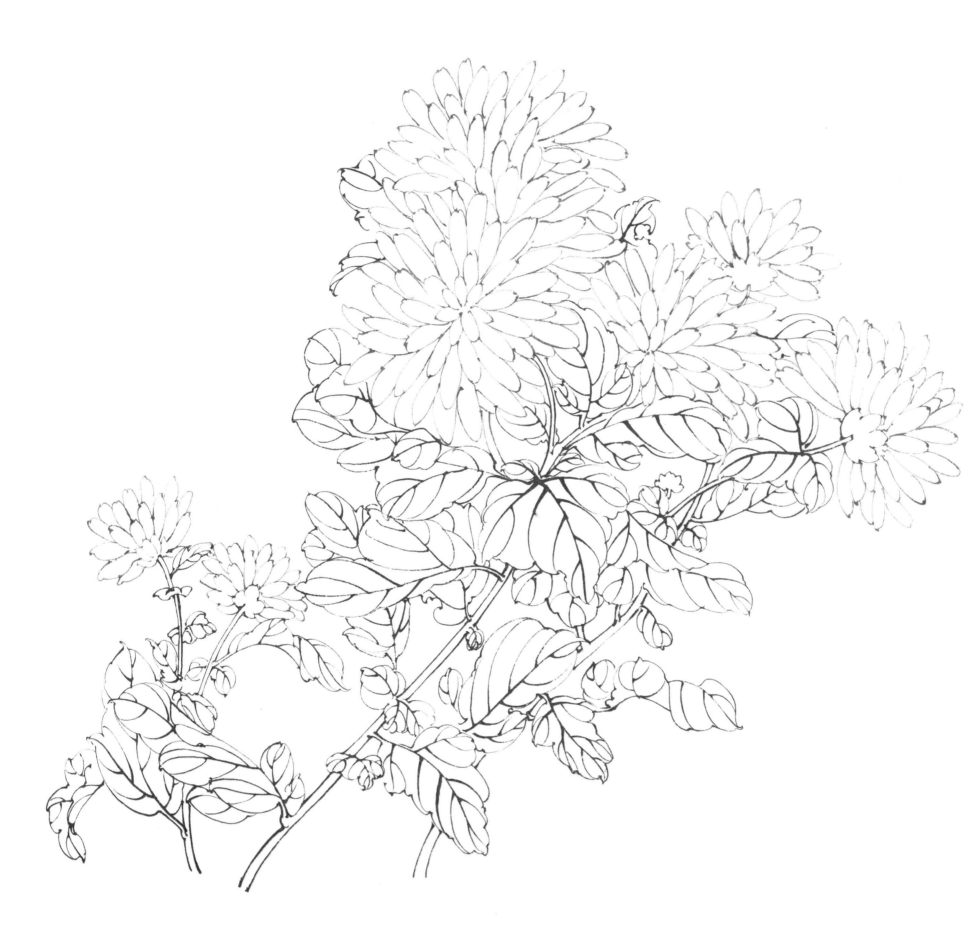

菊 花

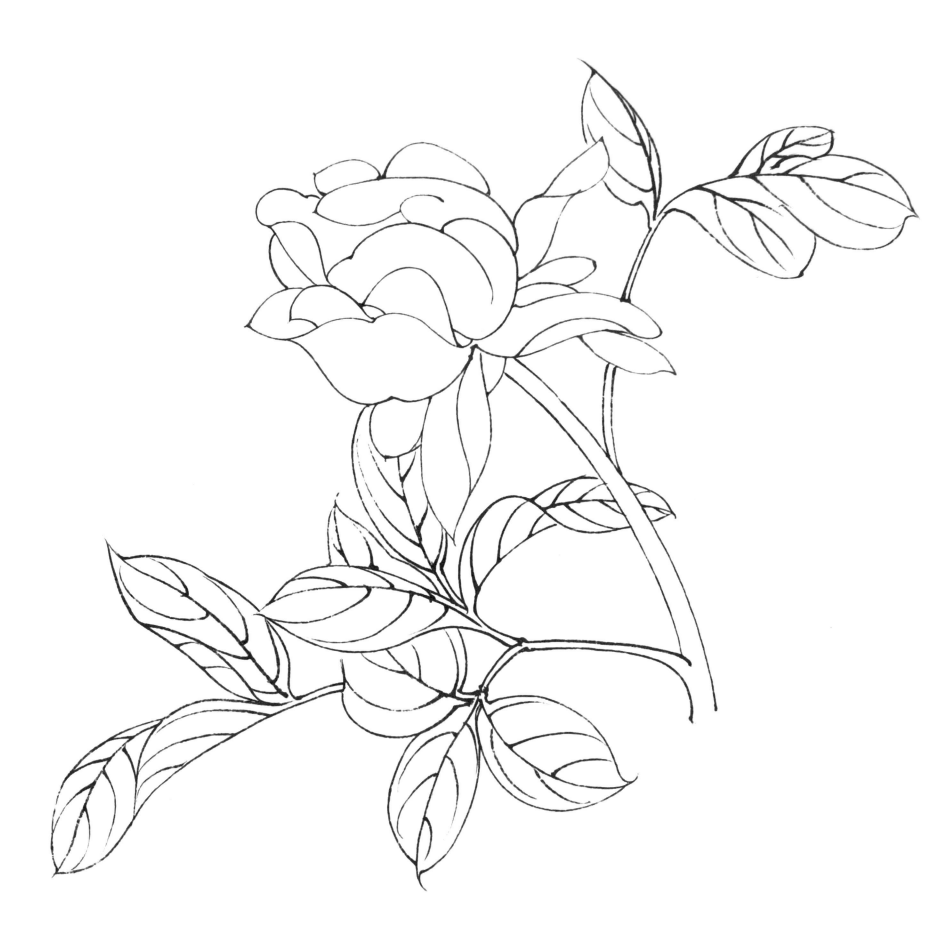

牡 丹（一）

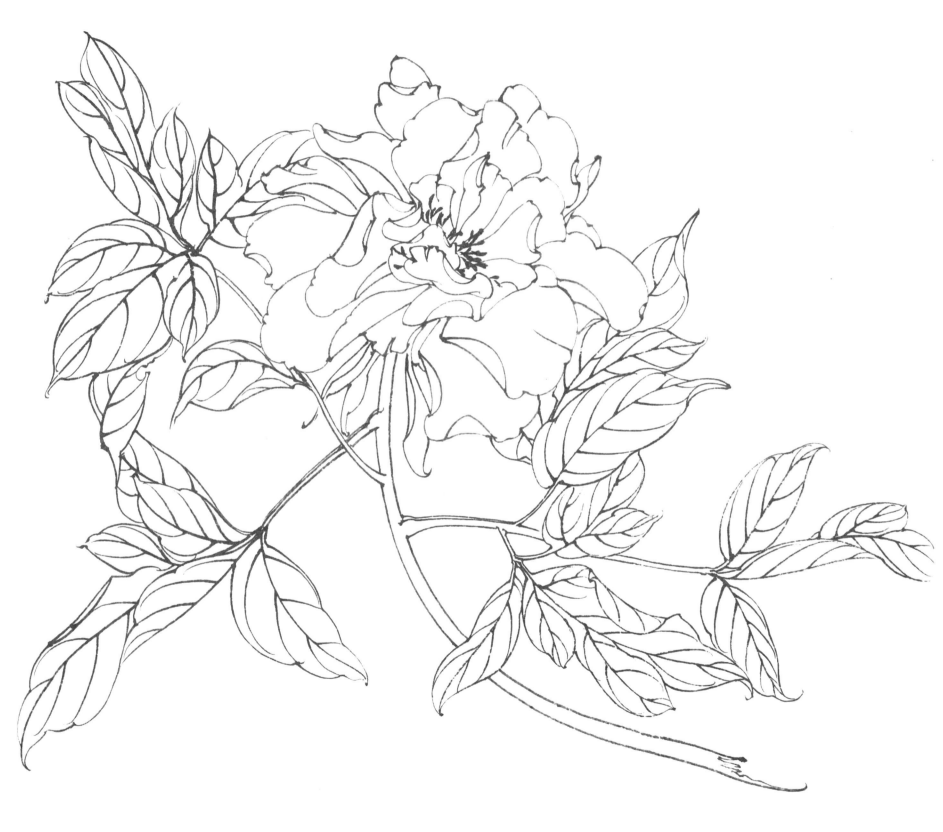

牡 丹（二）

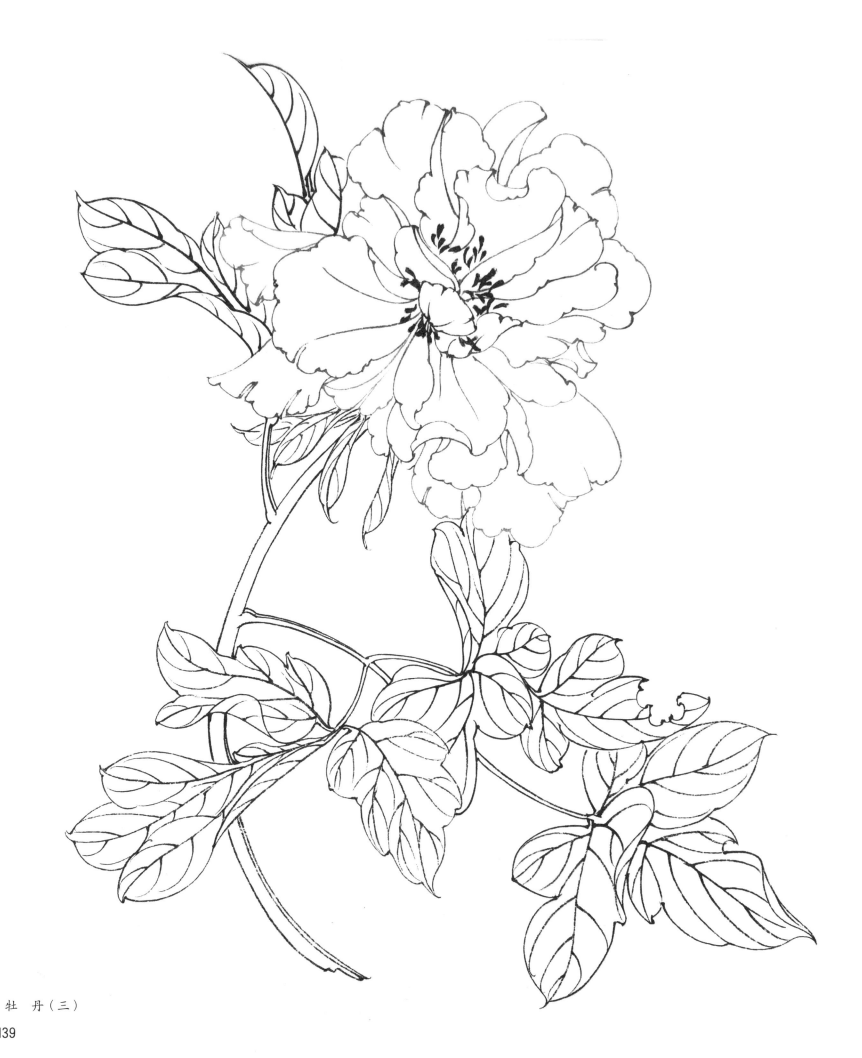

牡 丹（三）

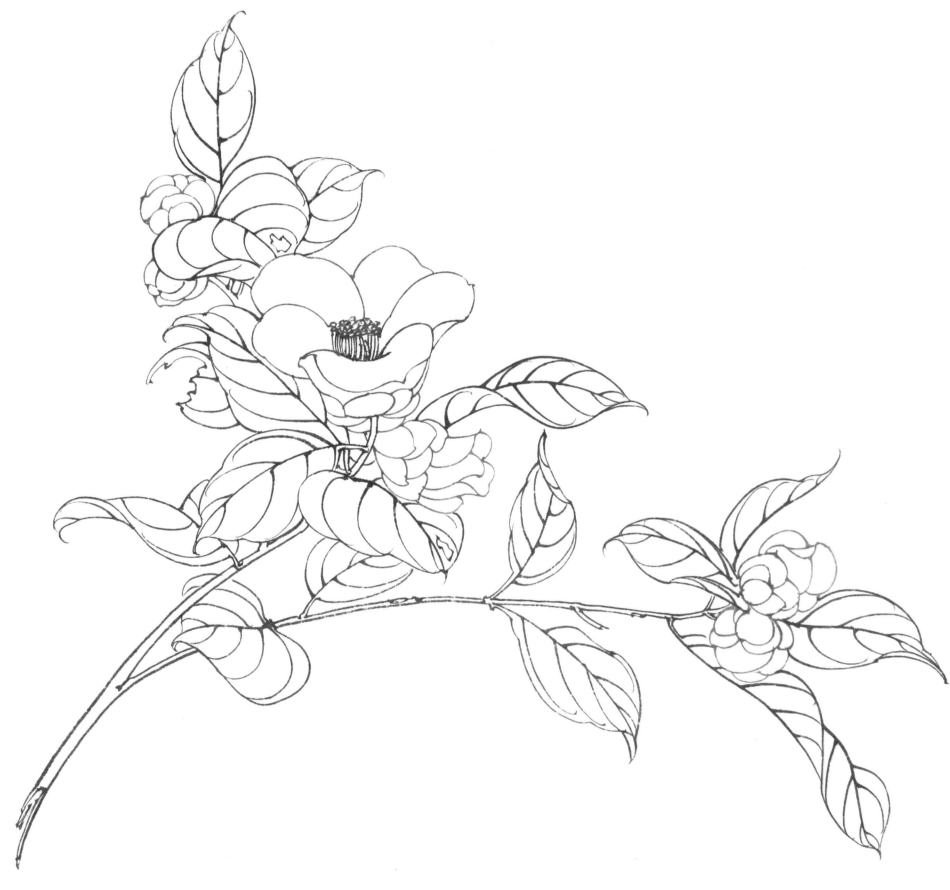

山茶花

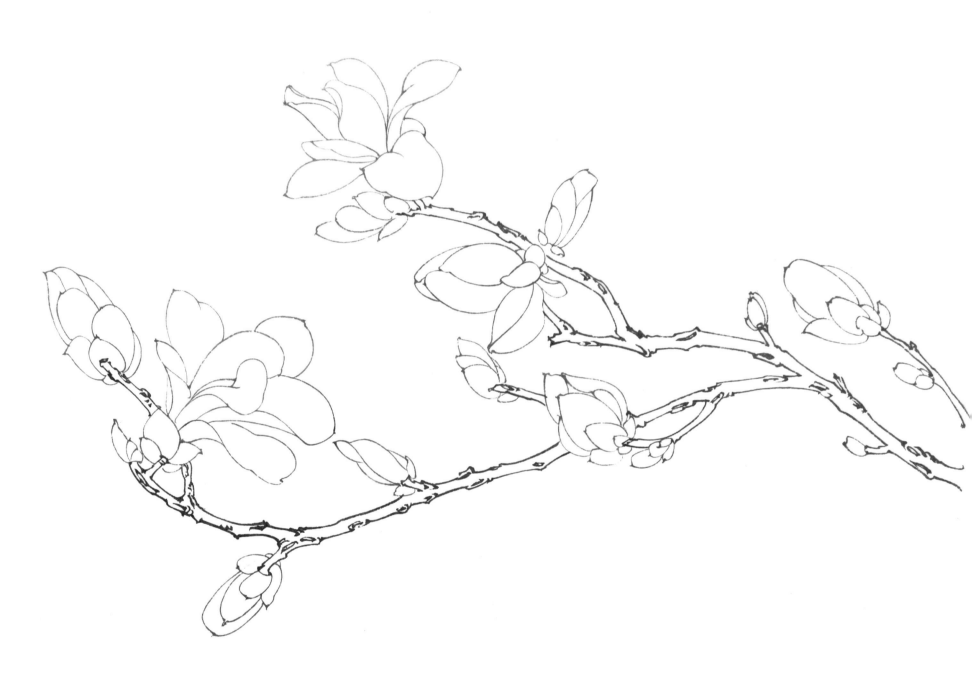

玉兰花

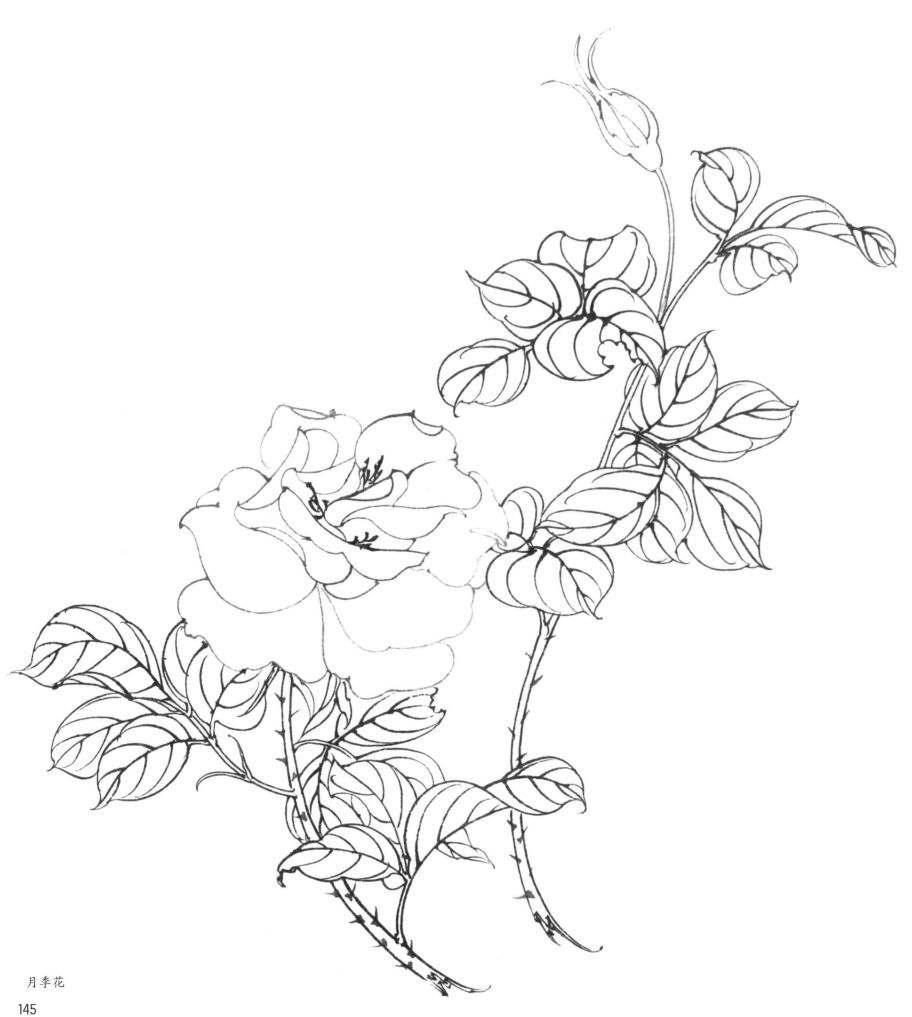

月季花

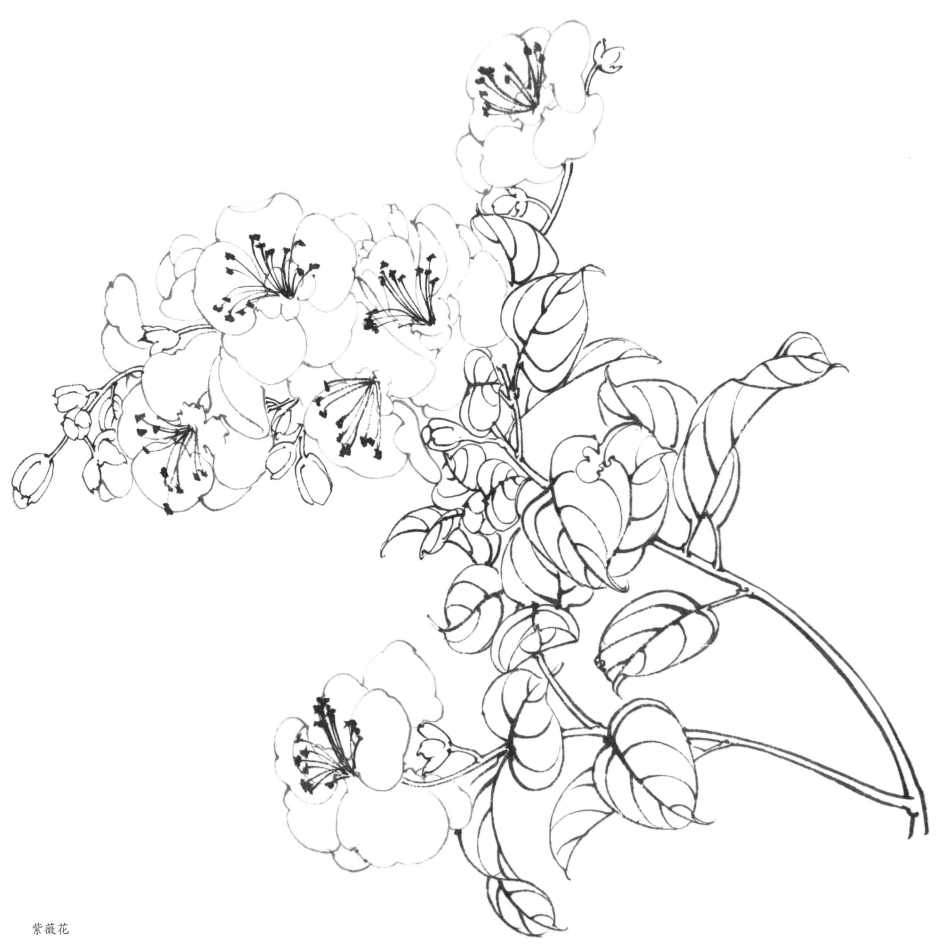

紫薇花

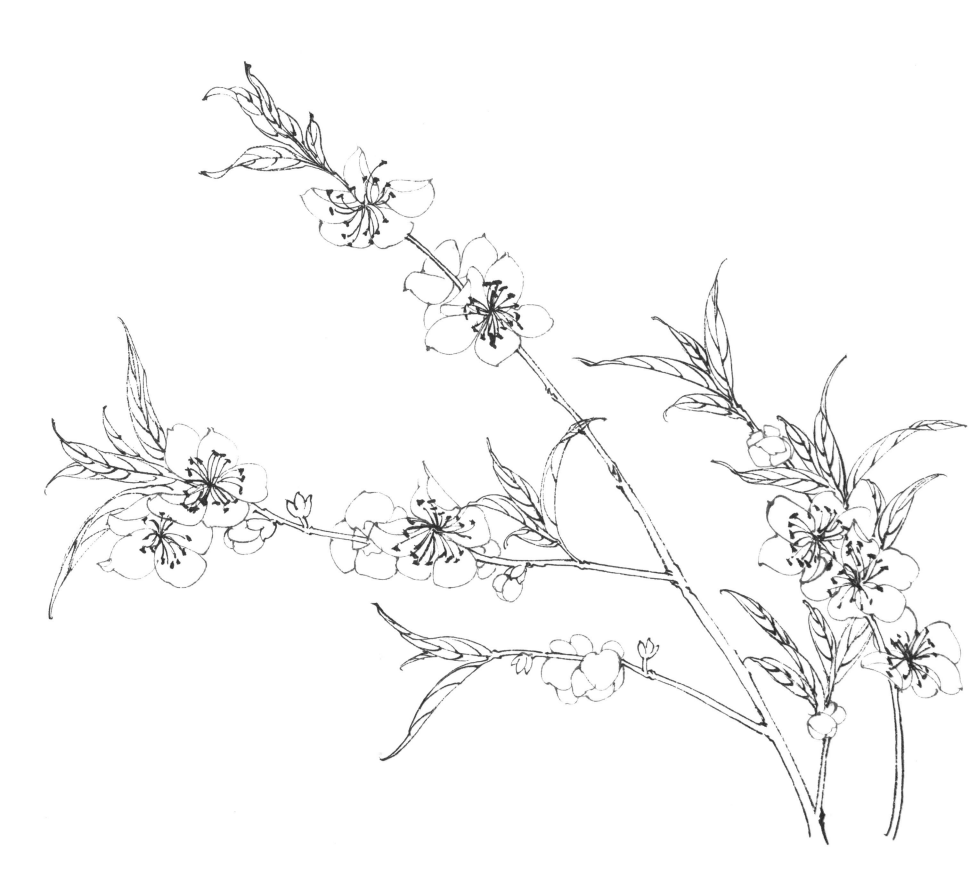

桃 花

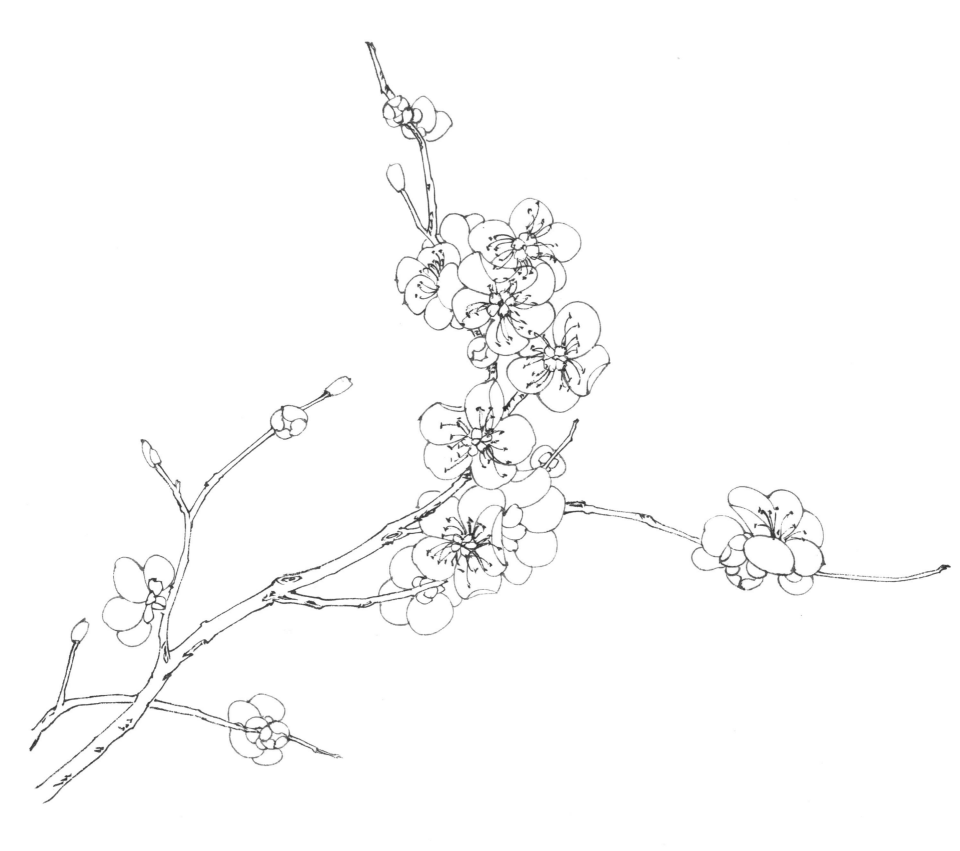

杏 花

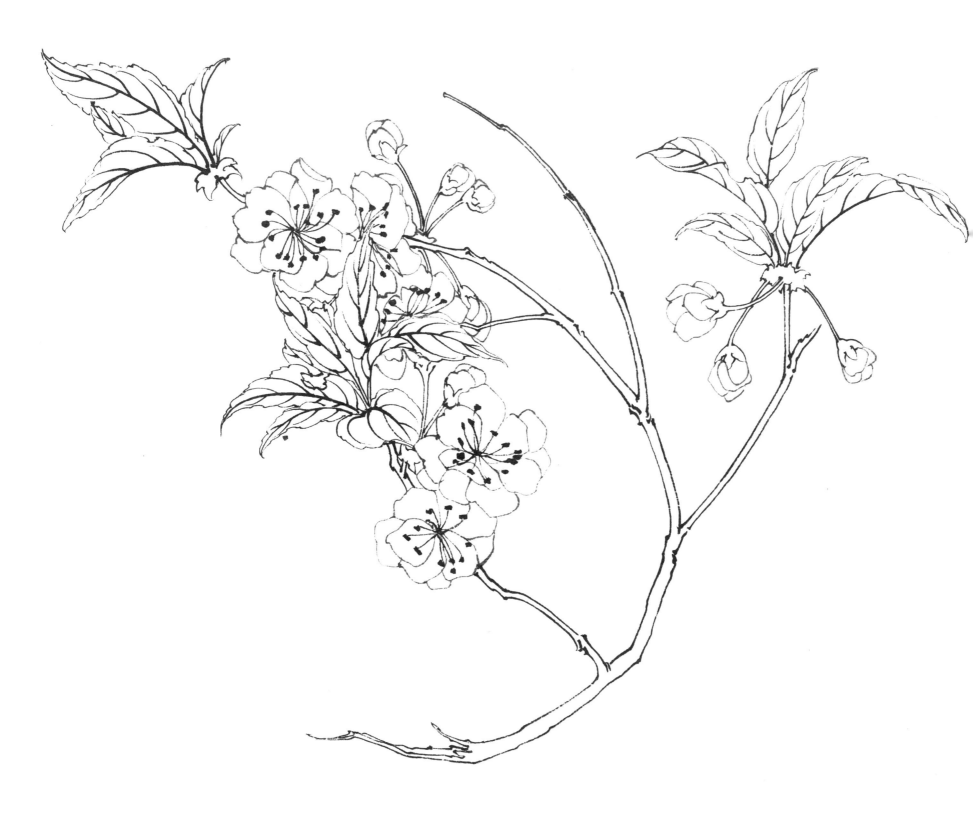

櫻 花

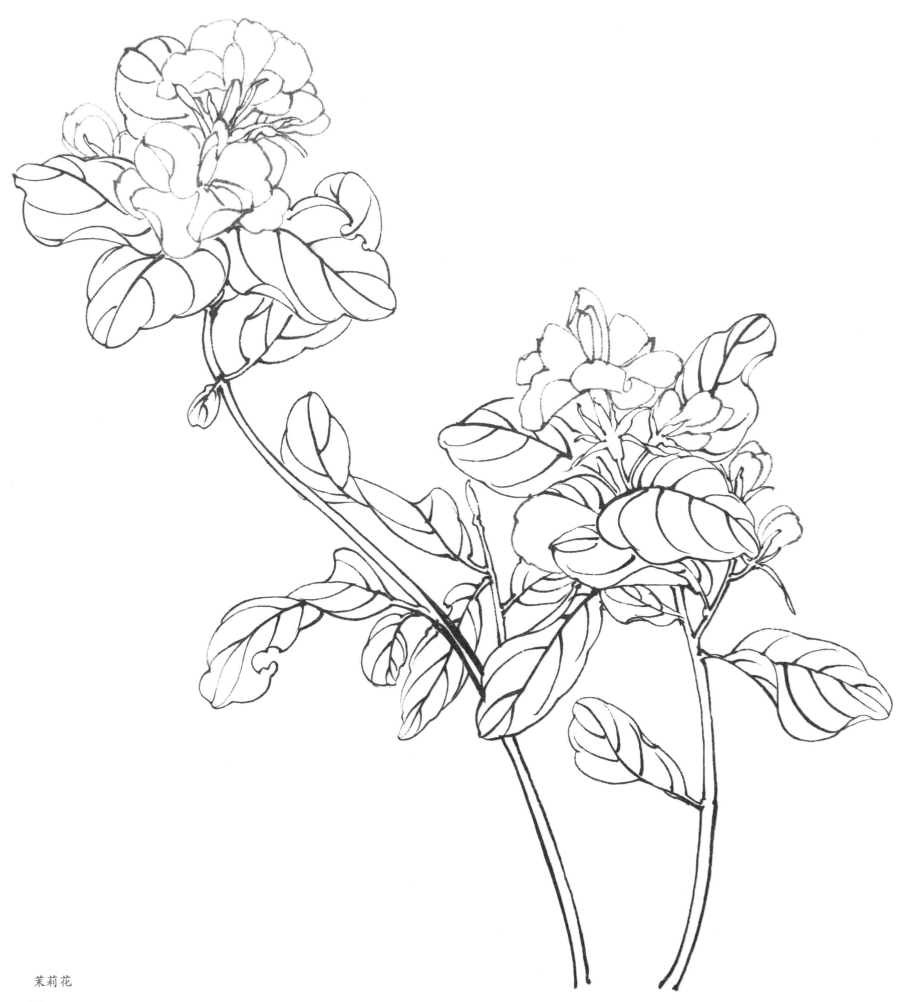

茉莉花

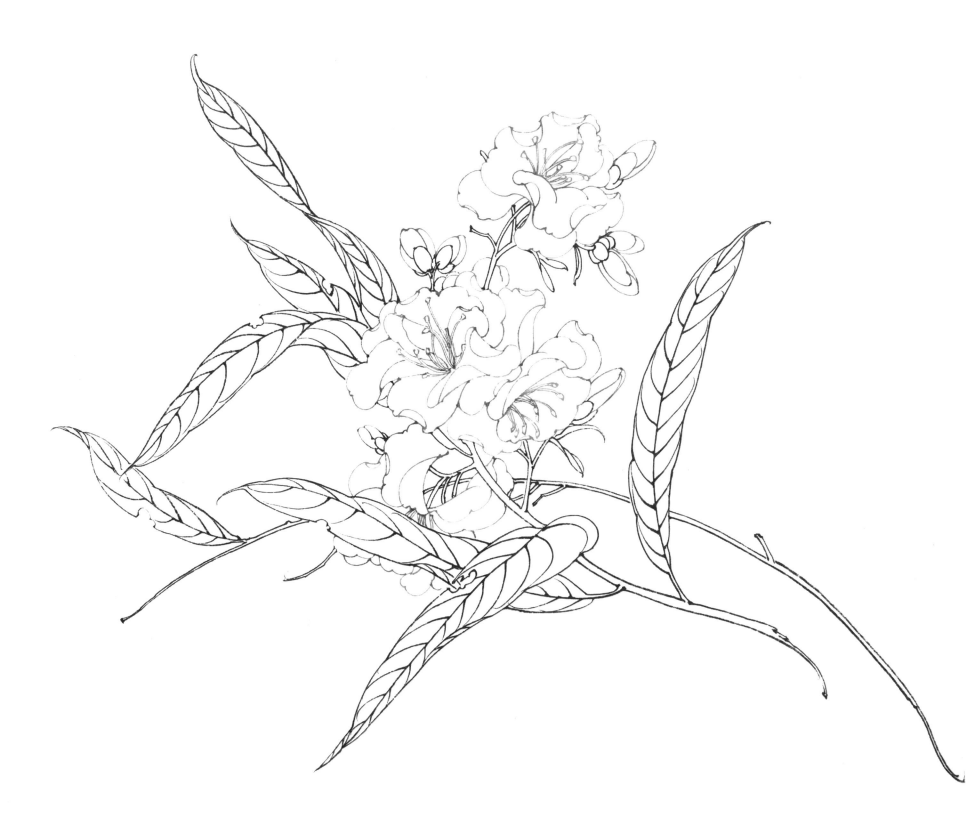

夹竹桃

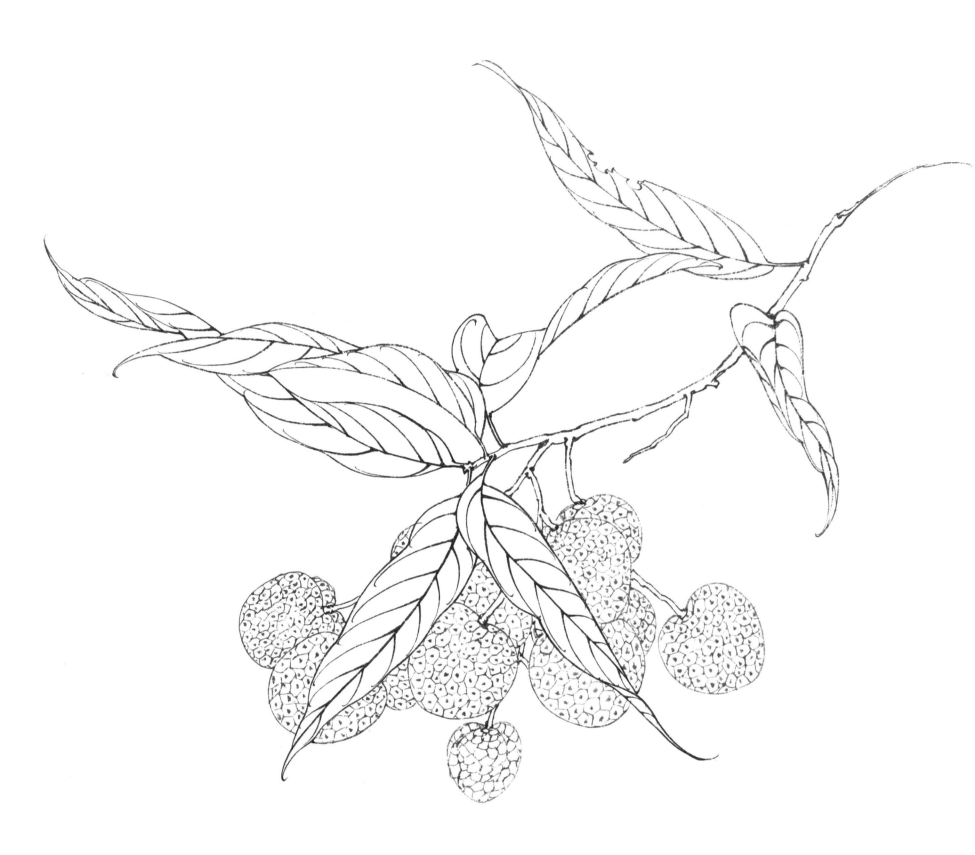

荔　枝

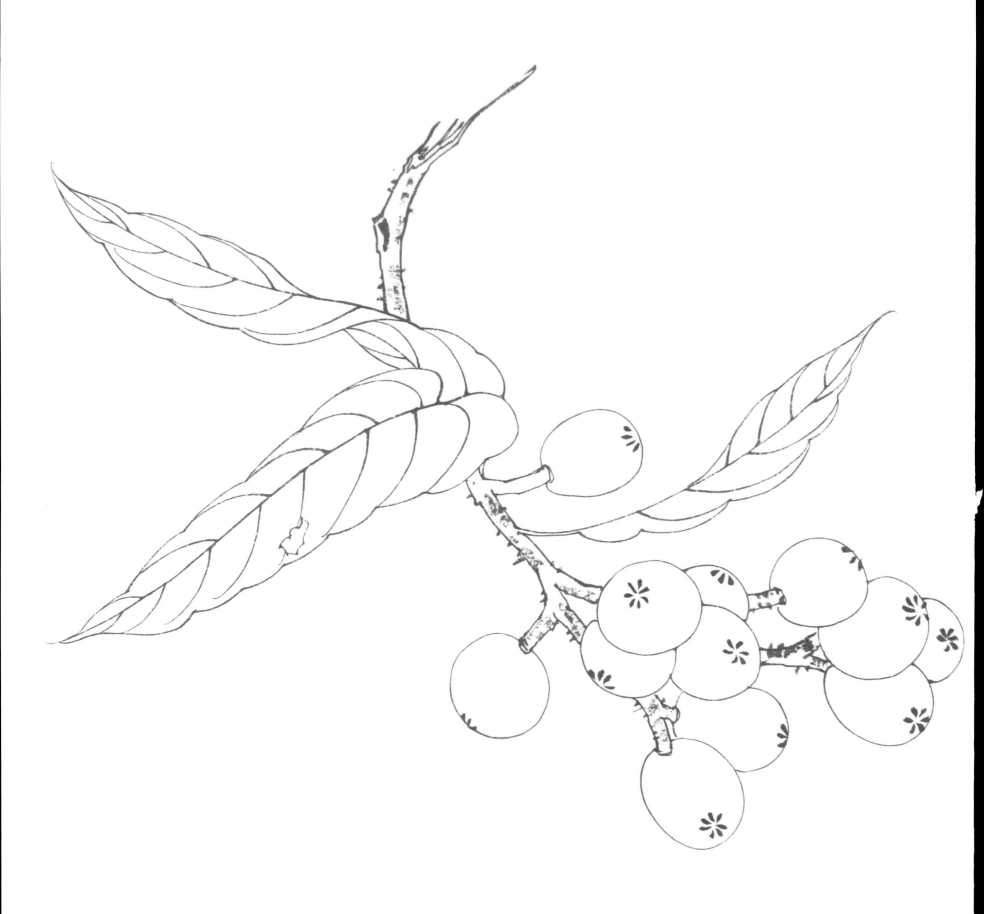

枇杷

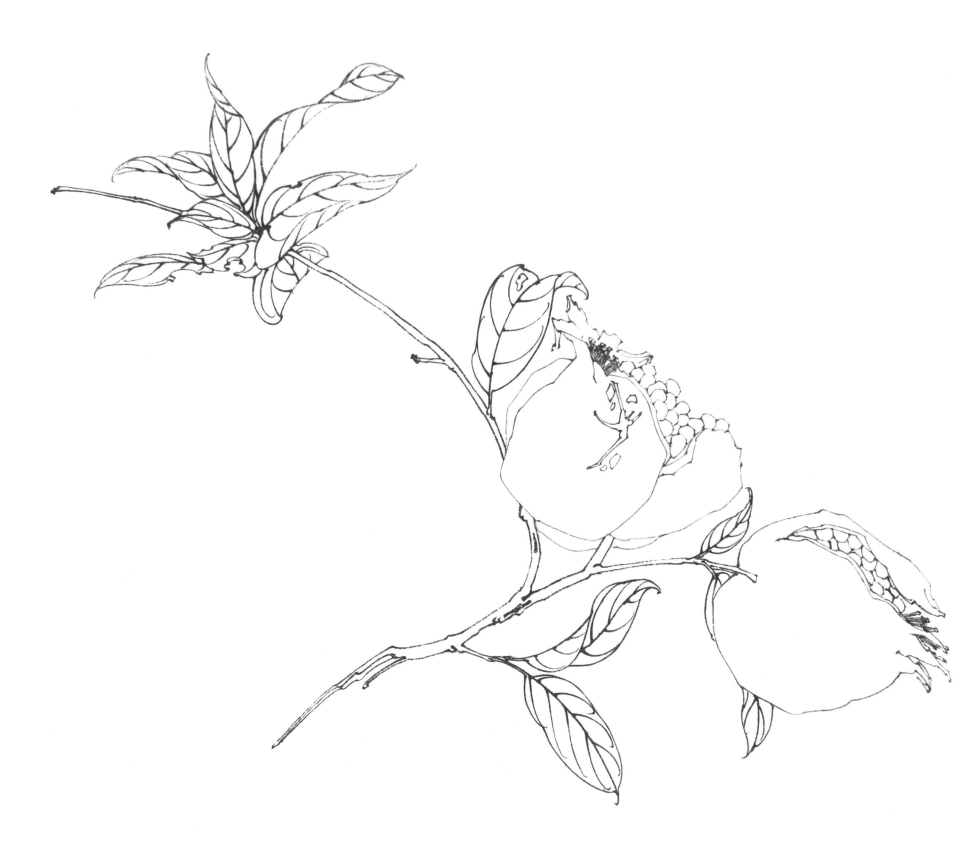

石 榴

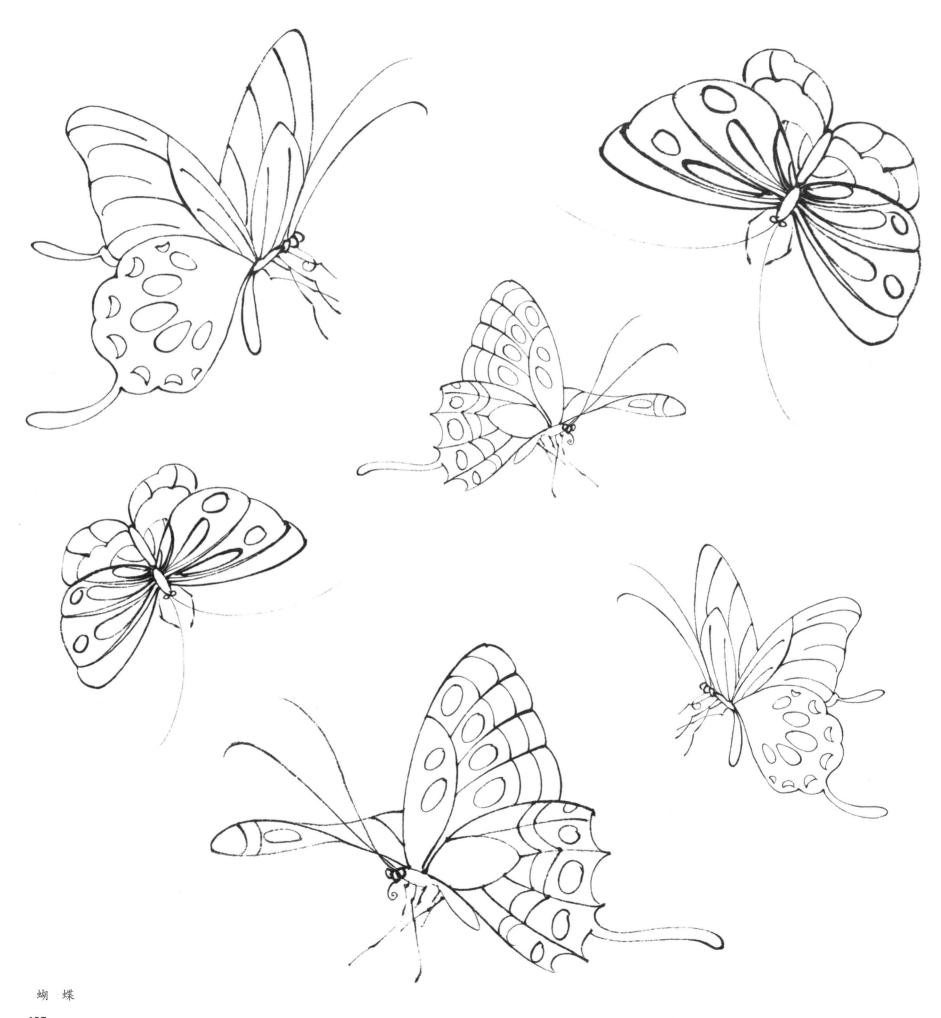

蝴　蝶

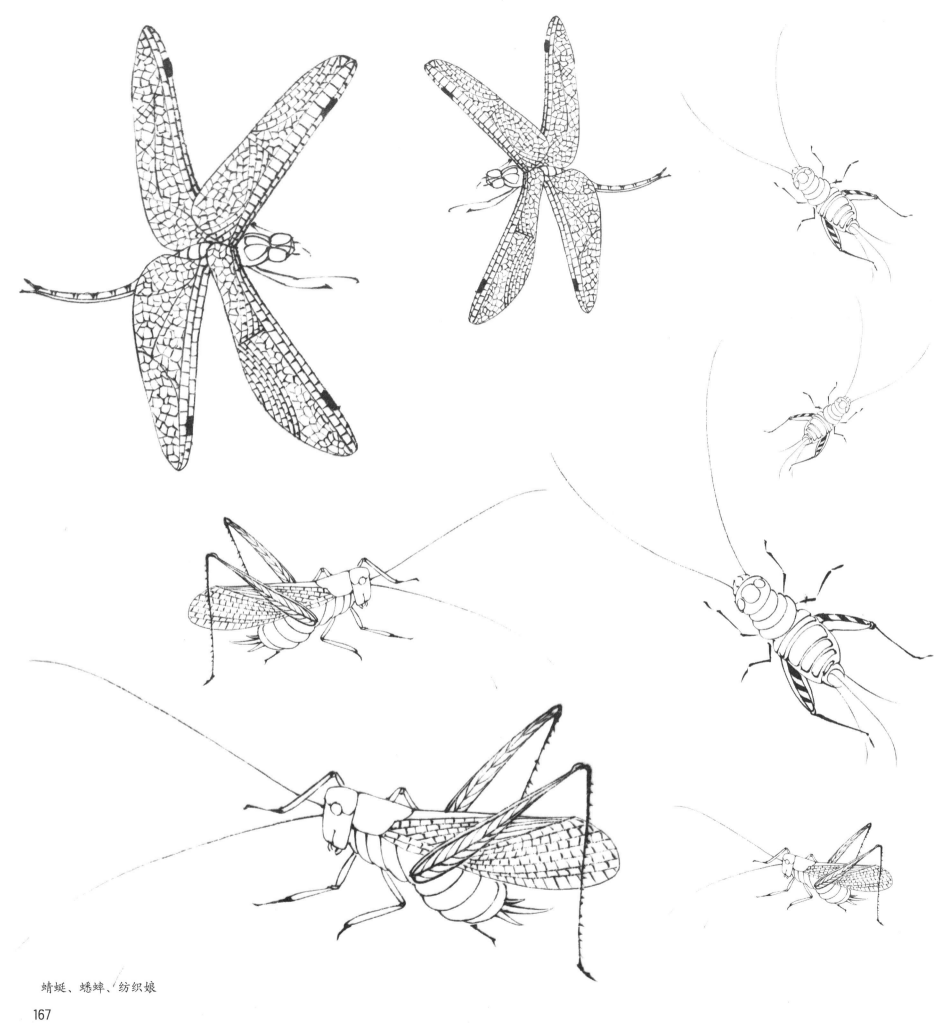

蜻蜓、蟋蟀、纺织娘